在那漾動的潮音中

——教習劇場TIE

台南人劇團◎策劃

蔡奇璋、許瑞芳◎編著

「劇場風景」出版緣起

劇場，可以是一幢建築，也可以是一門藝術，更可以是無限的風景！

劇場，是即時（simultaneous）與共時（synchronic）的，你得在該時、該地、人還要到現場，才能感受整個演出的脈動。

劇場，是綜合（synthetic）的藝術，一次的演出，幾乎可以含納文學、音樂、舞蹈、繪畫、建築、雕塑等多門藝術。

劇場，是屬於時間與空間的，它僅存在於表演者和觀眾之間，每次的演出都無法重來，也不會相同，有其獨一性（unique）。

有鑑於國內藝文表演活動越來越活絡，學校相關的科、系、所亦越設越多；一般社會大眾在工作之餘，對於這類活動的參與度亦相對提高。遍訪書店門市，幾乎都設有藝術類書專櫃，甚至專區；在這類圖書當中，平面、繪畫、音樂、電影、設計、欣賞、收藏、視覺、影像等一直占市場消費的大宗，反倒是劇場（廣義地包括：戲劇、戲曲、舞蹈、行動藝術、總體藝術等）到近幾年才慢慢列入若干出版社的編輯企劃當中。

劇場的迷人魅力，在台灣，始終無法擴散開來！進而連戲劇／劇場類書籍出版的質與量亦遲遲無法提升。考察其原因，首先是出版業者的市場考量：由於這類出版品一直被認為是「賠錢貨」，閱讀與購用族群僅有數百，頂多一、兩千，幸運的話，被相關科、系、所當作教科書（但與熱門科、系、所相比，仍屬少

數），否則初版一刷（通常只印個一千本）賣個好幾年是常有的事，不敷成本效益，沒有多少出版業者會自己跳出來當「炮灰」的，多半秉持「姑且一出」的原則，要不就是在「人情壓力」下出個一、兩本；所以我們在書店裡頭，幾乎找不到出版企畫方向清楚、企圖心強盛的戲劇／劇場類叢書。

其次是連鎖書店的行銷手法：處於資訊大量蔓延的時代，就算真正還有閱讀習慣的讀者，可能也沒有辦法觀照到所有的出版品，更何況廣大的一般讀者！於是連鎖書店的「暢銷書排行榜」便發揮了「指標性」與「流行性」的效用，或多或少左右了讀者在選購圖書的取向。在市場導向與趨眾心理（閱讀流行）的操作之下，使得原本就屬小眾的戲劇／劇場類書籍的「曝光率」與「滲透率」更是雪上加霜，永遠只是戲劇／劇場同好間的資料互通有無，呈現一種零散的、混沌的傳播樣態。

再者是此類書籍的內容與品質良莠不齊：細察戰後五十幾年的戲劇／劇場類書籍，大抵包括了劇本、自傳（或回憶錄）、傳記（或評傳）、史料整理、理論（編劇、導演、表演等）、實務操作、評論、專論等等，有些純屬酬庸，有些缺乏體系（結集出書者居多），有些資料舊誤，有些譯文拗口，有些印刷粗劣，如此製作品質，如何吸引一般讀者／消費者?!

縱觀這些出版品，仍有缺憾：出版分布零星散亂，造成入門者與愛好者不易購藏，長此以往，整個環境自然不重視這類書籍的出版與閱讀；連帶地，造成該類書籍被出版社視為「票房毒藥」，這更是一個「供需失調」的惡性循環。

揚智文化特別企畫了【劇場風景】（Theatrical Visions）系列叢書，收納現當代戲劇及劇場史、理論、專題研究等等，期望能在

穩定中求發展，發展中求創意，測繪出劇場風景的多面向：

對劇場表演與創作者——包括編劇、導演、演員、設計（又概分為舞台／佈景、燈光、音樂／音效、服裝／造型／化妝）——而言，劇場大師的訪談錄、回憶錄、傳記、評傳等等，最能吸引這類讀者的青睞，除了領略大師的風範之外，最重要的是吸取前人的經驗，化為自身創作的泉源。

對一般的劇場愛好者及讀者而言，除了劇場大師的訪談錄、回憶錄、傳記、評傳之外，創作劇本、劇壇軼事、劇場觀察之類的書籍，或可作為休閒閱讀，或可作為進一步了解劇場的入門書。

對於專業的師生或研究人員而言，除了教科書（包括編劇、導演、排演、表演、設計、製作、行銷各分論）之外，關於戲劇及劇場的史論、理論、評論、專論，均在【劇場風景】企劃之列。

只有不斷出版曝光，才能增加能見度！
只有不斷累積記錄，研究才成為可能！

于善祿

致　謝

本書之出版特別感謝：

于善祿、林玫君、許玉玫、陳淑芬、陳姿仰、黃美序、黃翠華、
鄭黛瓊、賴淑雅及布萊恩・羅伯茲（Brian Roberts）等多位術有專
精之教育界、劇場界先進之賜稿，增添本書不少風采。
台南人劇團行政部門高祀昭、蔡美娟的諸項聯繫工作。
英國格林威治青少年劇團（GYPT）的素材、照片提供。
GYPT藝術教育總監賀薇安（Vivien Harris）所樹立之工作風範。

備註：

本書由GYPT所提供之《承諾滿袋》、《天際循環》兩個劇本，版
權爲GYPT所有，非經允許，不得擅自取材演出。有意演出該劇本
者，請親洽GYPT：

The Greenwich and Lewisham 's Young Peoples Theatre, Ltd

Burrage Road, London SE18 7JZ, UK

TEL：44-(0)20-8854.1316

FAX：44-(0)20-8317.8595

E-mail：gypt@dircon.co.uk

導　讀

文／蔡奇璋、許瑞芳

◎為什麼要出這本書？

　　原名「華燈」的台南人劇團於一九九八年四、五月之交，請得在倫敦東南城區從事戲劇教育推廣工作長達三十年之久的格林威治青少年劇團（Greenwich and Lewisham's Young Peoples Theatre，以下簡稱GYPT），到台南主持了一個以「綠潮」[1]為題的互動劇場研習營；整個活動並且獲得文建會與英國在台貿易文化辦事處的鼎力襄助。在為期四天的密集訓練中，來自台灣各地的五十名戲劇及教育工作者和GYPT的五位主要成員一同探討、演繹了「戲劇遊戲」（drama games）、「靜像劇面」（image theatre）、「論壇劇場」（forum theatre），以及「角色扮演」（role play）等各項可用來引領觀眾實際參與演出或討論的戲劇概念和技巧，並且透過半日的設計活動親身體會了「教習劇場」（theatre-in-education，即TIE）的組構方式，雙方交流、切磋的過程堪稱是一次生動良好的互惠經驗。

[1] 綠潮，Green Tide：Green取自Greenwich的字首；Tide在英文中則與台灣（Taiwan）近音，並可用來提點本島在地理上的海洋性格。此一標題的訂定，乃是希望英、台雙方這次的戲劇交流，能夠匯聚成一股相互盪擊的綠潮，於日後繼續不斷地湧動。

　　出版本書的最大目的，即在整理、歸納「綠潮」一案幕後的緣起與學理，並將TIE在過去三、四十年內所歷經的種種沿革做番檢視和析解，提供刻正大力倡導所謂「社區劇場」及「教育劇場」的我方參酌，進而引為戲劇紮根與教育改革工作的他山之石，讓有心在台灣推展此類劇場活動的各界人士從書中汲取靈感，自由運用，共同開拓下一世紀本島教育和劇場的新樣貌。

◎什麼是「教習劇場」？它和「教育劇場」有什麼不同？

　　「教習劇場」一詞是由在「綠潮」專案中擔任傳譯工作的蔡奇璋於幾經思量後為theatre-in-education（TIE）這個英文語彙所裁定的中文新衣。儘管當時已有幾位劇場先進把TIE譯成「教育劇場」，我們最後還是決定將它另譯為「教習劇場」，以強調此類劇場活動中演教員（actor-teacher）和參與者間絕對必要，而且較為對等的互動關係，並與英文裡所謂的educational theatre作一區隔，避免理念展述間不必要的混淆及困擾。此舉的終極目標並非在於立異標新，另樹威權；而是希望能夠為educational theatre與TIE這兩個外來語彙在台灣本土的戲劇脈絡中做出較為明確的定義和定位。畢竟，以「教育劇場」一詞同時替代educational theatre和TIE這兩個相異之英文語彙的做法，是相當不妥的：

1. 教育劇場與教習劇場間並非等同關係，而是從屬關係；前者可用來泛指所有帶有教育意味的劇場工作方式（如兒童、青少年劇場及戲劇工作坊等），後者則是一種特定的教育劇場運作模式，有它本身獨特的發展過程和設計法則（請參閱本

書「前言」及「教習劇場之發展脈絡」兩篇)。

2.TIE的誕生，多少含具幾分挑戰正規教育體制的況味：透過戲劇的技巧，劇場工作者希望能將更多貼近學童生活章程的議題帶進校園之中（是以稱為theatre-in-education），以刺激他們去對其所屬之社會環境或所學之科目內容做出較為活潑、多元的思考，並讓他們透過「實際參與戲劇演出」的方式來做自發性的學習。「教育劇場」中之「教育」二字帶有濃厚的正規意涵，亦無法如「教習」二字一般點出此類劇場形式裡年輕參與者所能扮演的積極角色。

3.若是我們從俗將TIE翻成「教育劇場」，而把educational theatre譯為「教育性劇場」，這又犯了翻譯措辭上雷同性太高的毛病，容易在通篇行文間造成讀者的負擔。

綜合以上諸端，本書逐決定沿用溯自「綠潮」的傳統，將TIE和educational theatre分別界定為「教習劇場」與「教育劇場」，並把焦點置放於前者之相關理念的鋪陳、引介上。另外，書中末節所出現的「教育戲劇」一詞，則是指英文裡所謂的drama-in-education（DIE）。DIE和TIE不同，它的工作方法是以校園裡教師（並不一定要是專任的戲劇老師）定期、長期地透過遊戲、即興、角色扮演及公開表演等形式來啟發學生之想像力、思考力和表達力為主。較諸TIE而言，DIE雖然少了一套完整的劇場機制（如佈景、服裝等等），但卻多了一份師生間因持續相處、共事所產生出來的默契，是以向來也是戲劇教育體系中不可或缺的一環。

◎那麼，這本書的內容包含了些什麼？怎麼編排？而其適用的對象是哪些人？

本書之編輯，乃是以一般實用性的工作手冊為範本；其內容則以教習劇場在英國與台灣的發展、推廣概況為主幹，另以「綠潮」研習營的課程記錄和學員後續的操作心得為枝葉。雖然本書力求在教習劇場及其周邊概念的呈介上面面俱到，但它絕不是一本措辭深奧、說理嚴明的純學術著作。相反地，我們希望能以一種較為淺近、通達的方式，將TIE這種獨特的戲劇形式逐步推論、演繹給各地關心劇場與教育、劇場與社區、劇場與公民，以及戲劇與社會等當代議題的中文讀者認識，並輔以諸多實例、照片來佐證所述，增添閱讀的興味。

本書內容依序可分為四個單元：第一，在「前言」一章中，於倫敦大學金匠學院（Goldsmiths College, University of London）講授戲劇教育課程多年的布萊恩·羅伯茲（Brian Roberts）把教習劇場在英國誕生、茁壯、中落、再興的過程提綱挈領地做了一番介紹，讓讀者能夠迅速掌握TIE的整體運勢，並了解政府經費補助對國家藝術教育所具有的影響力。

第二，「教習劇場之發展脈絡」為本書重要的理論篇章，由目前正在金匠學院研究互動劇場，且與GYPT有長期合作關係的蔡奇璋執筆；內容闡釋TIE形成背後的相關思潮，如西方劇界自布萊希特（Bertolt Brecht）以降對劇場觀眾地位的反省，以及巴西導演奧古斯托·波瓦（Augusto Boal）於七〇年代所提出的「被壓迫者劇場」理論體系等等，並以實例說明教習劇場的運作模式和設計技巧，協助讀者辨識、釐清TIE相異於其他教育劇種之處。

　　第三，「教習劇場在台灣」一章則含括了三篇文章：首篇「教習劇場在台發展概況」是由刻正任教於德育醫管專校的紐約大學教育劇場碩士鄭黛瓊所寫就；她自一九九二年參與中華戲劇學會所主辦之「教育劇場研習會」的籌備工作，目睹教習劇場首度以「教育劇場」之名被引進台灣的實況後，便一直在教育劇場的相關領域裡戮力耕耘，肩負起TIE的編導及播種之責。此篇她以親炙教習劇場多年的經驗，詳盡地介紹了TIE在台灣發展的概況（如職業兒童劇團在這方面所做的努力），並且提供許多例證，留下珍貴的第一手資料。

　　其次是由兩位編者共同執筆完成的「在那湧動的潮音中：『綠潮──互動劇場研習營』之籌辦始末」。本文打一開始便從台南人劇團的觀點出發，將其承辦「綠潮──互動劇場研習營」的原委作一說明，繼而提出籌備過程中幾個重要的考量點，供未來有心舉辦類似活動的個人或團體參酌；文末則述及「綠潮」專案所帶給台南人劇團的撞擊，同時也記錄了該團藝術總監許瑞芳於一九九九年三月親赴英國，實際參與GYPT教習劇場之設計、運作的感想，及其返台後自行編導、製作教習劇場《大厝落定》的經驗，藉以將「綠潮」經驗的前因後果做一整合，並凸顯TIE與社區劇團或地方劇團間相輔相成、共存共榮的互惠潛質。

　　第三篇「把表演的權力還原給民眾」的作者是「烏鶖社區教育劇場劇團」團長賴淑雅；文中她不但交代了自己從事民眾劇場運動多年的心路歷程，而且也談到目前「烏鶖」劇團如何吸納各家菁華，試圖以較為另類之手段進行社教改革的創作立場。雖然此文與教習劇場間並無立即而直接的關係，但其字裡行間所描繪的些許圖像（如利用戲劇方式打開溝通、學習的管道，讓群眾有

重回生活舞台中心、主導社區未來運途的機會，即是一例）卻與
TIE的理念踐揚不謀而合，因此可說是一道闡釋劇場之社教功能的
宏亮新聲。

　　第四，本書最後「附錄一」乃是「綠潮」研習營的檔案庫；
其中又有上、下篇之分：上篇中所收藏的是一份完整的工作日
誌；它把研習營的課程內容、教學目標和學員反應按日依序編
列，並於文字敘述間適時插入圖片，讓讀者一路觀來有如親臨現
場，身歷其境，十分值得有志之士用來與先前諸文相互鑑照，收
取對比、印證之效。下篇裡則網羅了七篇由曾經參與過「綠潮」
講習會或研習營的教師、劇場工作者和戲劇評論家所留記下來的
心得；這些文章一方面可以做為讀者們未來在教學、戲劇活動設
計，甚至社區工作組織上套用互動劇場技巧的參考，另方面則替
以TIE之效益析介為著述核心的本書下了一個甚具歸納、總結性質
的註腳。「附錄二」則收錄了《大厝落定》的演出劇本。本劇是
「綠潮」主辦單位台南人劇團於九九年底所自製推出的教習劇場節
目，內容透過靜像、論壇等互動技巧來探討台灣常見的族群議
題，對話生動精采，極具辯證空間，堪稱是TIE本土化過程中一幀
令人難忘的留影。

　　按此觀之，本書理論與實務並重的特性應足以照顧到不同讀
者群的需求。對於**戲劇從業人員**來說，本書提供一套完整的教習
劇場創作策略；舉凡節目內容的設計、互動技巧的運用，或是特
定議題的呈現，書裡都有相當豐富、具體的資料可以援引──如
GYPT在研習營期間所示範、演出的兩個劇本《天際循環》（*Circle
in the Sky*）與《承諾滿袋》（*A Pocketful of Promises*），以及其他一
些用來探究「坐針氈」和「老師入戲」等技巧的素材，皆可依題

於「附錄」一章中輕易尋獲。另外,本書「前言」內所記載的教習劇場簡史,和「教習劇場之發展脈絡」一文中針對波瓦「論壇」劇場所做的詮釋,也十分值得**研究劇場的人士與攻讀戲劇的學生**仔細推敲,提出針砭。當然了,若有**教育工作者**(不管是幼教人員、中小學老師,抑或師範學院體制內的師生)欲自教習劇場中找尋授課靈感,或者想要有系統地修習、傳播TIE在「製造學習效果」上的獨到之處,那麼這本著作更可以被當成教科書一般來使用。然而,無論讀者是誰,我們深盼大眾均可從GYPT根植社區、服務青年的立團精神裡得到啟示,並以身體力行的方式為日趨私我的當今社會注入一道氣力生猛的綠流——套句該團藝術教育總監賀薇安(Vivien Harris)最常掛在嘴邊的話:「如果你從我們這裡學到了點什麼東西的話,那麼這個東西就算是你的。你隨時可以用自己的方法再把它傳遞出去。」這樣的態度無疑正是劇場之所以能夠造福大眾的基本動源。

目　錄

前　言

文／布萊恩·羅伯茲（Brian Roberts）
（倫敦大學金匠學院戲劇系老師）
譯／蔡奇璋

　　自從劇場正式存立後，人們就一直認為它在某個層面上是廣具教育功能的，例如社群文化風俗或社會運作形式的傳導與驅動等等。不過，劇場教育經驗向來總是「單向指導式」的，其本質比較貼近於知識、訊息的傳授和移轉；亦即一般所謂的**教學**活動。教習劇場（theatre-in-education，即TIE）則不然。它把主流劇場中那類帶有訓示意味的教育元素轉化成「強調以劇場媒介來製造**學習機會**」的狀態。而此一重點的轉換，則是人們在理解教習劇場時絕對不可輕忽的一環。就其概念原型來說，教習劇場與自一九六〇年代後即不斷成長、擴張，並且導致英國教育體系大幅改弦易轍的「童本（以孩童為中心）教學法」間，可謂關係密切。另外，現代戲劇先鋒布萊希特（Brecht）所倡導的「自覺性教誨式劇場」對於TIE的發展也有著深遠的影響──尤其是在他所率領的柏林人劇團（Berliner Ensemble）於一九五六年造訪倫敦，促使其創作理念漸次在此地發揚光大之後，更是如此。

　　教習劇場是由戲劇形式與教育目標所綜合而成的獨特產物；它讓年輕的觀眾得以在劇場環境中透過積極的參與來獲致學習的效果。和劇場家族裡的其他成員相較之下，教習劇場只能算是一個乳臭未乾的小毛頭；畢竟打一九六五年它在位於英國卡芬特里（Coventry）的貝爾格瑞劇團（Belgrade Theatre）誕生算起，至今也才過了而立之年。

　　然而，儘管只是這麼短短的三十四個年頭，TIE一路走來卻已飽經人世的跌宕起伏與冷暖滄桑；整個七〇年代和八〇年代早期，教習劇場在英國的地位與聲名可說是一路飆漲，如日中天；但是從八〇年代末葉開始，它走下坡的速度也快得有如隕石墜落，運途可嘆。在過去的幾年裡，教習劇場的從業人員一直都在

試著重新看待它的角色、調整它的步伐；但在政府經費補助政策毫無進展的前提下，其當下所能做的選擇委實也只有這麼兩個：改變體質來求取活路，或是忠於傳統而淪落死角。

　　大體而言，教習劇場在英國孕育、發展的前二十年堪稱是它的「黃金時代」；這點可從當今眾人將那段期間的作品視為「正統」TIE而獲得印證。當然了，用強烈的緬懷眼光來檢視過去總不是件妥當的事；它容易讓人產生一股「往事多甜蜜」的錯覺，因而對眼前的種種轉變萌發懊悔、抗拒之心。不過，在TIE的推展過程中，有些重大變革的發生確實令人感到無奈，例如：劇團被迫向學校收取工作費、全職創作人員數量的減少，以及劇團規避設計整體性互動式教習劇場節目的取向（這使得原本就已負擔沉重的學校教師尚須挑起執行節目後續作業的重責）等等。而這些變動所潛藏的危機，乃是使得許多教習劇團就此失去它們和特定地區內之學校間所建立的密切聯繫。在這種情況下，不但學校裡的老師無從施力，劇團本身也無法完整落實一套從「演出」、「活性工作坊」一路貫串至「後續思考」及「評估、回饋」的TIE節目。

　　再者，雖然透過地方教育主管委員會（Local Educational Authority, LEA）與日俱增的支持與補助，以及一些觸及重要學習領域、令人耳目一新的互動模式，教習劇場的推廣在前述那段「黃金歲月」中確實表現得可圈可點，但是它在這段期間的進展並非毫無可議之處。在當時，有些人會把TIE當做是成立劇團、尋求贊助的靈藥；有些演員則將青少年劇場工作視為獲取公裁會（Equity）會員資格的捷徑，並以之做為個人邁入「正規」成人劇場的跳板。除此之外，有些劇團也未能充分掌握TIE的教育精神，因而製作出參差不齊的作品來；情況好的時候，他們的作品還可

被視爲是一般常見的兒童劇場或教育劇場；情況糟的時候，他們的作品甚至會顯露出自我中心、自以爲是的調調。

　　然而，有些水準較高的TIE劇團，還是可以在其所屬地方教育主管委員會的轄區內，發展成難能可貴的教育資產；同時，一套可以反應、記錄其實務經驗的獨特語彙，也就這麼誕生了。通常，我們稱一個從事教習劇場工作的團體爲一個**小組**，藉以凸顯其群策群力、共同設計的創作過程。而這個小組則是由幾名兼具教學與劇場技能的**演教員**所組成。他們的作品往往被稱爲是一**套節目**，因爲它包含了前置作業、校園演出（有時含工作坊）、追蹤訪問和事後評估等一系列活動；此外，每套節目都是針對**特定**年齡層的**觀衆**、以某一當代議題爲核心所設計而成的，其中並且一定含有一個足以讓這群觀衆**主動參與**的強烈元素。在這期間，幾個引領TIE風潮的主要劇團皆曾獲得其地方教育主管委員會的全額補助，並且和當地的常態性駐演劇團相附依存；如此一來，逐得以穿針引線地將教育、劇場和地方社區三者積極地串聯起來。

　　對於教習劇場的編、創方法而言，布萊希特及政治說理劇場可說具有首要的影響力。再者，一九八〇年代初期，奧古斯托·波瓦（《被壓迫者劇場》，1974）和保羅·弗瑞爾（《被壓迫者教育學》，1970）所提出的理念，則爲教習劇場提供了新的激素；其中**論壇劇場**和**問題具象化**（利用劇場來具體呈現某一眞實議題）這兩大概念對於教習劇場發展的可能性來說，更是助益匪淺。

　　到了八〇年代中期，TIE已經成爲學校教育中一項不可或缺的資源；而其相關理念則在師範教育及大學戲劇系所中受到普遍的重視與探討，並爲其他英語系國家（尤其是澳洲與加拿大）所引進、運用。一九八八年，當政的英國保守黨政府認爲漸進式教育

並未成功，因此推出了一套「教育改革法」（Education Reform Act, ERA）；此一措施使得教習劇場日後在英國的發展狀況顯得益加暗潮洶湧。

這套法令為不同學階（依年齡層劃分為五至七歲，七至十一歲，十一至十四歲和十四至十六歲等四個階段）的孩童引介了一套以學業成就為主軸的國家通用課程；而此課程則為絕大部分的學科做出了規範：它將戲劇移降到英語課的旗下，並且大幅地壓縮了課外活動的空間。此外，政府還建立了一套新的地方學校管理體系（Local Management of Schools, LMS），剝奪了地方教育主管委員會（LEA）原先擁有的教育經費掌控權，逼使各校皆須親自籌措開銷，為其本身的收支平衡負起全責。

一夕之間，所有的教習劇團都必須面對其所屬之LEA的補助裁減，並且放棄免費服務的原則，開始向各校議價收費。在這套法規實行後所引起的各類反彈中，經費補助的流失可以說是最具爭議性的。由於其特殊工作性質的關係，教習劇場比任何其他劇場形式都還要仰仗外來的經費補助：它是一種需要專業人員密集工作的戲劇活動；因為它那互動特質的集中性只有在演教員和一小群觀眾（參與者）共事時，才能獲致最佳的效果。可是這突如其來的經濟困境卻使得教習劇場各方面的存續都受到極大的威脅。

根據一份由國家藝術自救會（National Campaign of the Arts, NCA）所做的調查（《教習劇場：十年的變革》，1997年7月）顯示，自從教育改革法實施以來，這十年中：(1)英國境內至少有十分之一以上的教習劇團宣告倒閉；(2)幾乎所有的劇團都採行收費制；(3)教習劇場的創作內容幾乎都以配合國家通用課程為主；(4)

教習劇團逐漸有擴大巡迴演出範疇的趨勢，而且正承受著必須脫
離傳統形式、往一般所謂的「青少年劇場」和「兒童劇場」靠攏
的壓力。儘管如此，專案補助的例子在這幾年倒有增加之勢──
尤其是那些可用來宣導「既定社會政策」（如HIV和AIDS等健康議
題、種族意識、藥物濫用和酗酒問題等）的作品。然而，諸如此
類的經費補助多半是以個案申請為憑，並無法確保劇團長期的經
濟穩定，或者協助劇團找到創作的焦點。

　　在這些接受調查訪問的劇團中，只有兩個團體──西約克郡
學校劇團（West Yorkshire Schools Company）和雪菲爾坩堝劇團教
育組（Sheffield Crucible Education Department）──獲得其LEA的
全額補助，並且繼續為學校提供免費的服務。而對其他那些還存
活著的劇團來說，制定一套實用的服務供需策略則是其當務之
急。誠如NCA調查報告所言一般：「劇團現在必須以更有效、更
專業的方式來與學校交涉。他們不但得提供學校所需要的服務，
而且還要懂得推銷自己。」

　　一九八八年這些改革施行後所造成的危機，極有可能導致教
習劇場在英國國內的崩潰瓦解；同時，它也考驗著劇場從業人
員、校方，以及部分LEA對於教習劇場做為一種重要教育工具的
信心。根據NCA的調查報告顯示，那些在一九九七年仍處於運作
狀態中的劇團，每年平均會製作三套新的節目；而其工作模式即
如格林威治青少年劇團所制定的方針一般，一年至少要推出一套
完整的互動性節目。至於其他的節目，則是以針對較多觀眾人數
所製作的戲劇表演為取向。這些節目的內容仍然具有強烈的教育
意味，而且經常是配合國家通用課程所設計的；不過它讓觀眾參
與的互動性並不高，同時也不包括任何的工作坊。

　　另外，有些劇團還透過電腦科技和跨校參與的方式，讓不同學校的學生能夠分享解決難題的過程和創意寫作的成果，藉以探究另一種與觀眾互動的可能性。舉例來說，位於渥徹斯特（Worcester）的項圈領帶教習劇團（Collar and TIE Company）就曾以專業的態度，用漫畫的形式製作、發展了一系列深具探索價值的故事，任其在所有參與此一活動的學校間流傳。每一系列的漫畫都會透過一些能夠影響敘事演變的戲劇、文字、美學，及推論演繹的技巧，帶領它所鎖定的觀眾群共同去經歷一趟想像之旅。通常各校參加這個活動的人員都會在劇團的鼓勵下分享彼此的心得；而設計此活動的TIE小組也會到每一所學校去進行訪問，藉以激發、規劃出下一步的活動。

　　這一類變通的解決方式為教習劇場日後的發展帶來了一線生機。因此，儘管教習劇場的前景看起來有點蕭條，但是我們依然可以在九○年代初期看到TIE持續受到關注的一些跡象，以及新一代劇場工作者對TIE的潛能所抱持的信心。這些現象讓人對教習劇場的前途仍然感到樂觀。在上述那份NCA調查報告的結尾，研究者建議以對症下藥的方式來解決TIE所面臨的難題，並做成以下的結論：「如果當今在位的勞工黨政府能夠信守承諾，確切落實其重視藝術教育推廣工作的新政策，那麼教習劇場就有再度站起、重新出發的可能。」另外，教習劇場在國際間的推廣情況，也應該被視為其再生運動的重要環節之一。如同先前所言，TIE的影響早已觸及許多其他英語系的國家——但是在像澳洲這樣缺乏經費補助的國家裡，他們所發展的教習劇場多半比較接近此間所謂的「教育劇場」，而非傳統教習劇場的運作模式。目前在美國，人們對於劇場教育之廣泛用途所凝聚的共識正在持續加溫；而波瓦做

為一名劇場工作者的影響力，則在世界各地掀起了一股追隨其方法體系的熱潮。凡此種種，皆可謂對教育劇場整體及教習劇場本身的拓展，造成了某種程度的撞擊。

我個人曾經在阿姆斯特丹講授過教習劇場的課程，而且也在墨爾本大學和好幾群學生一起創作、設計了教習劇場的節目和工作坊。去年，我和我的同事還在斯洛伐克的布拉特斯拉瓦音樂戲劇學院舉辦了好幾場講習會和實務工作坊。目前，我指導六名博士班及研究所的學生從事教習劇場的相關研究。我之所以提及這些，並不是要表彰自己的功績，而是要以實例來印證教習劇場的復興——不論它的規模有多大。

在此我們也許可將格林威治青少年劇團與台灣台南人劇團所合力籌辦的**綠潮**專案，視為是這股復興勢力中最令人感到振奮的徵兆。這個案子正是教習劇場在跨文化理念交流上的最佳實例。本次活動具體地呈現了教習劇場運動中的教育精神和基本原則；因此，我們即使將之稱為TIE的再生運動也不為過。教習劇場幫助了英國一整個世代的年輕人塑造出他們的思考力與想像力；在某個程度上來說，透過教習劇場對他們的洗浸與號召，戲劇與劇場已經成為中小學校和大專院校裡最受學生歡迎的學科之一。所以，如果教習劇場這種生氣勃勃的戲劇形式在它的發源地英國繼續衰落下去，而其做為教育工具的生動潛能卻在國際上益發受到肯定，那麼真是太諷刺了。在此，我深切地希望本書中所描述的國際交流經驗，可以為教習劇場這個重要的劇場形式之重生提供一股新的動力——不僅是幫助TIE在國際間開疆闢土，而且要讓它在自己的故鄉枝繁葉茂。畢竟，教習劇場的基調就是不斷地向外延伸，以找尋新的理解方式。

Preface

For as long as it has existed in a formal state, there has been a level at which theatre has been perceived as having a broadly educational function, be that passing on the cultural mores of a community or forms of social engineering. In all cases the educational experience has been an instructional one, transmitting information and, however overtly, **teaching**. Theatre in Education (TIE) changed that teacherly element of mainstream theatre to an emphasis on creating **learning** opportunities through the medium of theatre. The change of emphasis is crucial to an understanding of TIE. The original conception had links with the growing pedagogy of child-centredness which revolutionised British education from the 1960s and was influenced by the work of Brecht as a pioneer of consciously didactic theatre and whose work was beginning to be more widely understood since the visit of the Berliner Ensemble to London in 1956.

TIE is a unique synthesis of dramatic forms and educational aims and objectives in which young people learn through an active participation in the theatre experience. It is also a comparatively young form of theatre, with but a single generation of practice since the original pilot scheme at Coventry's Belgrade Theatre in 1965.

Even within those 34 years of experience, TIE has undergone many changes; a rapid rise in importance and influence in the 1970s and early 80s and an equally rapid decline in fortunes from the late 1980s. For the past few years, TIE has had to renegotiate its role and reconsider its practice. Without further funding intervention, it must change to survive or try to stay true to its original intentions and risk further marginalisation.

The first 20 years of development and growth are often seen as something of a golden age for TIE in Britain and this is recognised in the way that work from that period is now often referred to as 'classical' or 'traditional' TIE. There is always the danger of looking back with a strong sense of nostalgia; the feelings that 'things were better then' and regret at the current changes. Some of the key changes, however, are cause for regret including the need for companies to charge for their work, the decrease in the numbers of full-time workers and the tendency to move away from fully interactive TIE programmes, thus placing the responsibility for any follow-up workshops on the shoulders of already hard-pressed teachers. The danger in these changes is that TIE companies lose close contact with a group of schools in a particular geographical location where teachers could have an input and the TIE team's work could include a full programme from presentation and active workshop to reflective follow-up and evaluation.

While that 'golden age' represents a period of real achievement with growing Local Education Authority (LEA) support and funding

and exciting new models of interactivity addressing vital areas of learning, the situation was not one of unqualified progress. TIE was sometimes perceived as an easy option for theatre groups trying to establish themselves and find funding for their work. Some actors saw work with young people as a 'fast-track' route towards a full Equity card which they needed for what they saw as 'proper' adult theatre work. There were companies who did not fully understand the educational ethos of TIE producing work which should more readily be considered as Children's Theatre or Educational Theatre at best and patronising and exploitative at worst.

However, the best of companies developed to become an invaluable educational resource within their LEA catchment area and a specific vocabulary emerged which enshrined their practices. The company was called a **team**, reflecting the collaborative, devising process. The team was comprised of **actor-teachers** with skills in both teaching and theatre. The work was referred to as a **programme** and was understood to encompass the whole process from preliminary consultation through the performance/workshop in schools and included follow-up visits and final evaluations. The programme was designed for a **target audience**, shaped for a particular age group or focused on a specific contemporary concern and, crucially, contained a strong element of **active participation** on the part of that target audience. The major companies who fashioned the work of TIE in this period were fully funded by their LEA and often linked to the local repertory theatre company, thus actively forging links between

education, theatre and the local community.

Brecht and 'agit-prop' theatre forms were the first and most important dramaturgical influences on the work of TIE. In the early 1980s, the ideas of Augusto Boal (*Theatre of the oppressed,* 1974) and Paulo Freire (*Pedagogy of the Oppressed,* 1970) provided the next impetus and helped shift the possibilities of TIE with the key notions of **forum theatre** and **problematisation**, a way of framing a genuine question within the theatre experience.

By the mid-1980s, TIE was firmly established as a resource for schools and its ideas were being actively explored in Teacher Education, university drama departments and being exported to other parts of the English-speaking world, Australia and Canada in particular. In 1988, the then Conservative government, concerned at what they saw as the failure of progressive education, introduced the Education Reform Act (ERA), which was to have serious implications for the future of TIE in Britain.

The Act introduced a National Curriculum of attainment and achievements for the Key Stages (KS) of ages 5-7 (KS1), 7-11 (KS2), 11-14 (KS3) and 14-16 (KS4). The Curriculum prescribed much of the study in schools, relegated Drama to the English Curriculum and left little space for extra-curricula activities. Additionally, the government introduced a system of Local Management of Schools (LMS) which took education funding away from the LEAs, making schools the direct budget holders, responsible for all aspects of spending in the school.

Virtually overnight, TIE companies found their LEA funding cut

and having to negotiate with individual schools for payment of what once was a free service. Some of the repercussions from this Act have been noted earlier, but most serious was the loss of funding. TIE, because of its nature and more than any other theatre form, is dependent on external funding. It is intensive work requiring skilled practitioners and because of the centrality of interactivity is at its most effective when practiced with a small group of audience/participants. All of these aspects of the work of TIE became threatened by imposed financial restraints.

A survey commissioned by the National Campaign for the Arts (*Theatre in Education: Ten Years of Change,* NCA, July 1997) found that in the decade since the introduction of the ERA more than one tenth of all TIE companies have closed; almost all companies now charge for their services; that TIE work is now focused almost exclusively on the demands of the National Curriculum; that companies are increasingly touring their work and that there is pressure to move away from 'traditional' forms of TIE and towards a more general sense of Theatre for Young People and Children's Theatre. There has been some increase in funding for specific projects, 'usually to promote aspects of social policy' (p.15) such as health issues (HIV and AIDS), racial awareness, drug and alcohol abuse. However, this funding is usually on an individual project basis and gives no assurance for any long-term financial stability as well as prescribing the focus of the work.

Of the companies surveyed only two, the West Yorkshire Schools

Company based at the West Yorkshire Playhouse and the Sheffield Crucible Education Department, were fully supported by LEA funding and continued to provide free services to schools. For the other surviving companies a pragmatic policy of service provision has had to become a priority. As the NCA report observes, 'Companies now have to be much more efficient and professional in their approach to schools. Not only do they have to provide a service that schools want, they also have to be able to market themselves.' (p. 13)

The crisis which the 1988 reforms precipitated could have seen the collapse and demise of TIE in Britain and it is testimony to the belief in the form as a vital educational tool by practitioners, schools and some LEAs that TIE is meeting the challenges of future provision. The NCA report found that those companies still in operation in 1997 were managing to produce an average of three new programmes a year with a pattern emerging, like the current policy of Greenwich and Lewisham Young People 's Theatre (GYPT), of including at least one fully interactive programme per year. Of the other programmes, the tendency was towards performance pieces of theatre for larger audiences which still had a strongly educative content, often linked to the needs of the National Curriculum, but with much less interactivity and no workshops.

Other companies have been exploring the possibilities of interactivity through computer technology and inter-school participation in sharing problem-solving and creative writing outcomes. Collar and TIE (C&T) Company, based in Worcester, have developed a

series of investigative stories in comic-strip form, professionally produced and circulated amongst participating schools. Each series of comic books takes the target audience on an imaginative journey, drawing on a range of drama, literacy, aesthetic and deductive skills which affect the development of the larger narrative. School groups are encouraged to share their findings with others and the TIE team visited the schools to stimulate further activities.

These kinds of creative solutions are what raises hope for the future development of TIE. So that, although the future in the early 1990s often appeared bleak, there are clear enough signs of continued interest and a new generation of practitioners with a belief in the power and potential of TIE to raise a cautious note of optimism. The NCA report ends with a number of recommendations 'to remedy the problems that TIE faces' and concludes with the statement that 'if the promises of a new emphasis on the arts in education [by the current Labour government] bear fruit then it could stand on the threshold of a renaissance.' (p.18) Part of that renaissance must also be seen in the broadening international horizons for TIE. As already noted, its influence has already spread to other parts of the English-speaking world. Although in Australia, for example, without central funding the experience has largely been that of educational theatre, rather than the pattern of 'traditional' TIE. There is now a growing awareness of the breadth of Theatre Education in the USA and the influence of Boal as a practitioner has resulted in widespread international interest in his methodologies, all of which have had some impact on the spread of

educative theatre in general and TIE in particular.

I have lectured on TIE in Amsterdam and developed workshops and TIE programmes with groups of students at Melbourne University. In the past year, with other colleagues, I have held seminars and run practical workshops within the Bratislava Academy for Music and Drama is Slovakia and I am currently supervising six Mphil/PhD students researching aspects of TIE. I mention this not to demonstrate my own credentials, but to instance some of the ways in which this renaissance may be happening, in however small a way.

Perhaps the most satisfying sign of this rebirth and evidence of the new frontiers which TIE is establishing is the work done in the collaboration between GYPT and Tainan Jen Theatre Troupe in Taiwan, the **Green Tide** project. Here is an example of the best of practice of TIE in a genuinely inter-cultural exchange of ideas which exemplifies the educational ethos and the founding principles of the TIE movement.

It is no exaggeration to describe this as a movement. TIE has helped shape the minds and imaginations of a generation of young people in Britain. Their experience of TIE has, in part, led to Drama and Theatre in schools and universities being among the most popular choices for study to examination and degree level. It would be bitterly ironic if Britain, the original home of TIE, allowed any further decline in the fortunes of this vital form, while internationally its dynamic potential as an active educational force was increasingly recognised. It is to be hoped that such international exchanges as are described in this book will provide a fresh impetus for the further revitalisation of an

important theatre form, not only in the broadening of new frontiers, but at home as well. That reaching out and finding new ways of understanding is, after all, what TIE is fundamentally concerned with.

Brian Roberts

Goldsmiths College

University of London

教習劇場之發展脈絡

文／蔡奇璋

在所有的藝術媒介中，劇場是最能夠跟人類社會相互映照的。一如在社會學的領域裡，人生往往被類比成「社會劇場」。之所以會如此，實乃肇自劇場異於其他藝術形式的本質。

一、劇場的本質：呈現者與觀看者之間的互動關係

就外在形式而言，劇場可說是「一夜藝術」[1]，只有當觀者於某一特定時、空前去參與、欣賞表演者的演出時，才會成立。如果一個劇院裡徒有舞台上聲嘶力竭的演員，而沒有舞台下熱情回應的觀眾，那麼這兒就沒有所謂的「劇場」存在；有的充其量也不過是場「正式彩排」罷了。相反地，如果一個劇場空間裡只有觀眾而沒有演員，一旦枯候多時的觀眾開始鼓譟甚或漸次離席後，此一空間所呈現、反映的意義，便不是「劇場」二字所能完整含括、收納的——人們頂多只會將它視為藝術家手中一回帶有前衛色彩或玩笑性質的實驗。由此觀之，劇場做為一藝術傳媒的真正價值所在，應該是觀眾與演員二者於同時間共處一地所衍生出來的互動關係，以及潛藏於這個關係架構中的各種可能性。

設若劇場的老祖宗真如戲劇專家與人類學家所言，是由原始部落的儀式行為演變而來，那麼本世紀中葉以降西方社會熱衷於將劇場與社會、教育體系互作結合的思維模式，也就不足為奇了。蓋因儀式乃是人類群集性格的具體呈現；它讓人們透過身體

[1] 在英文中，到劇場看戲往往被暱稱為「一夜風流」（one night stand），藉以強調劇場藝術那種「當下即是」、「稍縱即逝」的特質。

的直接參與來感受、探取生命某一階段或情態的社會意義，並且
在風俗傳承與經驗分享的過程中，建立起相異世代間彼此的認同
感和歸屬感。劇場人類學家尤金尼奧・巴爾巴（Eugenio Barba）
曾經表示，劇場藝術其實可以被簡化成「某特殊脈絡中的一種特
定關係：先是一群創作者彼此間的互動關係；其次是這群創作者
與其觀眾之間的對應關係」[2]。和許多當代的戲劇工作者一樣，巴
爾巴認為「劇場即人為」[3]，其從事者包括**演出者和前來觀看的
人**。在此前提下，我們不難認定劇場的本質實為人力的有機整
合，而非聲光的技術創意；它一方面是人類社會行為的縮影，另
一方面則能彰顯出人際溝通的脈絡。透過表演者與觀看者在其真
實生活中所共同使用的符碼，後者可以鑑賞前者的演出，在其腦
臆間加以詮釋，並於當下做出反應：他們可以哭、可以笑，甚至
可以在受到激擾的情況下採取行動、介入演出。因此，對觀者而
言，劇場可說是一種最為真實原始的瞬間經驗；而這樣的經驗往
往是最容易被內化的。相較於二十世紀新興的電影與電視，劇場
觀眾與表演的接觸更為直接，完全無需透過電子影像的傳導。據
此觀點，布羅凱特（Oscar Brockett）將劇場評為最直率、最公
開，因而也是最具論辯性格與對話空間的藝術媒體：

> 雖然電視與電影的可用資源很多，而且也比劇場更能細部呈
> 現某些議題，但是它們都缺乏劇場中演員與觀眾間那種由現
> 場互動所衍生的心理關係結構。電視和電影或許可以表現某

[2] 見Ian Watson, *Towards a Third Theatre*, London: Routledge (1995), p.30.
[3] 見Eugenio Barba, *The Paper Canoe*, London: Routledge (1995), p.101.

些衝突，但卻無法達成演員與觀眾間直接交鋒的效能。[4]

換言之，觀眾與演員共存於同一時空所產生的可能性，使得劇場成爲一種獨特的藝術表達形式；是以唯有在二者心神凝注、氣息相通時，方能製造出最佳的戲劇效果。

早在一九○七年，俄國導演梅耶侯（Vsevolod Meyerhold）便曾指派一名演員與觀眾面對面地進行即興表述，藉以凸顯劇場中演員與觀眾間基本的互動關係。不論這樣的嘗試於今是否已嫌過時，它的確爲導演當時所倡導的理論提供了重要的例證。在梅耶侯的眼裡，演員的創造力與觀眾的想像力所撞擊出來的火花，乃是所有劇場的根源。劇場中除了劇作家、導演、演員這三個重要元素外，觀眾更是不可或缺的第四元素。沒有觀眾的參與，其他三者的努力都是白費；因爲所謂的「劇場」正是這三者與觀眾交會、互動後所產生的結果。因此，梅耶侯的結論是：

> 當今所有的戲劇製作在設計上都是以誘引觀眾參與為主軸；現代劇作家與導演所仰仗的，不僅是演員的努力與舞台的機械設備，還有觀眾的付出。在推出每一部製作時，我們都會將它在舞台上所呈現的風貌視為未完成的狀態。之所以會有這樣的自覺，是因為我們了解到觀眾對這部戲的意見才是最具決定性的。[5]

[4] 見Oscar G. Brockett, *Perspectives on Contemporary Theatre*, Louisiana State University Press (1971), pp.8-9.

[5] 見Edward Braun (ed.), *Meyerhold on Theatre*, London: Methuen (1991), p.256.

　　近一世紀之後，英國導演彼德·布魯克（Peter Brook）在接受尚·考曼（Jean Kalman）的訪問時也表示，只有當所有的觀眾都對舞台上的演出產生共鳴時，劇場才得以「正式成立」。依其所見，演員與觀眾乃是劇場的兩大要素，而此二者間的互動則是「劇場生機」的關鍵所在。布魯克的見解，在某種程度上呼應了波蘭導演葛羅托夫斯基（Jerzy Grotowski）「劇場即邂逅（encounter）」的看法；他把演員與觀眾這兩個潛力十足的團體的交會視為劇場之本。為了讓本身是燈光設計師的考曼能更加明白他的意思，布魯克選擇以碳弧燈的燃點過程為例，並將之與劇場這個藝術媒體的運作方式做一比較：

> 當碳弧燈的兩極相互碰觸，溫度就會改變，然後開始燃燒，接著便產生一個奇妙有用的結果——光亮。此即所謂「事件」（event）發生的過程概述。[6]

　　根據布魯克的觀點，劇場觀眾和碳弧燈一樣，本身並不具任何自燃性，而且外在也需要另一方的引動。因此，如果每位觀眾原本渙散的注意力能夠從一開始就被演員生動精采的演出所儡收，那麼場內的氣氛便會隨著雙方積極的投入而逐漸加溫，越演越烈，終至火花迸射，最後，一個強而有力的劇場（「光亮」）就這麼誕生了。有時候，如果事先安排設計得宜，這種無形的互動還可以進一步發展成可供觀眾參與的明確互動，如同在「論壇劇

[6] 參閱彼德·布魯克與尚·考曼對談的訪問稿：'Any Event Stems from Combustion: Actors, Audience, and Theatrical Energy', *New Theatre Quarterly*, Vol.8, No.29-32, 1992, p.108.

場」（參見下一節）中一般。大體上來說，論壇劇場裡並沒有所謂的「純觀眾」；在演員策略性的引導下，觀眾可在適當時機介入劇境，與劇中角色進行溝通或論辯，並嘗試將故事導引至一個較合乎理想的結局。如此一來，觀眾就可透過肢體與意志的雙重參與，將其本身對某些議題的想法投射在這樣的戲劇情境中，並將自己與他人的互動所得內化成自我的生命經驗。有了這層演員與觀眾間互動關係的背書，本世紀許多政治改革者與教育工作者遂開始自覺地賦予劇場一個服務人群、造福社會的新功能。

二、布萊希特與波瓦的劇場理念：舞台藩籬的淡化

回顧昔往，布萊希特（Bertolt Brecht）與其劇場同志於二〇年代所進行的戲劇改革可說大幅地改變了西方世界的劇場文化。為了對當時社會的政治紛擾與經濟動盪提出針砭，布氏刻意重新檢視劇場的本質，並將演員與觀眾間的互動關係加以演繹，以達成特定的社教功能。在其影響下，諸如政治劇場、民眾劇場、地方劇場、社區劇場、另類劇場、教習劇場、教室戲劇、黑人劇場、同性戀劇場，與近來在非洲頗為熱門的「開發性劇場」（theatre for development）等不同的劇場類型，在過去的五、六十年裡紛紛出籠。不論是哪一種類型，劇場這種具有強烈肢體語彙與豐富對話傳統的藝術媒體，都已在某種程度上被戲劇工作者給有意識地轉化成理念宣導的工具了。[7]

[7] 根據波蘭導演胡本納（Zygmunt Hubner）的說法，「宣導」（propaganda）

　　大體而言，布萊希特最具體的成就，乃在將劇場中的權力結構重新配置；在他的大力提倡下，所謂的「第四面牆」[8]逐漸崩塌，而觀眾長期以來一直受到限制的自由意志也得以解放。布萊希特宣告了傳統劇場的死亡：他認為在一個快速變動的社會裡，人們需要一種新型的劇場來反映其對周遭環境的感受。在他的眼裡，傳統劇場並無法真正表現我們對當今社會的觀察，亦無法適當詮釋個人在此時代洪流裡所遭逢的運途，所以群眾得要透過全新的管道來看待這個世界、表達他們自己。這樣的理念可以在皮斯卡特（Erwin Piscator）[9]所製作的《紅色諷刺劇》（*The Red Revue*）中得到相當的印證。對於當時的觀眾來說，這齣戲的表演方式堪稱十分別致：它是以兩名演員在觀眾席間突然爆發的爭吵來開場；他們邊吵邊將對方推向舞台，然後便在舞台上分別以無產階級與中產階級的觀點，針對某些社會現狀大發議論，試圖贏取觀眾的共鳴。這個製作在一九二四年推出後，引起群眾極大的回響，因為它讓他們見識了劇場的另一種可能。由於兩名劇中人（一為肉販，一為失業工人）衝突的引爆點被安排在台下發生，所

此字的拉丁字源其實有讓人「思及高尚意圖」的意思：拉丁文propagare 的原意為「接合、散播與植栽」。所以宣導一詞在此乃是用來強調劇場那種傳遞、散佈訊息的功能。參閱Zygmunt Hubner, *Theatre and Politics,* edited and translated by Jadwiga Kosicka, Illinois: Northwestern University Press (1992), p.84.

[8] 「第四面牆」指的是舞台與觀眾間那道無形的牆。當十九世紀寫實主義盛行的時候，演員在舞台上的表演與觀眾在台下的觀賞是截然二分的；而這道無形的牆便是用來區隔演員與觀眾在一特定劇場空間內各自的義務與權力。

[9] 皮斯卡特與布萊希特同期，二者均是當時德國劇界的活躍分子。他在政治劇場上所做的各種嘗試可說與布萊希特的「史詩劇場」相互唱和。

以觀眾很容易在略感錯愕的情況下，對這兩個不同於一般角色塑造的虛構人物萌生一份殊異感；這種界線模糊的感覺，使得他們在劇場此一反映眞實人生的虛擬環境中少了幾分隨戲悲喜的「神入」，而增添幾許「事出有因」的警醒。這麼一來，不但原本舞台與觀眾席截然二分的空間慣例被有效地破除，而且演員與觀眾間的互動關係也因此獲得重新整合的機會。

隨著演員與觀眾間藩籬的淡化，巴西導演奧古斯托・波瓦（Augusto Boal）乃進一步從社會結構中強、弱勢族群間的對應關係出發，把布萊希特的史詩劇場加以演繹，於七〇年代提出「被壓迫者劇場」（theatre of the oppressed）理論，將英文裡的spectator（觀看者）一字更改爲spect-actor（觀・演者），讓劇場中一向被動的觀眾除了靜態思考外，更能擁有行動的能力。是以在波瓦體系中最具代表性的「論壇劇場」裡，觀眾必須擺脫他們對於劇場的既定印象，積極地扮演劇場所給予他們的新角色。根據波瓦的說法，論壇劇場就像是一場「陣仗」或「遊戲」；既然是陣仗或遊戲，那麼就該制定一套合乎情理的規則，才能讓立場不同的兩方在公平的情況下展開「對抗」。由於演員在劇場中向來具有主導的地位，所以波瓦便設計了一些準則，讓原本只有「欣賞權」的觀眾，也能適度地施展身手。

論壇劇場的劇情內容，通常必須傳達出一個精確的兩難困境；而其劇中主角所面臨的問題，則應與觀眾的眞實生活有關，好讓他們在觀看之後，能如劇中人物一般，在內心燃起一股想要扭轉現狀的欲望。接著演員們再把這齣戲重演一遍；不同的是，這回觀眾有權在他們自覺有力可施之際喊「停」，然後上台取代原有角色，與故事裡握有強權的困境製造者（即「壓迫者」）進行論

辯，並於協調者（joker）[10]的引導下試著去改變劇情的結局。在此同時，被取代的演員應該從旁協助前來挑戰的觀眾，給予他們精神上的支援，免得他們在表演區內驚慌失措。如此一來，來自社會各階層的觀眾，便可藉由上台挑戰的過程，將各自不同的人格特質與生活經驗帶入這個戲劇情境中。不論最後戲的結局有沒有被改變，觀眾再也不是沉默的一群；劇場成了他們在公眾面前「發聲」的管道。

　　值得注意的是，為了讓觀眾有強烈的參與動機，論壇劇場在結構上必須非常的清楚、嚴謹；不論是情節角色的安排，或是困境議題的呈現，都得儘量符合寫實的原則，以免在論壇進行間出現任何超現實或非理性的場面。至於故事裡的「壓迫者」與「被壓迫者」間的關係，在處理上則須格外小心：「壓迫者」不該只是個典型無惡不作的大反派，一味欺侮、凌辱劇中的「被壓迫者」，彷彿非得「除之而後快」不可；相反地，前者應以在某一境況中握有較多權力的姿態，恩威並濟、軟硬兼施地讓後者一點一滴、一步一步地感受到壓力的匯聚，如此方能在「觀・演者」上

[10] 在波瓦的《被壓迫者劇場》（*Theatre of the Oppressed*）一書中，joker一字有它多面、繁複的意義。此處我們將它簡譯為「協調者」，藉以凸顯其於舞台上或表演區中從旁協助演員與「觀・演者」進行「論壇」的功能（《被壓迫者劇場》中文版譯者賴淑雅則將joker一詞譯為「丑客」；詳情請參閱《被壓迫者劇場》一書；揚智文化公司出版）。一般說來，協調者的首要任務乃是誘引觀眾主動參與議題的討論及辯證，讓他們把注意力匯集在劇中角色所面臨的困境之上。其次，他還要協助上台挑戰「壓迫者」威權的觀眾（即「觀・演者」）找到施力點，讓他們在論壇進行間嘗試、探索各種問題的解決方式，而非只是變魔術般地把問題簡化掉了。再者，擔任協調者一職的人尚須與扮演「壓迫者」一角的演員密切配合，彼此於思考層次上要能貫通一致，如此方可保持論壇的流暢與圓融。

台替代「被壓迫者」一角之際，按部就班、條理分明地與之侃侃而談，不至於三兩下就把這些有意向威權挑戰的人士給殺得丟兵棄甲、落荒而逃。以蘇格蘭傳說中的尼斯湖水怪為例：如果水怪一下子就張牙舞爪、原形畢露的話，一定把人給嚇得二話不說、拔腿就跑。但是設若牠只是神龍見首不見尾地東露個頭，西抬個腿，那麼反而能夠引起人們亟欲一探究竟的好奇心。換言之，論壇劇場中相對兩造間的推、拒、抗、衡乃是一門極大的學問；唯有在施壓者與被壓迫者間的對應關係塑造得當時，論壇才得以順利開展。

　　另外，波瓦尚且認為，在論壇劇場裡，主角針對某一難題所提出的解決方式，一定得「含括幾個違反政治正確或社會正確的概念，以做為論壇析辨的材料；而這些不正確的概念則必須事先在界定嚴明的情境中予以細心推演、明確表達」。[11]在此波瓦顯然是想要利用主角所犯的「政治錯誤」或「社會錯誤」來做誘餌，激發觀眾上台挑戰的意願。由於每位觀眾都是社會的一員，所以他們對主角迫於外在情勢所做出的決定，必能在理智上與情感上產生共鳴；一旦錯誤發生時，他們的思考體系便會開始運作，而他們在現實生活中的經驗也會讓他們不由自主地對這個情境做出自己的判斷。至此，論壇劇場的觀眾可以有兩個選擇：喊停，或者是繼續保持沉默。如果有人叫停，論壇就會正式展開。如果沒有的話，表演區內的演員就會把原劇再搬演一次，讓劇中人重複他們先前所犯的錯誤。這麼一來，觀眾便能了解到，如果人們不適時掌握時機扭轉困局，那麼世上的問題永遠也不會有解決的一

[11] 見Augusto Boal, *Games for Actors and Non-Actors*, London: Routledge (1992), pp.18-19.

天。透過這層體會，即便論壇並未眞正發生，演員與觀眾依然可以在演出結束後，針對整個過程做一討論，達成雙方溝通、互動的實質效能。

　　波瓦之所以設置論壇劇場，首先就是要打破傳統劇場中「空間隔離」的體系。他一方面嘗試淡化舞台與觀眾席間的界線，卸除傳統劇場中演員獨大的權力結構；另方面則將原本封閉的劇場空間予以釋放，鼓勵來自社會各階層的人走入劇場，在劇場的保護下大膽發聲、表現自我。在一篇由邁可・陶辛（Michael Taussing）與理查・謝喜納（Richard Schechner）所做的訪談中，波瓦曾經提及一則有趣的故事。有一回，一位製作人邀請波瓦替他的電視台編導一個以論壇劇場爲本的節目，但其附帶條件是觀眾的組成分子必須事先經過篩選。波瓦以不符合論壇劇場之原則爲由，婉拒了他的建議，並提議到大街上去進行錄製的工作。結果這名製作人反而打了退堂鼓，因爲他擔心這麼一來節目隨時會有場面失控的可能。[12]從這段敘述中，我們不難窺見波瓦對觀眾與劇場空間所抱持的基本態度：一個分際嚴明的劇場空間，通常只能觸及一群社會背景雷同的觀眾；而一個開放自主的劇場空間，則可吸納各形各色的觀眾前來參與，並且給予他們相互碰撞的機會。

　　隨著空間的解構，演員的角色也需要重新調整。在論壇劇場裡，演員必須意識到自己是觀看者與劇中人物間的橋樑；他們不但不該壟斷舞台，而且還得相當具體地傳達出劇情背後所涵蓋的訊息，以挑引觀眾的回應：

[12] 見Mady Schutzman and Jan Cohen-Cruz (ed.), *Playing Boal,* London: Routlegde (1994), p.22.

論壇劇場講求一種不同的表演風格。在某些非洲國家，人們
衡量一位歌者的天賦，是依其引發觀眾唱和的程度來定奪；
一個好的論壇劇場演員，也該具有這種帶動觀眾參與的渲染
力。[13]

　　另外，由於論壇劇場的演員還肩負著引領觀眾進行論辯的責
任，所以他一定要充分掌握自己所扮演的角色，並且在論壇進行
間保持高度的彈性，以應變上台挑戰者針對問題所提出的各種解
決之道，並設法排除其中任何「天降神蹟」式的奇想。再者，論
壇劇場的演員在與觀眾交手之際，也要注意分寸的拿捏；態度上
既不可過於強硬，也不該流於鬆軟，以免扼殺觀眾試探的勇氣或
阻礙論壇推展的張力。舉例而言，如果戲的本身是以女性在婚姻
生活中所遭逢的挫抑為主題，那麼飾演丈夫的演員就必須深諳做
為強勢者的心理脈絡，視情況軟硬兼施地保住其一貫夾帶沙文色
彩的主導地位，萬萬不可因上台挑戰者的剛性策略或柔性訴求而
輕易妥協，改變此一夫妻關係間原有的基本結構。換言之，這名
演員不但要對「丈夫」一角有所認同，而且也要能夠客觀地分
析、批判此角的行事動機與思考模式，以為論壇的過程做周詳的
準備。如此一來，演員的任務就顯得更為複雜；因為他除了做為
舞台上的「表演機器」或「情緒閘口」外，還必須在表演的同時
協助上台挑戰的觀眾迅速地進入狀況。是以在論壇劇場裡，傳統
劇場中原有的演員、舞台，與觀眾間之三角對應關係遂為「知性
演員」（intellectualised actor）、「表演區」（performing area）及
「觀‧演者」（spect-actor）三者所取代。

[13] 同註11，頁237。

　　當然了，就意識形態來說，論壇劇場與一般人們對「劇場」一詞的概念是頗有差距的，因爲它並不符合「純劇場」的運作模式。根據英國戲劇教育學者約翰・奧圖（John O 'Toole）的說法，「劇場」乃是一個用來完成戲劇製作的有機空間；它所傳遞的人生訊息多半是經過中和、取捨的。制式劇場的空間焦點通常集中在某一「模擬現實」的場景上，而其餘的部分則暫止於沉默與黑暗中。但是論壇劇場顯然不能被歸類於此；它在本質上更近似於奧圖對「教室」一詞所做的定義：

　　在一般教室裡，學生並不會預期任何「虛構事件」的發生；而教室裡所進行的「學習」過程，往往會被視為是「真實生活」裡的一部分。[14]

　　從這個觀點來看，論壇劇場其實與學校教室間有著相當多的近似之處：其一，他們都是容許人們廣泛表述、交換意見的開放性空間。其二，在教室裡，老師會用「教案」來引發學生的求知欲；如同在論壇劇場中，演員必須呈介一段「戲」來刺激觀・演者參與的欲望一般。其三，學生在課堂裡若有不解之處，便可舉手發問；而論壇劇場裡的「觀・演者」亦可在論壇進行間適時喊停，表達他們個人的想法。其四，在學校教室裡，老師有協助學生探索答案的責任；而在論壇劇場中，演員則有協助「觀・演者」驗證其想法的義務。最重要的是，不論是教室裡的學生或是論壇劇場裡的「觀・演者」，都該被賦予依其個人知識與經驗主動面對問題、化解問題的權力，而非只是被動地接受灌輸。

[14] 見John O 'Toole, *The Process of Drama*, London: Routledge (1992), p.55.

　　有了以上這些基本認知後，要了解教習劇場在英國的形成、發展概況和設計、運作法則，也就不是一件困難的事了。

三、教習劇場的發展與實例

　　儘管教習劇場（theatre in education, TIE）的發展深受布萊希特的影響，而且其根源可以回溯到三〇年代發生在歐洲和美國的工人劇場運動，不過一般都認為一九六五年由果登‧維林斯（Gordon Vallins）、安‧嘉瑞特（Ann Garrett）、潔西卡‧希爾（Jessica Hill）和狄肯‧瑞德（Dicken Reid）等人在英國卡芬特里（Coventry）的貝爾格瑞劇團（Belgrade Theatre）所設計、執行的TIE節目，應該算是教習劇場正式問世的首部作品。雖然TIE的定義與功能為何至今學界仍在爭論不休，但它大抵不脫是一個以演教員（actor-teacher）[15]和年輕參與者間之明確互動為基石的戲劇體驗：透過諸如「靜像劇面」（image theatre）、「論壇」（forum）、「坐針氈」（hot-seating）和「群體角色扮演」（group role-play）等技巧，編導小組運用戲劇呈現的方式將某一社會議題（如環境保護、種族分歧……）具象化，並且在設計、排演的過程中預留出可供參與者實際介入討論或表演的空間，讓參與者能夠從此一虛擬的情境裡充分地感受到問題本身的深度及難處，進而

[15] 教習劇場中的演員往往必須在戲劇表演的過程裡進出其所扮演的角色，來引導參與者針對節目本身所預設的命題進行分析和討論，進而達成雙方實際交流、互動的功效。由於他們的工作性質中帶有近似老師誘導學生學習的成份在內，是以一般被統稱為「演教員」（actor-teacher）。

在多方思辨、溝通後做成自己的結論或決定。所以教習劇場基本上可說是一種具有明顯教育目標的劇場形式；它打破了傳統戲劇表演中演員和觀眾間的藩籬，並使觀眾有機會在一套經過設計的節目流程裡積極地去觀察、思考與學習。

　　根據英國教育劇場研究者東尼・傑克森（Tony Jackson）的說法，教習劇場這種新型劇場活動的出現絕不是單一的偶發事件，而是與二十世紀所發生的一連串戲劇及教育變革有關。[16]在戲劇方面，英國劇場專業人員承襲布萊希特與波瓦所鼓吹的思潮（參閱本文上節），於大戰結束後積極地在地方上與社區間從事戲劇紮根的工作，讓劇場在此電子媒體大鳴大放的時代裡，依然能夠透過其深具儀式況味的人本特質，來為不同屬性的觀眾、族群服務，進而達成敦睦大眾、改造社會的目的。在教育方面，六、七〇年代的英國開始注意到學校課程的結構，以及各類藝術在教育體系中所應扮演的角色；包括桃樂西・希絲考特（Dorothy Heathcote）和蓋文・波頓（Gavin Bolton）在內的許多教育專家，紛紛於其工作領域中溶入大量的戲劇元素，並且從「以學童為本位」的角度歸納出「戲劇可以增強學童的理解力，幫助他們釐清周遭的人事脈絡，以及健全自我的人格發展」等結論。他們的努力使得不少樂於嘗試、求新的官方機構與民間團體也逐漸體認到戲劇在教育上之可用，遂於學校及社區戲劇活動的推展過程中，提供了極具關鍵性的經費補助和精神支援。簡言之，TIE的誕生與西方世界在二次大戰後所衍生而出的兩大思潮極有關聯：

[16] 見Tony Jackson, *Learning through Theatre,* London: Routledge (1993), pp.3-4.

1.政治劇場、另類劇場與社區劇場。

2.漸進式以兒童為本及民主開放的教育手段。

在這樣的前提下，劇場人帶著強烈的社會使命感走入校園，以戲劇手段為年輕學子打造一個迥異於傳統模式的學習環境，自然也就有跡可循了。

在《透過劇場來學習》（*Learning through Theatre*）一書中，傑克森把教習劇場在英國的發展分為四個階段[17]：

第一階段——草創期

隨著六○年代英國劇界所浮現的開放性格與實驗氛圍，以及戲劇於學校體制內所漸次獲得的認可，TIE乃於一九六五年在貝爾格瑞劇團正式誕生。由於此新型劇場對於一些亟欲在特定社區裡扮演積極要角的劇團來說，甚具立竿見影之效，因此很快就從卡芬特里這個發源地向外蔓延開來；包括里茲、格雷斯哥和諾汀罕在內的幾個城市，及英國境內許多其他鄉鎮，都有教習劇團以依附於當地常態性駐演劇團旗下的方式成立。這些TIE團體的經濟來源主要有二：英國國家藝術會（The Arts Council of Great Britain）和地方政管機關（尤其是地方教育主管單位）；在它們的配合、補助下，教習劇團逐得以在其組織與創作上保有某種程度的自主性，為年輕參與者提供饒富哲思，且深具教育意義的互動劇場節目。

[17] 見註16，頁18-31。

第二階段——七〇年代黃金時期

應可從一九七一年內倫敦教育署（Inner London Education Authority）自行設立「鬥雞場教習劇組」（Cockpit TIE Team）算起。由於許多地方教育主管單位於此時紛紛表達對TIE運動的興趣與支持，因此教習劇場在這段期間裡不但於英國國內繼續擴散，而且其運作模式也日趨活潑、多元。舉例而言，有些團體為了能夠專心從事社區青少年的服務工作，決定揚棄先前多數TIE劇團搭大型地方劇團之便車的行徑，以「非營利機關」或「慈善團體」的名目向國家藝術會和地方政府申請經費，獨立經營；這麼一來，劇團遂得以擁有更為廣大的自主空間，而其創作手法與內容亦隨之豐富起來。

第三階段——八〇至九〇年代的危機時期

八〇年代初期，英國國內出現高度通貨膨脹的現象，導致中央與地方政府大額裁減藝術補助經費，使得不少教習劇團在營運上愈顯捉襟見肘，因而必須在創作時另起爐灶，改以「純表演」的方式到各校巡迴，頂多於表演結束後加個工作坊或討論會，和看戲的學生略做疏通交流即罷。在鐵娘子柴契爾夫人的執掌下，保守黨政府擬定了一套國家通識課程，鼓勵學生依據就業市場所需來獲取知識與技能，造成一種眼光短淺、視藝術如敝屣的「市儈文化」。在這段期間裡，許多TIE的從事者紛紛對自己的工作萌生困惑，起了倦怠之心。幸而英國戲劇教育學家桃樂西‧希絲考特和巴西劇匠奧古斯托‧波瓦等人所倡導的理念也於此際適時地滲入教習劇場的領域中，造成新法則的醞釀（如「論壇」技巧開始被大量地運用在TIE節目的設計上，即是一例），可說是「危機

即轉機」的最佳寫照。

第四階段──九〇年代的新展望

　　爲了在僧多粥少的情況下找到活路，有些教習劇團開始嘗試與其他專爲青少年服務的社工團體或文化基金會合作，設計以特定議題（如青少年健康問題、愛滋病預防，和種族歧視之化解等等）爲主軸的節目，以爭取足夠的經費來維持劇團的創作水平。雖然這類做法讓TIE的存立本意不再純粹，但卻爲此極度仰賴政府補助的劇種帶來新的生機。

（一）教習劇場常用的工作技巧

　　教習劇場的主要目標，並不是在教導人們如何去欣賞戲劇，或者是傳授任何的劇場技術，而是讓人們透過劇場經驗來進行「學習」──通常是學習一些有關社會、歷史或政治方面的議題；是以其本身通常備有一個完整的學習框架，藉以整合參與者在**思維**、**情緒**與**行爲**三者間的脈絡連結。不同於一般戲劇演出的是，教習劇場鼓勵觀眾以其眞實的身分，或是透過角色扮演的方式，直接參與節目片段的演出，而不只是坐著觀看。在演教員的引領下，每場三、四十名左右的觀眾（在學校裡則以一個班級的學生爲原則）可以自然地在戲劇進行間與角色互動，提出他們的問題、化解他們的疑難，甚至做出他們的決定。由於教習劇場的工作對象主要是以在學的青少年與兒童爲主，所以TIE劇團本身往往聘有專職的教育組長，負責編輯與節目內容息息相關的輔導手冊，收納各類有用的背景資料，以利校內教師對整個節目做一全盤掌握，進而在演出前、後針

對主題協助學生做成深刻的吸收與理解。

　　教習劇場的節目編排可以採用各種不同的形式，不過下列三者乃是不可或缺的必要元素：

　　1.劇場（不一定要是傳統文本式的表演）。

　　2.教育目標。

　　3.觀眾的積極參與。

而在背後支撐這些元素之融合的基本信念是：**人類的行為與規章都是由社會活動所約制俗成，是可以被檢視、修訂的；因此我們需要一種以理解力為基礎，並能促使人們嘗試去改變、突破現狀的教育，好讓每個人都能將自己視為潛伏的「變革導體」，進而主動地投入創造、學習的過程裡。**[18]

　　一般說來，人們把一齣教習劇場製作由始至終整個呈現、演出的流程稱為「一套節目」，因為它的內容往往不只是一齣戲。每一套教習劇場的節目，都是以專業教習劇場演員（也就是所謂的「演教員」）所呈演或引導的戲劇經驗為核心。至於這套節目的其他環節，則需經過一番妥善的設計，好讓學校裡的老師可以在演出結束後和學生一起將這次劇場經驗統籌為一種學習的資本。為了達成這樣的目的，教習劇場的設計者往往會以下列幾項工作技巧來組構他們的作品；這些技巧在運用上並無特定的規則，而是由設計者根據節目主題與內容的需要來靈活調度，一切以能夠觸發、誘引觀眾積極參與演出和討論為依憑：

[18] 這套信念是由格林威治青少年劇團藝術兼教育總監賀薇安（Vivien Harris）在台灣舉行講習會時所提出的。

◆**戲劇遊戲**（drama games）

在互動式教習劇場中，「遊戲」可以用來：

1.暖身。
2.彼此互相介紹與認識。
3.引介某一主題或概念。
4.營造一種鼓勵參與的氣氛。
5.幫助參與者集中精神、思考問題和放鬆情緒。
6.作為純粹的娛樂。

◆**靜像劇面**（image theatre）

　　這項技巧為社區劇場及教習劇場工作者所用，已行之多年。它是由巴西劇場導演奧古斯托・波瓦所精心推演而出的。許多教習劇團所做的「靜像劇面」通常含括了塑造「活雕像」（tableaux vivants or living sculpture）此一程序：參與者（演員或觀眾）必須運用他們的肢體來表現出真實生活或某一故事中的一個靜止畫面（近似播放錄影帶時所謂的「停格」），或是以瞬間靜固的動作來傳達出某種感受或情境。

　　「靜像劇面」可以被視為是一種分享經驗、析釋事理的方式；它能助使參與者充分、深刻地去檢視某一議題的核心。這項技巧的運用法則包括：

1.單人劇面（single person image）。
2.「劇面轉化」和「劇面論壇」（image of transition and image forum）：透過劇面形象的改變，看看人們是否能夠挑戰，

甚至扭轉某一真實的情境。

◆論壇劇場（forum theatre）

奧古斯托・波瓦在其「被壓迫者劇場」理論中大力闡揚的「論壇劇場」，可說是當今教習劇場的重要創作資源之一。關於「論壇」的模式與架構，本文上節已有詳述，此處不再重複；僅特別將格林威治青少年劇團這個團體透過其實作經驗所演繹、歸納出來的兩大論壇類型，簡述如下：

「傳統」論壇（'classic' forum）

讓觀眾觀賞描寫劇中主角之渴望，但卻無法改變現狀的一齣或一段戲。這個故事以及其中所反映的問題，應該要與觀眾的真實生活有關，讓他們在觀看後能如劇中人一般，燃起想要扭轉現狀的欲望。接著演員們再把這齣戲重新演一遍；不同的是，這回觀眾們有權喊停，並且可以上台取代原有主角，嘗試改變故事的結局。

「困境」論壇（'dilemma' forum）

和上述的程序近似，不過故事在進行到劇中主角面臨某一兩難困境時便倏然打住。這時候觀眾可以提出不同的建議幫助主角解決難題，甚且可以上台扮演這角色，藉以驗證將這些意見付諸實行的可能性。

◆進入角色（working in role）

這項技巧堪稱是「互動劇場」及「教習劇場」的核心所在。透過這項技巧，演員、教師或是演教員可以將自己變成某個角

色，並以這個角色來與觀眾（或學生）互動。另外，觀眾（或學生）們也可以經由某種程序化身爲某一角色（但他們並非得要和演員、教師或演教員做出實質互動不可）。此類技巧的運用方式有下列幾種：

坐針氈（hot-seating）

對演員或演教員來說，這大概是「進入角色」裡最簡單的一種模式。在看過一段表演（不論是戲劇演出、說故事或是角色呈現）之後，觀眾可以直接與扮演者對話，問一些與劇中人物有關的問題。

面臨抉擇的角色（character with a dilemma）

演員或教員必須在腦海中建構出一個具有特定（教育性）功能的角色，並在演出前充分準備與此角色處境有關的背景資料，以便在回應觀眾所提的問題時，給出足以讓觀眾循此角色所面臨之困境來思考的答案。在此同時，觀眾們也可以被賦予某一角色，加入扮演的行列（例如：他們可以扮演一群正在調查某一兒童爲何逃家的社工員）。

角色扮演（role play）

通常用來泛指演員、教師與觀眾（或學生）經由變換身分的方式一起進行即興表演的戲劇活動。

（二）格林威治青少年劇團與教習劇場

藉由上述這些技巧的有機組合，教習劇場有效地彙整了劇場

對觀眾理智與情感的強大撞擊，並且賦予了劇場另一層次的意義
——那就是讓觀眾能夠透過親自參與一齣戲的演出過程來面對生
活裡的疑難雜症，進而在安全、親密的虛擬空間裡與人溝通作
論，嘗試各種解決問題的可能性。舉曾於一九九八年應台南人劇
團之邀造訪台灣的格林威治青少年劇團爲例：坐落於倫敦東南城
區一所老教堂內的格林威治青少年劇團（以下簡稱爲GYPT）成軍
至今已有三十年左右的歷史。在這段期間裡，深信劇場以人爲
本，因而極具社教潛質的GYPT不僅對醞釀於英國本土的教習劇場
之推展工作做出了重大的貢獻，同時也爲劇場與社區、劇場與公
民、戲劇與社會等當代劇界關心甚切的論題提供了大量深含研究
價值的素材。

　　回顧昔往，GYPT的設立和其他許多創建於同一時期的TIE劇
團一般，是六、七〇年代英國社會急遽變動下的革命性產物：舉
凡中產勢力的勃興、義務教育的普及，還有戲劇理念的更新，皆
可說是「教習劇場」之所以能在英倫蔚爲風潮的導成因子。由於
倫敦東南一帶外來人口眾多，種族成分複雜，區內衍生自貧疾與
偏見的紛爭層出不窮，是以如何「消弭矛盾」、「促進和諧」，向
來是地方有心人士極爲重視的課題。一九六五年，伊萬・胡波
（Ewan Hooper）在格林威治成立了一個青少年劇團，藉以初步實
現其於東南倫敦推動社區劇場的理想。四年後，另一個專業的TIE
劇團也在胡波的統籌下誕生了。當時這個以互動式教習劇場爲工
作核心的團體規模甚小，只擁有一位導演和兩名演教員；他們依
附在格林威治劇團（Greenwich Theatre）的羽翼下進行運作，所設
計的節目則巡迴到東南城區的中小學校去展演。一九七〇年，這
兩個隸屬於胡波手下的青少年劇團與教習劇團合而爲一，遷入劇

團現址聖詹姆士教堂，「格林威治青少年劇團」一名乃應運而生（至於現今劇團英文全名中的Lewisham一區，則是GYPT在擴大服務範圍後才添加上去的）。

　　創團之初，GYPT立即展現出關懷社會的強烈意圖，大膽利用戲劇手法演述一些與政治有關的議題，鼓勵人們設身處地從不同的角度去觀照周圍的世界，進而對其本身的生活態度和行為舉止做成反省與思辨。以香港童工問題為本的《帝國製造》（*Empire Made*）便是GYPT早期的代表作之一。八〇年代以降，GYPT大量吸收了奧古斯托·波瓦所倡導的「被壓迫者劇場」理論，積極於作品中呈現、探討人際或人種關係裡的強弱配置；不論是親子衝突、主僱對立，抑或是身分認同、性向焦慮，只要是格林威治居民（尤其是青少年）日常生活裡可能遭逢的難題，GYPT都會在創作中加以反映，使前來參與演出的觀眾有機會暫離本位，以客觀的立場針對問題多方設想。這對平時彼此缺乏溝通與交流的當地民眾來說，無疑具有增進了解、凝聚共識的正面功效。而劇團與其所在地間的血脈連結也就這麼日益加深了。

　　近年來，GYPT所製作的教習劇場多半是以**兩難困境的戲劇化**為核心，藉以闡述設計者所要表達的議題（即**問題具象化**）。而在議題擬定之前，工作小組（由演教員三人、教育組長、導演、製作總監和一些特約專家，如編劇、設計師等所組成）通常必須先和學校裡的老師討論一番，並且和青少年一起研究，看看什麼樣的主題才是眾人最感興趣的。舉例而言，單單在過去的一、兩年裡，GYPT的教習劇場節目就已經探討過下列幾個主題：

主題	年齡層（歲）
脅迫、恐嚇	9-12
種族與身分認同	11-18
做決定	3-5
語言與權力	9-18

　　至於主題的探討方式，該團則擅長以概念性的手法來加以處理：比方說，如果下一套節目的主題是**國族主義**，那麼，GYPT就會先把焦點放在一些與國族主義相關的概念之上，諸如：**認同感、歸屬感、恐懼感、排拒感**等等。這些概念其實是適用於所有主題的。透過這些概念，觀眾可以很容易地就理解到事實背後所含具的意義為何，以及這個意義所附帶指涉的其他意涵。上面所列舉的這些概念，不管是對身為創作者的GYPT工作小組，或是對他們的觀眾來說，都是淺顯易懂的；因此概念性的學習，就是讓人們善加利用一些本身原已具備的知識，使其理解力透過戲劇的流程來擴張延伸，然後再將個人心得運用在各類新的情境中。

　　雖然成立後的GYPT一直是以教習劇場為營運主軸，但是他們的服務項目並非僅止於此。在過去的三十年裡，GYPT為格林威治和路易勳（Lewisham）兩區的學生與民眾提供了豐富而多元的戲劇活動；其內容除了每年配合學校行政章程所固定推出的TIE節目外，尚且包括了：(1)配合學校需求（如正規課程裡的某一科目或是生活倫理教育）所設計的工作坊；(2)配合青少年課餘時間所設計的工作坊；(3)青少年表演訓練課程；(4)專業的訓練課程，如老師的專業訓練等；(5)針對有特殊需要之人（如學障、肢障青年或失業人士）所設計的工作坊等項。到GYPT來參加上述這些工作坊

的青少年大多只是興趣使然；不過其中有些人會想要以劇場做為他們的終生職志，所以有時他們也會參加劇團為失業青年所舉辦的社區戲劇訓練課程，以做為個人進階的踏腳石。

　　據統計，目前總共有六組十一到二十五歲之間，每組二十五人左右的青少年以每週一天的方式，到GYPT來參加青少年工作坊。在專業戲劇工作者的指導下，他們一起透過劇場來探索各種不同的想法，並將他們的戲劇創作成果表演給社區大眾、朋友和家人欣賞（但有時只限於工作坊學員之間的相互觀摩）。這類工作坊的內容大致包括了即興表演、戲劇遊戲、角色扮演、劇本編演、動作訓練、音樂與音效、舞台設計，以及其他各類劇場製作相關技術的培訓；而所有的工作坊都是為了讓青少年得以：

　　1.分享、擴充他們的想法和經驗。
　　2.相互學習，進而了解生活周遭的事物。
　　3.擁有一己之見。

此外，青少年除了可以在這些工作坊裡學到許多劇場技巧之外，還能夠：

　　1.學習溝通技巧。
　　2.培養群體合作、完成任務的能力。
　　3.開發自己的想像力；設身處地為他人著想；用不同的角度來　　觀察世界，進而去探索各式各樣新的理念。

　　透過這些活動，格林威治青少年劇團一方面引領年輕學子以戲劇經驗中理智與情感並重的方式去體會校園內外的生活面向，鼓勵他們運用劇場元素表達自己對身邊人事的觀察所得；另方面

則藉由舉辦工作坊或研習營的形式，就近協助需要扶持的人培養正當興趣，訓練他們謀取一技之長，無形中化解了許多潛藏於社區底層的危機。故此長久以來GYPT不但與倫敦東南一帶的中小學校建立了良好的互動網絡，而且還因強化地方有成，吸引了不少社會福利機構（如種族平等促進會等）前來尋求合作的可能。這對在經費上必須仰仗倫敦格林威治與路易勳兩區區政府（London Boroughs of Greenwich and Lewisham）、倫敦自治區聯合基金會（London Boroughs Grants Committee），和倫敦藝術委員會（London Arts Board）等文教主管單位定期給予支援的劇團來說，可謂不無小補。

　　目前GYPT的收支穩定，體質良好。在藝術教育總監賀薇安（Vivien Harris）的領導下，劇團於一九九八年登列為接受英國國家彩券局（National Lottery）撥款贊助的藝文團體之一，其戮力耕耘社教工作的專業形象再獲肯定。由此觀之，儘管GYPT在定位上一直處於社區劇場和教育劇場間的灰色地帶，但其實際運作並未因而陷入膠著狀態。相反地，它那「從教育角度切入社區營造」的彈性策略不但對地方文化做出了重大的實質貢獻，而且還給劇團製造了不少額外的工作機會，為其發展前景帶來盎然的生機。

四、GYPT教習劇場演出範例說明

　　GYPT在教習劇場上所採用的方法，有很多是源自英國學校戲劇教育工作者所累積的經驗，如桃樂西・希絲考特及蓋文・波頓等人的實務心得。另外，南美的教育學家保羅・弗瑞爾（Paul

Freire）和巴西導演奧古斯托・波瓦對於該團的創作也有深遠的影響。

（一）製作程序

通常一套典型的GYPT教習劇場節目，可能會含括下列幾項製作程序：

◆教師研習會議

將這套節目的目標與主題，以及其中所運用的技巧介紹給老師們知道。

◆劇團訪演

其形式可以是：

1.GYPT到學校的活動中心或表演場地去呈介這套節目。
2.老師帶著學生們到GYPT位於格林威治區的工作室來參與這套節目。

通常一次訪演的時間大約是一個半到三個半小時。每一套節目可以到該團附近的二十所學校演出，演出次數總計二十到四十次不等。整體而言，一套教習劇場節目的參與者人數約在三十到六十名之間，也就是一班或兩班的學生。而其節目內容的形式有可能是：

1.論壇劇場。

2.一齣完整的戲劇演出之後再舉行一個工作坊（觀眾可以在工作坊中，透過即興表演或討論的方式，來探討劇中的主題和角色）。

3.角色扮演：藉由角色扮演的方式，青少年們可以在一個虛擬的戲劇環境中，遇見各式各樣的人物，經歷不同的事件，並且隨著故事的推展在必要時做出自己的決定。

◆**教師輔助手冊**

這是一本由GYPT的教育組長針對這套節目所編寫的重點提示及課程計畫。由於一套教習劇場節目對參與者所產生的影響通常可以持續數週，所以學校裡的老師可以儘量把這套節目融入他們的教學內容及課程進度中。而教師輔助手冊正有協助老師靈活運用各類相關資料與戲劇技巧的功能。

（二）範例說明

至於在作品內容的設計上，GYPT則運用了許多不同的技巧來激引觀眾的參與感；每一次在規劃、設計新節目時，工作小組總是儘可能地去開發劇場的潛能，好讓觀眾能自其中享受到完整的參與、互動經驗。以下便以GYPT於一九九三年和一九九四年所分別設計的作品《誰在敲門？》（*Knock, Knock, Who's There?*）及《粉碎太平》（*Broken Peace*）為例，來說明其教習劇場節目裡年輕參與者和演教員間的互動形式：

◆《誰在敲門？》

〔討論＋靜像劇面＋戲劇演出＋後續活動〕

　　節目初始，大約四十名左右的學童靜靜地聚坐在一張上頭擺放著一封信函的椅子邊。演教員甲走近椅子，取起信函，以沉定得幾乎不帶任何情緒的音調把它的內容唸過一遍。

　　此信乃出自凱倫的手筆；寥寥數語間交代了她個人因為再也無法承受內心那股龐鉅的恐懼和壓力，所以決定留函遠走的蒼涼情境。我們不知道她究竟為了什麼要離開，更無從得知她到底去了哪裡。

　　演教員甲慎重地把信放回原位，以慧俐的眼光注視著孩子們愈顯凝專的臉面，然後用較為柔和的語氣要求眾人試著去揣想凱倫的心路歷程：何等的苦痛，足以迫使一位像凱倫這樣的年輕女子拋下原本屬於她的種種，轉而避居他處？

　　轉著眼珠子的小男孩小女孩迅速地把問題想過一回，紛紛舉起手來，依著受點的次序丟出他們各自不同的答案：

　　「功課太多了。」
　　「考試考不好。」
　　「被男朋友拋棄。」
　　「不小心懷孕了。」
　　「病得很嚴重。」
　　「和父母大吵一架。」

　　演教員乙站在一旁將這些答覆逐次條列於黑板上，然後用敦勵的口吻帶領孩童們一同討論關於凱倫避居他地的各類可能。經

過舉手表決後，大夥兒一致同意，凱倫應是因為罹患了難以告人的重疾，在身心俱疲下，離家遠行，前往異地友人處尋求安慰。

那麼，凱倫的好友在得知她的病況後，會有什麼樣的反應呢？

四十名孩童至此依報數序被分成了三組，在三名演教員的引領下落坐於禮堂內三個不同的角落裡。但他們的任務是一樣的：透過演教員的技術指導，每個小組的成員皆須動用各自的想像力，以「凱倫好友之反應」為題設計出兩幅所謂的「靜像劇面」；參與者以本身被凝凍住的肢體語言來串聯、呈展出某個主題或意念。二、三十分鐘下來，學童們以其生活經驗為本所營造出來的「劇面」內容多半頗具可觀性（如A組先藉一「好友熱切關懷凱倫」之畫面來展現身為人友者通常會先做點表面工夫的事實，然後再用「好友深受驚嚇」這個畫面來映照友人在得知凱倫病況後內心的真正反應）。演教員在重新糾集三組組員後，逐讓他們輪番上陣向其他同伴展示各自的創作成果，並於示範過程中適度地提出問題來促使孩童們進一步去相互檢視彼此的編創思路與肢體意涵；大人小孩你來我往論述得極為生動熱烈。

討論方歇，演教員們趁著中場休息之際，在搭有簡易佈景的表演區內公開地著妝，為他們即將扮演的另一個角色做準備。不少留在館中閒晃的學生目睹這三位剛才還形似師長的劇場人，突然在粉墨的幫襯下，搖身一變，化為他人，一時裡不免讓戲劇與現實間的微妙對照給誘引得既詫異又興奮。

等到所有的學童再度進場安坐後，一齣動人心絃的曲折好戲就在三名演教員的通力合作下精采登場了：邦尼和薇伊是一對年近八十的老夫妻。年輕時他倆乃是四〇年代一個由三人所組的

「肚子痛」喜歌舞團之成員。如今年邁的邦尼整天坐在客廳裡包裹東西、計畫葬禮，並且暗自企盼著會社代表趕快前來與他商洽身後之事。而薇伊則孤單地活在她的記憶裡；一邊怨憎著現今生活之煩悶，一邊沉溺於澎湃舊事之如潮。她唯一的希望是有朝一日ＢＢＣ電台終會派人到家詣訪，好讓自己的歌唱長才得以重現江湖。邦尼討厭薇伊；薇伊嫌棄邦尼。老倆口經常為了某些莫名的原由爭執不休，宛如籠中困獸。有一天薇伊發現家外的門牆上靜靜地靠著一名看起來滿面風霜的年輕男子。他無端地敲了門，老夫婦在緊急磋商後決定讓他進來──原因很簡單：邦尼以為這傢伙是會社派來的代表；薇伊則竊想他是ＢＢＣ遣至的專員。事實證明他們都猜錯了。這名年輕人不過是浪蕩累了，渴望休息罷了。儘管邦尼和薇伊內心裡都感到十分失望，他們末了還是同意把臥房讓給年輕人躺上一躺。就在這位陌生客熟睡的當兒，薇伊心底突然一陣憂懼來襲：「這人該不會是個剛逃脫的罪犯吧?!」於是她趁機在他留掛於客廳的大衣口袋內胡亂地搜了一把，沒想到卻掏出一張滿是皺褶的報紙來。婦人愣了愣，隨手把報紙打開，上頭全是些有關戰爭、饑荒，以及一類會藉由性愛染得之新病的報導。她瞄了一眼報上的日期：六月十一日。她吃了一驚。六月十一日，這是個她有生之年如何也不能忘記的日子……。

　　表演區上燈光一暗，再亮時，觀眾所見到的是年輕時代的邦尼和薇伊，以及「肚子痛」喜歌舞團的第三名成員法蘭（由扮演陌生男子的演教員另飾此角）。時值二次大戰期間，英國警察正四處搜捕義大利人；法蘭是義大利籍，遂憂心忡忡地前來尋求這兩位同團英籍好友的協助，希望自己能夠逃過被抓的噩運。然而也許是出自內心的妒意，或是源於一份無可名狀的恐懼，邦尼不但

沒有幫法蘭的忙，而且還在說服薇伊之後向警方密報，使得法蘭不久就讓警察給帶走了。

　　時間再度回到現在。沉湎於此一道傷痕累累之痛苦往事中的老夫妻，終於開口討論整件事情的來龍去脈，結果兩人都被對方口中的故事給嚇呆了：邦尼之所以出賣法蘭，主要是因為當時他以為薇伊正背著他偷偷地和法蘭發展婚外情；而薇伊在聽知他的叛友動機後，乃訝異於邦尼竟然會不知道法蘭是名同性戀的事實；原來長久以來，兩人間所有的互憎與怨恨全是無謂的誤解所造成的！但如今一切都已經太遲了；法蘭的生命早已隨著那艘載滿義大利人的押送船慘遭魚雷炸沉之際而告終……。薇伊疲倦地將報紙塞回陌生人的大衣口袋裡，不料無意間竟又從中摸出一把手槍來！這次她可真是嚇壞了；一等年輕人醒來，她便立刻拿槍指著他，要求他給她一個合理的解釋。年輕人沮喪地答道：這把槍是要用來了結他自己的生命的——原來他最近受診，得知自己染上了某種絕症，因此決定來個長痛不如短痛，以免將來必須臨對各種身心折磨。此時廳內氣氛一片低迷：一直保持緘默的邦尼終於跳出來說話了：「聽著！我不知道你是誰，也不知道你得了什麼病。但是不管怎麼樣，你都沒有放棄生命的權利。活著本身的確是他媽的難！但你隨時都得準備好，是吧?!準備好去面對那個突如其來的敲門聲。只要那個聲音一響，你就得勇敢地去開門！」最後老夫妻一同為這名陌生人穿戴上法蘭生前所留下的服裝。陡然一聲門響，他們三人默契十足地一起擺出「肚子痛」喜歌舞團的招牌陣勢：勾肩搭背，笑臉迎人。

　　整齣戲到此告一段落，演教員們各自摘下身上的一樣配件，向小觀眾們鞠躬謝幕。甚受其表演所撼的學童們紛紛用力地鼓起

掌來，對他們而言，這齣長約一小時左右的劇作可說是別具意義：一方面它提供了一次非常純粹的劇場經驗，使青少年們有機會在一個專屬於他們的親切空間裡以近距離去觀察、感知戲劇的構成與效能，進而明白藝術創作和眞實人生間的相互觀照與呼應；另方面它則以其世故、深沉的多層意涵，爲中場休息前演教員與學童間針對凱倫之困局所做的互動式演練下了一個鮮明的註腳。看過此劇的孩子們除了可以從邦尼、薇伊背叛法蘭的過程中清楚地勾勒出凱倫及其友人間必然會產生的矛盾圖像外，同時也能自演教員純熟流暢的表情、動作裡窺知自己身體的可能性，藉以和先前的「靜像劇面」經驗做一對比。

值得一提的是，儘管多數的學生在實際參與這套節目之前，早已從班導師處得知它將是一系列以愛滋病現象爲主軸的戲劇活動，但是節目本身從頭到尾並未眞正出現過「愛滋病」這個字眼，更不曾以任何手段來強力宣導此疾的乖張可怖之處。相反地，孩童們只能透過上述各類遊戲和表演中的隱喻及暗示，以大處著眼、小處著手的態度去拼湊愛滋病帶給人類群體的脅迫感：莫名的恐懼、潛藏的危機、自我的否定、親友的叛離；層層剝啓後恰見人性底部的幽微。如此一來，凱倫的問題再也不是她個人的問題了；而邦尼、薇伊和法蘭的故事也足以和陌生男子的窘境互通聲息。劇場潛能至此散發出一股龐大的橋架力量，使得平日浸在校園裡接受學問餵養的青少年們有機會走出象牙塔和外頭的社會現實進行直接觸握，將自我存在與周遭人事間的關係脈絡作番省思、整理。

◆《粉碎太平》

〔學童自使至終皆以「商業考察團團員」之身分參與劇情的鋪展及演出〕

藉由群體角色扮演的方式,學童們在演教員的帶領下以商業考察團的身分前往一個戰火初歇的虛構城邦做訪問。途中他們邂逅了生意人伊佛、咖啡店老闆和他的女兒娜達,以及隻身在亂世中顛沛流離的偶劇師父佐蘭(GYPT的道具師特別以回收的垃圾黏製出兩尊可用木棍操縱的玩偶來增添敘事的魅力)等人,並且從這些角色的口中聽聞了許多有關戰爭、國族、親情、愛情、偏見與仇恨的故事。

在親眼目睹了一連串悲歡交集的人性糾葛後,學生們必須於節目結束前所召開的「評估會議」裡針對一道預設的命題提述他們的意見:城內那座原本肩負著交通、觀光重任,如今卻因交戰之故慘遭鄰敵炸毀的地標性大橋,是否該在有利商機的前提下立即予以全部拆棄重建?為了達成某種共識,這群立場互異的「與會者」除了得發揮個人的想像力和思考力去統籌、分析先前所經歷的各類劇境外,尚需從自身的生活體驗裡提煉出與人作論、協調的技巧,藉以完成其所飾演之「顧問」一角於此模擬真實的情況中理應履行的任務(有關參與者以「角色扮演」方式全程介入戲劇情節之發展的做法,本書「附錄」中所收編的《承諾滿袋》一劇堪稱是最佳範例,請讀者參閱)。

五、結語

　　當然，除了GYPT以外，其他的教習劇團也會根據他們本身獨特的工作環境、擅長的設計技巧，和抱持的興趣理念，來做出與上述各案形式相異的節目（如「前言」中所提及的「項圈領帶教習劇團」之作品）。不過，儘管各個劇團的教育目標不盡相同，絕大多數的教習劇場都是想要處理一些和他們的觀眾息息相關的生活議題，例如：濫用藥物（吸毒）、愛滋病、種族歧視、語言學習，或是基因遺傳研究上的道德問題等等；畢竟，無論其外在形式與內部主題如何變動，教習劇場存在的基本原理是亙久不變的：**劇場可以同時提供我們在理智上與情緒上的體驗，使我們的理解力得以藉由各種的思考與感覺來達成某種改變與突破；在不刻意分離理智與情感的前提下，人們可以透過親自動手去做的方式來達到最佳的學習效果。**

　　遺憾的是，自從八○年代末期以來，英國國內在教育體制及藝術補助制度方面都起了很大的變化。政府先是推出一套以英文、數學與科學為主的國家通用課程，至今則變本加厲地把識字率和算術能力給擺在一切之上。這套偏狹的課程把孩子本身所擁有的想像力與創造力都給摒除在外，使得教習劇場在英國國內的發展受到前所未有的打擊。在這種情況下，教習劇團的數量減少了，團員的編制也縮小了，但他們卻必須在更有限的時間內服務更多的觀眾。如此一來，TIE劇團就再也不能像以前那樣大量地在創作中使用互動劇場的技巧了。目前坊間最常見的教習劇場節目

形式是：先讓觀眾看一齣長約一小時的戲；然後再讓觀眾與劇中
人物對談（「坐針氈」），藉以了解他們在劇中的言行舉止。此外，
不少教習劇團還必須設法讓他們的創作與國家通用課程密切配
合，以便製造更多的演出機會，因此他們的作品有時候會顯得相
當無趣──不過有時也會因而創作出極具想像空間的作品來。然
而，包括GYPT在內的一些劇團，仍然有相當足夠的能力來製作出
高品質的互動式教習劇場；而這些劇團鍥而不捨的努力，也已經
使得世界各地的戲劇與教育工作者逐漸見識到教習劇場獨到而強
韌的生命力。

　　目前，除了美國、澳洲和加拿大等英語系國家之外，教習劇
場在捷克、德東等前東歐集團國家，菲律賓、韓國和台灣等亞太
國家，以及非洲多國境內，皆有蹤影可尋。雖然這些國家的政治
制度、風俗語言和藝術沿革皆與英國國內的整體環境有所不同，
但其欲藉新手法來追求新未來的意圖大抵上是和TIE的存立精神共
通一致的，是以加入教習劇場再造工程的國際人士堪稱絡繹不
絕。誠如著名的菲律賓教育劇場協會（The Philippine Educational
Theatre Association，簡稱爲PETA）代表於一九九四年亞維農國際
劇場暨教育會議中所發表的見解一般，許多文化教育專家之所以
會對教習劇場情有獨鍾，乃是因爲它本身具有一股「引發變革」
的潛能[19]；而此潛能對於面臨相異社會課題的各個族群或文化體來
說，都是相當值得開發與利用的。在這樣的信念支撐下，教習劇
場勢必可以在下一個世紀裡再度於英國國內蔚爲風潮，並且成爲
國際上不同文化間增進彼此了解的一大動源。

[19] 見*SCYPT Journal*，二十八期（1994年8月），頁57-59。

教習劇場在台灣

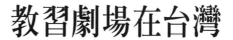

教習劇場在台發展概況

文／鄭黛瓊

（德育醫管專校講師）

論起教習劇場（theatre-in-education，以下以TIE稱之）正式引進台灣的歷史，應從一九九二年開始算起；最初是以「教育劇場」之名被引進。八年來在有心人士的探索與奔走下，劇場與教育界終於對這個名稱從陌生逐漸轉爲接受。草創期的努力，著實不易；過程中一些努力的作法和結果，頗值得我們仔細回顧省思。鑑往知來，或許可以做爲未來有志於教習劇場的人士一些參考吧！

縱觀這些年來TIE於台灣的發展，可以歸納爲三種型態：研習營、師範院校的戲劇教學課程，以及專業劇團（如兒童劇團）製作TIE的呈現。而這三種型態，恰好循時間先後出現，以下將爲文陳述：

一、研習會是萌芽的溫床

研習會是TIE最早出現於台灣的型態，策辦單位皆是民間組織。自一九九二年十二月到一九九九年一月間，先後已有四個組織舉辦過相關的研習課程，並且都有集體創作的作品呈現。

（一）中華戲劇協會

　　一九九二年十二月十二日至三十日，由文建會支持、中華戲劇學會承辦的「教育劇場研習會」堂堂登場。此次研習會以師大楊萬運教授為主腦，策劃年餘，並有多位戲劇界人士如王士儀、鍾明德、黃美序、司徒芝萍、張曉華參與其事。當時張曉華與筆者並擔任翻譯工作。應邀主持研習課程的主講人，是美國紐約大學（NYU）的兩位戲劇教育研究所的資深教授Lowell Swortzell及Nancy Swortzell。此研習會的舉行，正值台灣戲劇教育方興未艾之際，有其里程碑的意義。TIE也首次以「教育劇場」之名介紹給國人；當時參與者多是對劇場有興趣的大專年輕學子，也有一些社會人士。活動地點在國家戲劇院芭蕾舞排練室，內容包含了演講、工作坊、排演、演出等階段，學員的參與性相當高。

　　演講共有五場，講題有「教育性劇場／戲劇概論」、「課堂劇及教育劇場簡介」、「劇本與教育劇場」、「工作坊發展步驟」、「教育劇場的製作方式」。從TIE的歷史發展，到觀眾參與互動技巧如坐針氈（hot-seating）、論壇劇場（forum theatre）……，以及TIE的製作方式，皆詳加說明。此次研習會主要探討「吸『安』的青少年人口日增」的社會議題。因此，在工作坊中Nancy與Lowell帶領學員收集資料，進行討論整理，透過即興創作完成劇本，設計觀眾參與，發展出《安公子，安啦！》的作品，學員們利用有限的時間排練，於十二月二十九、三十日公演。當時並有教學錄影帶製作（黃美序，《表演藝術雜誌》，〈教育劇場：理論與實踐〉，1993，3）。

（二）鞋子兒童劇團

　　此外，鞋子兒童劇團也曾在這方面有過努力。由於筆者在紐約求學時，有感於這個劇種的教育及社會溝通能力，返國後第一個接觸的便是「鞋子兒童劇團」。其負責人陳筠安也顯得相當有興趣，遂開始與筆者進行一連串的教學合作；並曾計畫聯手製作TIE型態的作品，但屢因贊助中輟而作罷，甚憾！因此，TIE在鞋子兒童劇團，一直是存在於師資培訓課程中。

　　第一次是於一九九三年六月十二日至七月十日，在新加坡的幼兒園學習中心（Kinderland Learning Center）所作的師資培訓課程中，規劃了一部分TIE的理論與實踐課程。一九九四年雲林縣政府主辦「八十二學年度康樂輔導教師研習會」，於四月二十七日至六月四日舉行，其中兒童劇指導課程，邀請鞋子兒童劇團主講，陳筠安邀我南下講授TIE課程，TIE也因此得與雲林地區的國小及幼稚園教師接觸。一九九八年二月十九日，應台中縣政府之邀，再度與陳筠安一同參與兒童文學研習會；她負責講授兒童劇本的編寫及演出，由我介紹TIE。在這段合作期間，也促成了我與市師幼教系學生兩次共同的創作，得以在小鞋屋兒童實驗劇場發表，劇碼是《萬能娃娃》與《停電的晚上》。目前該劇團也開始透過師資培訓課程，向台中的教師推介TIE。

（三）台南人劇團

　　一九九八年四月台南人劇團更進一步邀請英國知名TIE劇團

GYPT（Greenwich and Lewisham's Young Peoples Theatre）來台主持工作坊，將其經驗及理念引進台灣。此劇團在TIE領域，自有其歷史上的地位。這也是第一個國外專業TIE劇團來台演出及主持工作坊；其在台作法，本書另有專章介紹，本文不再贅述。此外，在此研習中，主辦單位也有意透過理論，為theatre-in-education重新正名為「教習劇場」（原因請參見「導讀」一節），其中尚有一些技巧或專有名詞，皆於此予以正名，這些都是此次研習有別以往之處。

（四）九歌兒童劇場

一九九八年五月，有心推動戲劇教育的九歌兒童劇團，其兒童戲劇活動部主任黃翠華，邀請筆者擔任專案顧問，規劃商議，主要研議方向有二：一是兒童戲劇教學，一是TIE演出的製作。目的是計畫將TIE的技能，植入九歌。活動名稱為「一九九八九歌教育劇場創作人才、教師培訓班」，共分培訓（九、十月）與排練製作（十一、十二月）兩個階段，歷時四月；每週二、四上課，一次兩小時半。師資除了由我教導TIE理論與實踐技巧外，尚有朱曙明、黃翠華、邱少頤，分別教授戲偶實作、表演、戲劇語言與邏輯，總計十六堂課；學員經甄選取得，共有二十名，多為教育背景。在此同時，九歌兒團劇團第一齣TIE作品《阿亮的魔術方塊》便開始孕育了：製作人為黃翠華，由筆者擔任顧問、導演，編劇為邱少頤，團長朱曙明出任舞台設計。至此，研習營的目的已由介紹TIE，轉為培育劇團演教員，透露出九歌長期發展TIE的企圖心。

在這八年間，民間組織透過研習活動，以實驗的態度一點一滴把介紹TIE這種專門探討社會、歷史、文化、環保等議題，且具有社會溝通及教育功能的劇種，傳佈給教師與兒童劇界人士；雖然影響有限，但由於許多人共同的奮鬥、累積，使得TIE逐漸為人所知，並一步步朝向專業劇團內部製作發展。

二、進駐師範院校的戲劇教學課程

師範院校開始出現TIE蹤跡，時間應從一九九二年九月開始，主要活動仍集中在北部。最早於台北市立師範學院幼教系，由筆者教授：一九九三年至一九九六年彰化師大也有短期的TIE研習，一九九六年師範大學社教系也曾有一學期出現過TIE的活動。

（一）彰化師範大學

自中華戲劇協會於一九九二年冬辦過研習營後，黃美序及司徒芝萍教授便將TIE帶至彰化師大。自一九九三年至一九九六年間，辦了三次的研習營，一年一次，每次為期兩天，針對春暉社社員訓練，創作主題有校園暴力與吸毒問題；並曾受教育部訓委會邀請，於中正紀念堂音樂廳前呈現學生創作的成果。後因承辦教官屢屢換人，經費短缺，而使得計畫中輟。

(二) 台北市立師範學院

　　長期有TIE活動的學校，仍是以市立師院為主。我自一九九二年起，開始將TIE介紹至師院中；更於一九九四年至一九九七年間，讓學生在「兒童戲劇」課裡除了學習戲劇教學活動（drama-in-education, DIE）及教習劇場（TIE）的理論與實踐外，另由筆者與學生共同創作，推出一齣TIE形式的劇作，觀眾對象都是幼兒。

　　方法上，學生運用敘事性的語言，配合坐針氈、論壇劇場、輕敲（tapping in）、即興創作，以及一些發展情節、角色內化的技巧，選擇主題，然後設計出一個讓幼兒觀眾感到安心，並能進行思考、反應與互動的看戲環境。

　　首次公演，於鞋子兒童劇場的小鞋屋（南港）演出四場《萬能娃娃》，時間是一九九四年五月二十一日至六月十一日。本劇劇本乃是改編自英國格林威治的船頭劇團（Bowsprit Company，GYPT的前身）的TIE作品*Polly, the All-Action Dolly*，其內容是針對學齡前幼兒所設計的。一九九五年六月十七日，於台北聖恩幼稚園演出改編劇《圓圓國與方方國》。一九九六年六月二十九日與七月十三日，分別在聖恩幼稚園和台中愛彌兒托兒所的小鞋屋（鞋子兒童劇團的小鞋屋，後來移往台中的愛彌兒托兒所），演出改編自謝武彰先生的作品《停電的晚上》。至於一九九七年六月十一日推出的《垃圾總動員》，則是在聖恩幼稚園及台北市立師院音樂廳進行演出的。

　　市立師院幼教系所創作的幾個演出作品，其節目內容如下：

◆《萬能娃娃》

　　其故事本事是這樣的：有位小朋友名叫妞妞。有一天郵差先生送來一個她在美國的叔叔寄給她的生日禮物——萬能娃娃。這個娃娃有一種很強的模仿能力，小朋友們給她取名為小蓮藕。當她見到小朋友的惡作劇和一些調皮的行為時，很快就會學起來。本來小朋友對於她的出現頗覺興奮，但是很快地就對她調皮的行為感到厭煩。最糟糕的是，她居然偷了郵差叔叔的郵包，還把自己鎖在另一個房間裡。後來，園長告訴小朋友們，小蓮藕像小嬰兒一樣，看到什麼就學什麼，因此才會做出這些事情。於是小朋友們應邀一起教導小蓮藕如何分辨是非。最後，小蓮藕在眾人的教導下變成了一個乖娃娃。

　　為了刺激幼兒參與，我們採用兩個空間（園內的小型劇場和相鄰廚房內的儲藏室）作為表演場所，觀眾則隨著我們的演出而轉移參與空間。另外，本劇在導引觀眾參與的手法上，包含了以下幾個步驟：

　　第一，郵差從觀眾席中出現，並且散發生日卡，以引發觀眾的興趣與參與動機。

　　第二，當娃娃自郵差身邊擅自拿走郵包，並一路撒著郵件，自舞台上走下來，穿過觀眾席而走到隔壁的儲藏室時，觀眾乃跟著演員一起移身到儲藏室門口，觀看事情發生。大家喚著娃娃出來，娃娃不肯。演員遂向觀眾徵求勸她出來的理由。這時幼兒觀眾在演員和家長的鼓勵下，開始與演員（演娃娃的演教員）對話，提出說服娃娃出面的理由。

　　第三，娃娃被說服後，隨著眾人回到主要舞台，坐在舞台前

緣，一位扮演園長的演員告訴大家，娃娃就像小寶寶一樣，她看別人怎麼做，她就學什麼。所以如果小朋友覺得她做錯了，可以上來教她、告訴她哪裡做錯了。這部分，我們得到很好的回應，幼兒們頗能提出自己的看法：有的高聲指責，有的告誡：「妳把水潑在人家身上，小朋友會生病。」「妳把信藏起來，郵差叔叔就不能送信了。」

　　顯然地，幼兒觀眾從一開始便能進入角色扮演的遊戲中，與角色自然地展開對話，並且透過演教員的引導，思考問題。

◆《圓圓國與方方國》

　　此劇是根據童書《圓圓國與方方國》改編的作品。話說圓圓國和方方國為相鄰的兩國，因為兩國國王各自偏執於自己所喜愛的圓形和方形，遂各自下令國內所有與食、衣、住、行有關的物品，只能按照國王喜愛的形狀來製成。因此，圓圓國只能存有圓形的東西，即使房屋也只能是圓形；方方國只准存有方形的物體，甚至連車輪都得是方的。這使得兩國人民怨聲載道，兩國因此交惡。阿不加國王是一位有智慧的長者，從中調停；他召來兩位國王，設宴款待，席間讓他們嚐試了各種形狀的美食，終於使得兩位國王體認各種不同的造型，皆有其可取之處。

　　《圓》劇的故事主要在說明，人應有包容的心腸，尊重各種不同想法的人。為了配合園方在該學期的造型單元教學，我們選擇「造型」作為觀眾參與的主題；而將故事議題的討論留給幼稚園的老師，作為教室內討論的重點。另外，我們嘗試在演出過程中，提供可讓幼兒參與解決問題的活動。我們的設計是：當圓圓國國王下令國內只能存在圓形，方方國只能存在方形，造成人民不便

時，我們請所有現場一百二十位幼兒，由導師帶領幼兒協助兩國一些陷入煩惱的人民，如圓圓國的人民頭痛的事情有：蓋圓形的房子、升圓形的旗子、所有水果要切成圓形才可販賣；方方國的百姓困擾則有：做「甜甜方」（而不是甜甜圈」）、方形的輪胎，連豬肉也要切成方形才可買賣。

本節目中的方、圓兩國分佔表演區的兩端。當兩國人民正為國王的命令傷腦筋時，說故事的老爺爺便向觀眾徵詢幫助他們的意願。在此之前，我們已先和老師們協調過，讓他們各自帶小朋友到本身感興趣的攤位，玩他們感興趣的造型，時間約十五分鐘左右；我們的「甜甜方」是用麵糰做的，房子則用園內綜合室內的積木蓋成；其重點乃是由各角色在入戲狀態下引導幼兒體驗造型創作，進而探索材料與造型的關係。過程中有些老師還帶領幼兒自己蓋了一座圓形的房子，十分有趣。接著說故事的老爺爺將劇情線拉回，與幼兒討論參與遊戲後所體認的結果，然後戲劇演出繼續進行。

根據園方為我們所做的問卷，幼兒對切方形香蕉、做房子、升國旗等活動皆極感興趣。此外，他們在參與過程中也表現得相當有同情心，很願意幫助人。

在空間上，這齣戲是屬於開放式的劇場，我們用電工膠帶圍成一個工字形，沒有階梯；整個劇場是由園方的綜合活動室改裝而成，相當便於演教員和觀眾間的分散與整合。

◆《停電的晚上》

這個故事改編自謝武彰先生的作品《停電的晚上》；但在劇情發展中，我們又加添了許多的枝葉：小樂是一位讀幼稚園的小

朋友，剛與父母搬到新的公寓。可是都市裡人情冷漠，他又剛轉學，一切都很陌生。他在園內見到小霸王阿炳欺負同學小祥。當然了，同學中也有他的好朋友，像妞妞。妞妞是他的鄰居；她是個開朗熱心的小女孩，很照顧他。小樂有個小秘密，他怕黑。一天晚上，小樂正興高采烈地告訴爸媽他在園裡所看到的事情，突然停電了。小樂進入幻想世界與阿炳大王爭奪機器人，最後與眾人聯手打敗阿炳大王，將太陽放出來。同時，因為停電，左鄰右舍都來借蠟燭，鄰居們因為父親的慷慨而結識，樓上樓下因此成為好朋友。小樂經過這次經驗後，也更願意和人做朋友，並且再也不怕黑了。

《停電的晚上》的設計重點並非主題參與。我們想藉由這次的演出，讓幼兒玩一場影子戲，體會人的影子也會演戲的經驗，進而完成一種更為輕鬆的遊戲式觀眾參與。嚴格說起來本劇雖有教習劇場的架構，卻較無教習劇場的實質。

為達此目的，我們安排了影子戲的部分。劇中人小樂被阿炳大王捉去，需要援手，於是在我們的計畫中，所有的幼兒觀眾，便成了戲劇中理所當然的小小兵；因劇情需要，幼兒合理地由各個「軍隊長」（由演教員扮演）帶領他們做著小隊動作，從兩旁走道上台。

◆《垃圾總動員》

本劇主題在環境保護上，結合傳奇童話及教習劇場的模式，文本為選修「兒童戲劇」課的全班同學集體創作的作品。

故事本事是淡水河河水已經被污染得像仙草般濃稠，河裡龍王有兩位愛臣，一位是蟹將軍，一位是龜相。前者主張向岸上人

們報復，後者主張繼續容忍人們的行為。龍王還有一個聰明的女兒小龍女。有一次端午節龍舟比賽，由於河水淤塞難行，一名選手想要撥開垃圾以便使船前進，卻因此失足落水，掉落龍宮。此時正值龍宮有主戰主和之爭，小龍女設計放此人回去，並故意透露機密：某年某月某日，如果河水污染情形不改，就要興起大水，希望他回去能警告鄉民，改善環境。後來，果然村裡因此召開村民大會，討論具體解決方案。

　　演出時我們採用傳統戲曲表演手法，並且在活動中規劃兩段參與活動，與幼兒討論人際溝通與環境保護的作法。劇場空間則採傳統式的舞台位置，一面舞台一面觀眾席。

　　由於幼教系乃是培育幼教師資的園地，我在課程設計上比較著重引導學生運用戲劇教學活動（DIE）技巧來教學的能力，並帶領他們創作TIE的戲劇活動，來經歷TIE專業劇團正式演出的過程，進而從中累積經驗、建立信心，以便日後在幼稚園從事教學工作時，可以實際運用。整個課程可說是相當實用主義取向的。

（三）國立師範大學

　　在八十四學年度，師範大學社教系曾邀請台灣藝術學院戲劇系主任張曉華，於該系開授一學期的「人際關係」，他具有戲劇教育背景，便以TIE來帶領二、三年級的學生，討論人際間的互動情形，並輔以創造性戲劇活動、即興創作、排演、演出等活動；末了以學期最後一週的TIE演出收尾。

三、專業兒童劇團製作教習劇場型態作品的出現

　　若說是專業劇團投注心力，製作台灣第一個TIE作品，則非九歌兒童劇團的《阿亮的魔術方塊》莫屬。

　　一般TIE的作法，劇場活動多由導演與演教員共同創作，至多再請一位編劇潤色完成。但我們有心在這一個開放劇場中，注入戲劇文本的藝術性，因此，此劇文本不採集體創作，仍請專業編劇執筆完成。在這個過程裡，題材的選定是第一個要決定的重點。有鑑於台灣一般兒童劇的觀眾，多是就讀於幼稚園大班至小學三年級間的孩童，因此為使人人皆可接觸戲劇，我們便將觀眾對象鎖定在四到六年級的兒童族群上，堪稱是一次冒險嘗試。

　　這個故事主要在探討現實生活中，人如何面對兩難困境的議題。兒童的成長不會是一帆風順的，因此編導一致主張，本劇應提供兒童沒有糖衣的看戲經驗。

　　本劇主人翁阿亮是個小學四年級的學生。父親在他很小的時候，便離開他們母子。阿亮對父親的記憶只有一個魔術方塊。這件事情對他們母子都是個傷害，因此阿亮一直活在自己編織的假想世界中。他以為他只要把魔術方塊的六面拼成，父親就會回來。有一天母親帶了一位男士回家，他將成為阿亮的新爸爸。為此阿亮母子間爆發了衝突。

　　這齣戲呈現一個真實的兒童故事，在題材上也是目前台灣兒童劇界的創舉。它的基調是透過敘事將觀眾引領至阿亮的世界。其中我們設計了三段的觀眾參與，一步步引導觀眾，討論並探索

事件眞相，進而理解劇中人物的內心世界。另外，本劇並不針對劇中人的困境提供任何解決方法；方法來自觀眾，觀眾是戲劇的一部分，他們影響劇中人，有時像是他們的朋友。

　　經過兩個月研習培訓的課程後，我們從學員中甄選出第一批演教員，甄選當天人人卯足了勁，最後選出十二名，再從中決選六名擔任「亮」劇的演教員，其他的學員則依其意願，負責道具製作、排演助理或舞台助理。

　　《阿亮的魔術方塊》的首演地點在知新廣場，時間是一九九四年一月八至十日，共演六場，每場一小時半，觀眾對象偏向中高年級學生，每場觀眾一百八十人左右，並由九歌劇團自行負責賣票，以掌握觀眾的適齡性。從劇團屬行觀眾區隔的行動，可見劇團本身負責的態度。

　　從演出問卷看來，回響一如預期熱烈，觀眾滿意度高達92.2％，足見國內兒童劇的內容及深度，有其提升空間。其實兒童觀眾早已有能力思辨眞實世界的複雜現象，端看劇界是否有能力創作內容豐富又深刻的作品來刺激他們。

四、結論

　　回溯TIE在台的發展，從一九九四年《萬能娃娃》演出至今，我們手上握有的幾千份問卷，張張認爲TIE值得推廣。然而多年來TIE卻一直遲遲未能發展，甚至未能被兒童劇團吸收爲創作型態之一，遑論產生專司TIE創作的劇團。整個情況，一直到一九九八年才出現契機。探其原因，可以分爲下列數種：

商業利益低

任何一個專業劇團，都是一個商業體。當他們在製作新作時，不可避免地會考量其實際面，如票房、製作經費、人力、人事預算等。而一般劇團的大型演出，題材軟性歡樂，訴求觀眾容易掌握，而且其觀眾座位也遠比TIE這種講究觀眾深入互動的開放式劇場座位為多。相較之下TIE確實商機不高。

有風險

此處的風險在於開放式的觀眾參與，演出時挑戰性極高。TIE演教員的訓練，要比傳統鏡框式舞台的演員為多，一般劇團演員未必肯接受這種挑戰，如：面對挑戰的機智反應，以及演員個人內涵的要求等。而這種理性與知性兼顧的內容，在台灣兒童劇界並不多見，是以無法預估觀眾接受程度，這也是許多專業劇團一直觀望的原因。

對TIE不了解

由於社會大眾對此型態的劇場呈現相當陌生，因此劇團在向政府文教主管單位提出補助申請案時，溝通上常須花費許多心力。當然，如果劇團已有具體作品呈現，往往較能事半功倍，但問題是誰願意做第一隻白老鼠？就看劇團本身願不願意投資心力了。

此外，過去我們常用的譯名「教育劇場」，在向大眾說明時，也常發生概念模糊的情況。一般人多半先入為主地以為凡是在學校進行的演出都是「教育劇場」，而其實他們所指的，乃是英文中所謂的educational drama / theatre。相對地，也有不少人以為凡是有觀眾參與或探討社會、行為議題的兒童劇，便是TIE。

人才不易取得

專業演教員所受的訓練和要求，與一般演員仍有差異，他必須很清楚知道自己何時當演員、何時當教師；也要懂得掌握時機引導觀眾思考、參與討論，凸顯劇場的教育功能。因此，劇團若要發展TIE，又要持續經營其商業演出（劇團可以演出的戲目，乃是劇團最主要的商品），則勢必需要另一組人來經營，並在一次次的製作中，累積經驗，將人才留下。

訓練需要長期培養與投資

人才的訓練，需要投注大量的心力、財力與時間，這對於有經濟壓力的劇團而言是無法辦到的。

戲劇教育的整體概念尚未植入教育體系中

TIE最主要的演出場所是學校，當然還有其他如社區中心、博物館、圖書館、教會、古蹟、小劇場等地。如果學校認為TIE可以做為輔助教學的夥伴，那麼國內TIE就有好的土壤可以生長。

多年來兒童劇場到校演出早已成為風氣，但多半只停留在狹義的藝術欣賞，頂多在內容上賦予有意義的題材（常見的如環保意識）即罷。未來若要發展TIE，給予兒童直接參與戲劇活動的經驗，則邀請的單位與製作單位在心態上都需要改變：前者要有意識地把劇團演出內容當成教學的輔助工具，而不只是一次快樂的看戲經驗；而劇團也要肩負起嚴謹的專題研究工作，不但合作演出好看的戲，而且還要能配合學校需要，塑造出一個可以引領學生思考問題，並能放心進行討論的劇場環境。如此一來，我想TIE便可以在台灣「安心上路」了！

在那湧動的潮音中：「綠潮——
互動劇場研習營」之籌辦始末

文／許瑞芳、蔡奇璋

一、源起

　　台南人劇團（原華燈劇團）成立至今已屆十三年。回顧創團之初，台南地區的現代劇場環境猶是一片荒蕪。在經過十多年的自我摸索、努力後，不但劇團漸漸有了規模，能在不同製作中累積經驗、培育地方劇場人士；且更藉由各類戲劇活動的舉辦，蓬勃了地方劇場生態，間接鼓勵了其他在地劇團的成立。幾年下來，台南的劇場環境的確有番不小的變貌。

　　一九九一年起，文建會規劃了三年的「社區劇團活動推展計畫」，台南人劇團因而有機會在官方的補助下站穩腳步，繼續往前；並藉推展計畫中的巡演機會，將戲劇種子播撒在不同的社區角落。爾後，循此模式，劇團繼續籌擬不同的社區、校園展演計畫，亟思藉由戲劇鼓勵民眾投入藝文營造的行列。但是巡演計畫實施多年後，劇場藝術的普遍性並未如預期般獲得更多的改善；畢竟巡演只能照顧到零星的點，與觀眾人數的累進並無太大的關係。此外，戲劇藝術的普及，也絕不是單靠著幾個劇團打游擊式的巡演就能完成；它是要仰仗戲劇教育來落實的。台南人劇團在走過前十年「打基礎」的階段後，深感校園戲劇的推展工作應為

當務之急，更期望能為此尋找另類活動方式，嘗試突破單向式的戲劇演出，意欲透過表演時與觀眾間的雙向互動，使對劇場藝術全然陌生的觀眾在觀劇的同時，能有參與、介入的機會，讓劇場藝術不再束之高閣。

　　一九九五年，蔡奇璋為學術研究造訪當時尚沿「華燈」舊名的劇團。在幾次的訪問、閒聊中，他很自然地提及其在英倫研究實習的對象GYPT。GYPT以互動式「教習劇場」模式深入校園、社區的做法，深深吸引著正在為社區戲劇尋找活路的台南人劇團，亟盼能自GYPT的經驗中發展出一套更為有效的社區戲劇工作模式。一九九七年台南人劇團承辦了文建會所擬定的「輔導地區劇團人才培育及戲劇推廣計畫」，因而得以將邀請GYPT來台主持互動劇場工作坊的想法列入年度計畫中，讓南部的劇場工作者和教師們有機會直接觀摩、學習GYPT的工作理論與方法，並將所學帶回各自所屬的社區及校園內，為戲劇發展做更有效的紮根工作。

二、籌畫

　　舉辦一個國際性的活動需要諸多縝密的計畫。英、台兩劇團花費將近一年的時間規劃此研習營，力求萬事俱全、盡善盡美。在「綠潮」專案的整個籌備過程裡，研習營學員的人數多寡與組構型態可說是GYPT藝術兼教育總監賀薇安（Vivien Harris）心目中的首要考量。站在承辦單位的立場，台南人劇團自然深盼這次難得的國際戲劇交流活動能夠嘉惠台灣各地所有對互動劇場抱持

　　高度興趣的人士；是以在草議之初，便曾要求GYPT儘量放寬與會
名額的限制。然而，從課程設計者賀薇安的角度來看，這個兼善
的意圖在執行面上確實有其值得再三斟酌之處：

　　第一，互動劇場強調演出者和觀看者彼此間的牽引與介涉，
因此本研習營的進行方式亦是以GYPT組員和與會學員間的密切配
合為基調。由於GYPT赴台小組的成員只有五人，所以參加研習的
學員人數也相對地不宜過多，否則二者間的合作關係與工作品質
勢必會因人力配置不均而大打折扣。

　　第二，GYPT此行必須依約在研習營中示範一套完整的教習劇
場節目（即《承諾滿袋》），供全體學員以參與者的身分親自驗證
此類戲劇活動的趣味及效能。根據一般教習劇場的運作法則（請
參閱前一章），每回參與TIE節目演出的觀眾人數皆應有所限制，
否則演教員往往會因勢單力薄而顯露出分身乏術的窘態。為求讓
與會學員能夠享有一次生動、美好的教習劇場經驗，參加研習的
人數絕對不可太多，免得《承諾滿袋》節目本身原有的結構和張
力遭受破壞。

　　第三，GYPT此趟遠行前後總計只有短短十餘日；如何利用這
段期間，以有限的人力資源，將其本身所專擅的創作策略有效地
傳授給志同道合者，才是工作小組造訪台灣的最終目的。依據賀
薇安本人長期以來在世界各地籌組、主持戲劇工作坊的經驗，參
與研習的學員數最好控制在四十至五十人間，好讓他們能於短期
內彼此熟稔，進而在研習過程中迅速建立起相互信賴、依持的團
隊精神，營造出良好的工作氛圍，以獲取最佳的學習效果。

　　經過雙方多次的協調，台南人劇團決定同意GYPT的提請，將
研習營的學員名額縮減為四十人，並建議增納旁聽生（觀察員）

十人，讓這五十位有緣在四天研習中親炙互動劇場之體系精髓的人員（以教育界和戲劇界人士爲主）成爲GYPT在台培訓的主力。另外，爲了服務其他有心一睹TIE之廬山眞面目的社會大眾，GYPT亦順應台南人劇團的要求，允諾於研習營前、後分別在台北（國立藝術學院）和台南（勞工中心）舉行一場半天的講習會，將研習營的內容菁華呈介給自由前來觀摩的學生和民眾。如此一來，「綠潮」活動還是得以在不違背籌辦本意的原則下，儘可能地把互動式教習劇場的種子給散播出去；而一股試圖將劇場轉化爲學習導體的革命思潮，也就有機會在台灣島內生根抽芽、開花結果了。

　　一旦學員人數確定之後，GYPT工作小組的當務之急，就是擬定一套符合研習目標、滿足學員需求的授業流程，以便將互動式教習劇場的理念與技巧完整而有系統地介紹給台灣的戲劇和教育工作者。由於GYPT自八〇年代起，便開始大量吸納巴西導演奧古斯托‧波瓦所倡議的「被壓迫者劇場」理論，於作品中積極地呈現、探討人際關係裡的權力（強弱）配置和立場衝突，鼓勵觀眾主動介入爭端，協助劇中人物化除矛盾、解決難題；因此，他們所設計的教習劇場多半是以觀眾的實質參與爲框架，並且以角色的兩難困境爲核心。在這個前提下，以賀薇安爲首的工作小組自然就把整個研習營的重點擺放在「如何透過問題的具象化（problematisation），來誘引觀看者親身投入某一劇境」之上。

　　爲了讓學員能夠在研習期間對互動劇場的創作方式做成由簡入深的理解，GYPT在課程內容的編排上可說是煞費苦心。大體而言，互動劇場並非一定得由數名演員來集體執行不可；它也可以是一位表演者（或老師）和一群觀看者（或學生）之間所釀造出

來的切磋關係。根據這項認知，GYPT工作小組乃將「靜像劇面」、「進入角色」及「困境塑造」等三項互動劇場創作中常用、必備的技巧列為入門之鑰，讓學員先行品嚐以戲劇方式具體呈現某一議題的滋味；然後再教導學員進一步依照觀眾對象、教育目標，及人力資源等要件，以「坐針氈」或「論壇」方式來為互動劇場中的參與者製造和故事角色對話的空間，給予他們一個明確的「施力點」（請參閱「附錄一‧上篇」中有關上述各項技巧的介紹）。此外，GYPT還設計了一些具有潤滑功效的戲劇遊戲，在研習進行間適時穿插；一方面提供學員放鬆、喘息的機會，另方面則將部分重要理念融貫於遊戲裡，讓學員透過肢體活動去感受、捕捉某些抽象的思維，達成寓教於樂的效果（請參閱「附錄一‧上篇」中2-2一節）。

　　這樣的課程設計基本上是相當生動而活潑的，並且有它易於施行的實用價值。依據台南人劇團於「綠潮」專案結束後針對曾經參與研習的人士所發出的一份問卷調查顯示，四分之三以上的學員認為GYPT所傳授的課程內容深淺適中、言之有物；而有七成以上的答卷人覺得這套課程相當實用。另外，幾近全數的受訪者皆同意此課程於組織上確實做到了循序漸進的要點。換言之，有了此般理論與實踐並重的課程做基準，「綠潮」互動研習營後來在學員間所引盪的思辨（請參閱「附錄一‧下篇」就絲毫不叫人意外了。

三、後續

（一）一九九八年

　　GYPT在針對「綠潮──互動劇場研習營」所做的評估報告中，曾就參與此次研習之學員的學習態度給予極高的肯定：「從第一天開始，GYPT就發現幾乎所有的學員都十分投入；不管他們被要求做什麼，他們都願意全力以赴。在這樣和善、積極的氛圍裡，學員對於我們所提出的議題都顯得極感興趣。……由第四天學員所展示的學習成果來看，他們對於我們所介紹的各種概念和技巧都有相當充分的理解和吸收。」毫無疑問地，學員的積極參與可說是本研習營得以成功完滿的重要因子。

　　在研習進行期間，學員們用心體驗互動劇場的運用方式及其整體效應，並從中體認互動劇場對其未來推動社區活動與戲劇教育的價值：它不僅有助於戲劇藝術的推廣；更重要的是它那強調觀眾參與的積極性格，使劇場成為與社區民眾及學生探討各種生命議題的媒介，讓群眾能於其間聆聽別人的想法，打開自己的視野，重新觀照自己的生活觀及價值觀，引燃生命情境交輝的火花。因此，在研習營結束後，很多學員立刻將所學帶回工作崗位運用：或者做為暑期兒童戲劇夏令營的參考；或者進一步地將之落實於不同的戲劇工作坊及演出上。例如九歌兒童劇團的教習劇場製作《阿亮的魔術方塊》、南風劇團與高雄「揚帆主婦社」合作

的女性工作坊，以及烏鶖社區教育劇場劇團的社區工作坊等等，皆可說是「綠潮」盪漾的餘波。

另外，促成此番英、台劇界交流盛事的台南人劇團在「綠潮」活動落幕後，亦將本身的學習心得融貫於一九九八年的兒童戲劇夏令營中，並且實驗性地製作了一部名為《黑色角落》的互動劇場節目，於台南人劇場演出。在「綠潮」研習營期間，GYPT以嚴密的團隊工作方式帶領活動，每一單元由一名主講人導引，其他GYPT團員則從旁協助；至於每日的研習內容，GYPT團員必於前一日事先演練，以有效掌握所有工作進度，發揮團體工作的機能。我們認為這種工作模式與態度是十分值得學習、借鏡的。因此，台南人劇團在一九九八年的兒童戲劇夏令營裡，便仿GYPT的工作模式，打破以往在課程安排、教師編制上各自為政、相連性不高的窠臼，改以「壓迫者」、「被壓迫者」的關係做為課程內容的主軸，並由三名講師許瑞芳、黃詩媛、吳惠燕及一名助教李旻原以團隊工作的方式輪番擔綱、相互支援。

在為期一週的研習課程中，除了基礎的戲劇遊戲、肢體與想像力的開發之外，夏令營師生尚以饒富童趣的神話故事《哪吒鬧海》為本，進行「靜像劇面」、「論壇」、「角色坐針氈」、「即興排練」及最後的呈現演出等。《哪吒鬧海》的情節、人物間隱含著許多「壓迫者」與「被壓迫者」的關係，如龍王←→李靖、李靖←→哪吒、哪吒←→敖丙等；小朋友透過「論壇」及「坐針氈」這兩項活動，對於故事角色間的對應關係均能提出他們的看法，尤其有助於其對哪吒一角的再詮釋。再者，為了讓小朋友有機會親歷教習劇場的演出，三名講師乃循著「壓迫者」、「被壓迫者」的關係主題，另外排演了一齣由許瑞芳編導的實驗性教習劇場製

作《陽台花園》，藉著母女、姊妹關係，來探討家庭裡常見的親子、手足間的衝突。

《陽台花園》故事敘述一名丈夫在外地工作的職業婦女，在某一週末假日臨時接到公司緊急通知加班的電話；她迫於公司裁員的壓力不得不去加班，便囑咐兩位女兒好好待在家裡，相互照應。但大女兒因早與同學有約，不願待在家裡，遂與母親發生爭執；戲即結束在此最後的衝突點，讓學童透過「角色坐針氈」的方式去感受每個劇中人的難處，並利用「論壇」讓學生上台取代妹妹一角，進行姊妹對談，以期為戲裡的衝突尋找解決的方法。

由於《陽台花園》的劇情或多或少均曾以不同樣貌發生在不同的家庭中，學童對此劇的情境很能感同身受，因此參與性極高。而就節目整體來說，囿於劇團本身對於教習劇場的設計仍在學習階段，所以執行過程中難免力有未逮，留下瑕疵：如在引導學童進入議題的討論上就稍嫌經驗不足，使得場面的控制未能如預期般理想。但對劇團來說，這次的經驗是十分難得的起點。相信透過不斷的嘗試，假以時日，我們對於教習劇場同時兼負「演」、「教」功能的操作方式必能更臻熟練。

一九九八年這場兒童戲劇研習營，台南人劇團以三名講師及一名助教帶領十八名學員參與所有活動，這當然是一種「高成本」的投資，但也因此在教學上得以面面俱到，使每位學員都能充分地掌握課程的內容。這點讓我們體會到何以教習劇場的演出皆須將觀眾總數控制在三、四十人以下（以一個班級為限）；因為唯有如此，才能有效地達成教習劇場「讓觀眾透過劇場來學習」的目標。

至於台南人劇團在同年七月針對成人觀眾所設計的《黑色角

落》互動劇場節目，則是由林明霞出任導演，並與擔綱演出的高祀昭、洪啓智進行聯合創作。《黑色角落》是以當時名記者徐璐公開其被強暴的新聞所引發的廣泛討論為藍本；故事藉著一名被上司強暴的女職員，在向其已論及婚嫁的男友坦白此事後，雙方針對兩人未來所引發的衝突，來探討兩性間的問題。這齣製作的殊異之處，乃在一反此類劇境慣常自受害女性出發的敘事觀點，改以男友一角的「坐針氈」做為節目的高潮點：此角因承受個人出身望族的壓力及無法坦然面對女友被強暴此一事實的煎熬，導致他對婚姻、愛情的質疑與卻步，其兩難的困境在「坐針氈」的過程中引起觀眾熱烈的討論。

　　另外值得一提的是，在本劇演出前，導演設計了一項暖身活動：她拿出一枝綁著手套的長棍向觀眾表示，開演前劇場內的燈光將全部熄滅，演教員會在黑暗中以此「假手」碰觸觀眾的身體；若有觀眾對此活動感到排拒，可以暫不參與，站到劇場的另一邊，等到節目開始後再入座。這項設計的目的，是為了讓觀眾透過長棍假手的碰觸，感受身體遭莫名騷擾的不悅，以進一步體會劇中女主角被侵犯後所產生的恐懼。按理說，這原是一個不錯的點子；但由於演教員在執行時過於含蓄，「騷擾」得不夠「徹底」，因此有部分觀眾對於長棍的碰觸頗有「不明所以」之感。諸如此類的經驗提醒著有意發展互動劇場的我們，日後在創作時必得針對設計內容的各個環節進行反覆演練，以充分掌握、彰顯其特殊的意義與效果。雖然《黑色角落》只是一次嘗試性的演出，劇團並沒有多做宣傳，參與的觀眾也以劇場界的朋友為主，但參與者對此互動式劇場所提供的議題討論空間均持高度興趣，並且認為教習劇場在未來應有大幅發展的潛力。

　　當然了，「綠潮」研習營裡所呈介的互動劇場技巧，並不是只能在劇場環境中實現。許多技巧如「靜像劇面」、「老師入戲」、「坐針氈」，甚至「論壇」，均可巧妙地與教學結合，端看教師如何將之「活化」，配合教材做呈現。舉例而言，台南人劇團藝術總監許瑞芳便曾在其文藻外語技術學院「中國當代戲劇選讀」的課堂中，藉著討論《暗戀桃花源》[1]劇本的機會，以「老師入戲」的方法扮演雲之凡，假「是否該到醫院探望病危的江濱柳」為題，運用「坐針氈」的技巧來與學生討論該角所面臨的困境。過程中學生多能專注凝神地傾聽、發問，課堂裡的氣氛為之一變。透過與「雲之凡」的對談，學生不但能夠了解雲之凡在看到江濱柳刊登的「尋人啟示」時之所以沒有馬上到醫院探望他的原因，同時也更加明白她心裡的顧忌是什麼。而有了這進一層的試探、剖析之後，學生們對於劇末雲之凡與江濱柳會面時的動容情景，便可全然地心領神會了！

（二）一九九九年

　　GYPT在「綠潮」研習營評估報告表的最後一章裡，盛言稱許此次研習營的成功，及其對英、台雙邊交流的意義：「……印象裡，我們覺得目前在台灣的教育界與劇場界中，有很多人急於尋求不同的工作方式與技巧；此外，人們對藝術與教育的求知欲也很強。最重要的是，GYPT小組認為我們所遇到的台灣人民對於劇場與藝術皆極具熱情；因此，他們應該擁有和其他各地民眾分享

[1]《暗戀桃花源》為賴聲川帶領表演工作坊集體即興創作的演出劇本。

所知的機會，藉由對現狀的質疑與挑戰來造福更廣大的人群。……GYPT毫無保留地相信，這趟台灣之旅絕對是一次成功的交流經驗。我們在行前所設定要傳達的教育劇場理念和互動劇場技巧，幾乎都能在活動中順利地推廣出去。這股強大的震撼使得我們對於英、台雙方未來的合作充滿期待……。」於是，GYPT返國後便積極邀約台南人劇團進行下一波的合作計畫。

　　一九九九年三月，許瑞芳在國家文化藝術基金會及台南文化基金會的贊助下，前往倫敦與GYPT實際共事半年，針對TIE的運作與功能進行後續研究。甫到英國的第一個月，GYPT便安排她參觀了該團為附近社區所舉辦的各類青少年戲劇工作坊，並且造訪當地幾所小學、中學，觀摩其戲劇課程的內容與組織。這一系列的參觀訪問，除了讓許瑞芳認識當地的戲劇教育推展概況外，更使她有機會熟悉當地年輕學子日常所關心的議題，為其即將與GYPT合作的教習劇場節目《流光如潮》（*Time and Tide Line*）做暖身。

　　GYPT這兩年在教習劇場的創作上，有時會將同一概念或議題分成兩階段來進行製作和演出：第一階段的演出通常只是一個九十分鐘左右的製作，其目的主要是在試探學童對此節目內容的反應；然後再根據第一階段的評估，將節目擴充為一整日的教習劇場活動，讓劇中的議題有被深入探討的機會。《流光如潮》乃是GYPT針對東南倫敦因外來人口日益增多所衍生出來的族群衝突問題而製作的節目；此節目在跨世紀的千禧年春已做出第二階段的擴編，藉以宣示英國新時代多元文化的來臨。

　　《流光如潮》既是以討論族群糾紛、身分認同為題，演教員的構成自然也得要是多元族群才具說服力。因此，參與此一製作的

　　三名演教員分別是：飾演喬伊（Joy）的黑人Yolande Bastide、同時飾演英籍白人父親蓋瑞（Gary）與兒子丁（Dean）二角的Simon Hutchens，以及兼飾華人移民母親美儀（May）與女兒華英（Rebecca）的許瑞芳。此劇以集體即興方式進行創作，劇本則由導演Adam Annand做最後的定稿。由於此工作團隊的成員背景各異，因此在排練場上相互激盪出來的議題常是深具挑戰性的（如：族群偏見自何處得來？與不同種族的人容易相處嗎？是什麼因素導致彼此間的相異性？別人如何認同你？我如何「選擇性」地去認同他人？我如何「介紹」我自己……）；演員在思辨這些議題的過程中，同時也要透過田野調查（許瑞芳就曾到東南倫敦的一所華文學校去做過兩次訪問）來探知當地不同族群間的關係與困境。在此劇排演至一個階段之後，三名演教員尚且還同赴另一所小學，針對排練中所發展出來的議題與學生進行討論，以詳知學生的反應，藉此衡量整體方向是否掌握得當，並為節目設計提供更豐富、更實際的想法。由此，我們亦可體會到GYPT在教習劇場製作上的嚴謹態度。

　　《流光如潮》是以九至十一歲的學童為對象。由於它只是一個九十分鐘的節目，因此導演在製作的設計上便以**觀眾的多元參與**為首要目標。戲的部分則由幾個短景相接，設計上以「友情」做為引子，讓學童一步一步涉入族群問題的討論，然後慢慢推向針對主要議題所設計的論壇，使戲在達到高潮後結束。《流光如潮》的內容乃是藉由同住一棟樓中三戶由相異人種所組成之家庭間的關係互動，來探討英國本地的族群問題。故事的主要敘述者喬伊，乃是出生英國、父母來自莫里西斯（Mauritius）的黑人；她深感此地一些種族主義者的不友善，因此儘可能地想要為少數族

群服務。像剛到英國未滿半年，卻老受隔壁白人鄰居蓋瑞冷嘲熱諷的華人美儀，就經常受到喬伊的照顧。喬伊在戲一開始的自我介紹中，利用文字標籤說明自己是英國人（British）、友善的（friendly）、樂於助人的（supportive），並且喜歡參與公眾事務（take part）。但在一連串的事件發生後，喬伊參與社區活動的信心乃被逐漸消磨；因此戲的最後安排參與者重新檢視喬伊是否還具備她早先於文字標籤中所說明的四項特質，並探索其中的原因，好讓觀眾有機會重新回顧劇中的幾個衝突場面，以為最後的論壇做準備。此劇的結構如下：

1.導引：
　(1)GYPT團員介紹；活動方式簡述。
　(2)詢問學生關於「友情」的議題：
　　．成為好朋友的條件是什麼？
　　．造成朋友決裂的原因是什麼？
　　．和解容易嗎？什麼因素會阻礙雙方和解？
2.主題歌曲演唱：來自不同族群的三個角色以歌聲表達各自對英國多元文化的看法（**圖1**）。
3.喬伊自我介紹。
4.市場風波：
　(1)情節→喬伊不想買蓋瑞所賣的過熟香蕉，卻受到蓋瑞及其老闆汀娜（Tina）的諷刺：「妳可以回老家莫里西斯去摘新鮮的香蕉」；喬伊深感受辱不悅。
　(2)討論→喬伊問學童：「為什麼他們不認為我是英國人？」
5.垃圾事件：

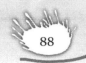

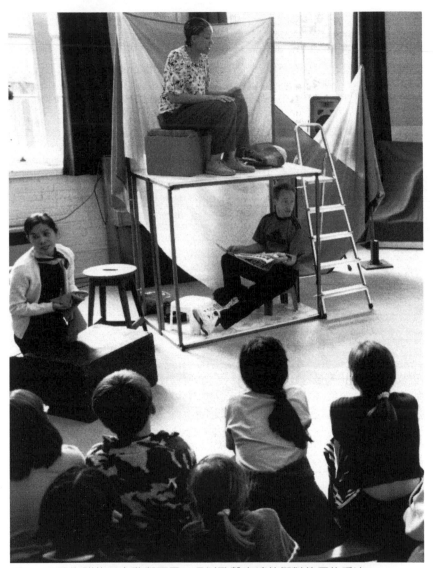

圖1　不同族群的三人毗鄰而居，各以歌聲表達他們對英國的看法

（GYPT提供）

情節→由於美儀尚未收到社區協會所分發的「垃圾桶」[2]，因此在喬伊的同意下，她暫把垃圾丟到喬伊家的垃圾桶內，卻引來蓋瑞的指責，認為美儀破壞了此地居民的習慣。

6.NF[3]：

(1)情節→住宅旁的牆壁上突然出現寫著NF大字的噴漆，引起蓋瑞、喬伊與美儀之間的緊張關係。

(2)討論：

‧孩子們看到NF會有什麼樣的感受？

‧你曾在哪些地方看到類似NF字眼的塗鴉？

7.兩小無猜：蓋瑞的兒子丁向美儀的女兒華英學習中文。

8.社區千禧年慶典第一次籌備會：

(1)情節→在喬伊的主持下，所有學童進入角色，扮演社區兒童，與丁及華英一起參加一項為社區青少年所舉辦的千禧年社區慶典籌備會議。在籌備會中，喬伊教學童唱歌，並一起討論慶典該準備哪些東西。丁與華英亦一起著手設計一套有著英國國旗與青龍圖像的服裝。在設計過程的交談中，丁拒絕讓華英參加他的生日會，並譏笑美儀的英文不好及其烹飪像「貓食」，使華英大為受傷，憤而離去。

(2)協調→喬伊將學童分成兩組，請其前去問候丁或華英，並試探兩人是否有合好的可能？

[2] 在英國，社區協會會發給每個家庭一個大垃圾桶放置垃圾，再由垃圾車於每週固定時間清理垃圾；習慣上，一般人不會將垃圾丟到別人家的垃圾桶裡。

[3] NF（National Front）是英國種族主義者的組織，強調「白人優先」，要其他族群滾回老家。

9.喬伊的努力：

情節→由於丁與華英間發生衝突，喬伊擔心他們不會再來參加社區慶典活動，因此分別拜訪雙方父母，希望父母能支持、鼓勵孩子的參與，但父母均基於保護小孩及種族問題而不願讓孩子回去參加慶典活動。喬伊頓覺努力無效，而想放棄這一切。

10.論壇：

(1)問題討論：

‧喬伊最後說要「放棄一切」，她想要放棄什麼？她此時的感受如何？

‧此劇中，什麼時刻喬伊是快樂的？

‧喬伊最後還具有她原先所宣稱的四項特質（英國人、友善的、樂於助人、喜歡參與事務）嗎？為什麼？

‧劇中什麼時刻喬伊感覺到自己「不是英國人」？

(2)論壇：

‧回到「市場風波」一景，讓學童上台取代喬伊，試著重新表達自己的身分，以還擊蓋瑞及其老闆的譏諷。

‧學童上台取代喬伊，試著說服美儀讓女兒華英參加社區慶典籌備會。（圖2）

(3)角色坐針氈：蓋瑞接受學童的詢問，說明自己所有行為背後的原因；學童並試著改變他的想法。

11.社區千禧年慶典第二次籌備會：

情節→喬伊決定排除萬難，繼續帶領慶典的籌備會議，並教小朋友唱歌；敘述者說明此時有人打開社區活動中心的大門，並將故事的結局留給學生做討論……

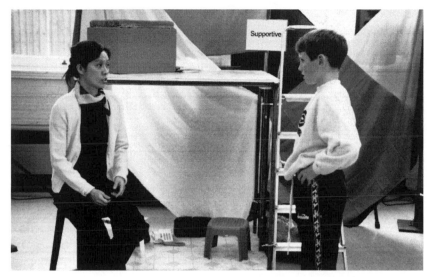

圖2　學童上台取代喬伊，說服美儀讓女兒參加社區慶典籌備會
（GYPT提供）

　　由以上之結構說明，讀者不難自此節目嚴密的設計過程中，
了解該劇如何有效掌握每一場之情節與學童做立即性的討論，以
期能在短時間內引領觀眾快速進入問題核心。由於孩童較易對弱
者心生同情，因此故事從喬伊市場受辱再推向垃圾風波及NF的白
人主義，學童很自然地便能設身處地感受劇中代表少數族群的喬
伊及美儀的難堪。此外，學童對丁及華英友情的關注，及其潛意
識中希望被父母了解的渴求，也使得他們敢於向劇中的母親美儀
及父親蓋瑞提出挑戰，冀望改變戲末的僵局，以求「和諧、完滿」
的結局。因此，在學童高度的參與下，演出往往能在最後的「論
壇」和「坐針氈」兩段中達到高峰；族群、親子、友情等議題也
在學童不同的意見陳述中，而有更豐富寬廣的觀照面。

在本劇校園巡迴的過程中，有一名班級導師曾很激動地表示，東南倫敦的族群問題非常嚴重；雖然他們已經盡可能地在課堂中告知學生多元文化的可貴，及對人種差異所應持具的態度，然而多數的學生家長仍如劇中的蓋瑞一般，對種族和諧漠不關心，這點常令老師們深感無力。而此劇也藉著親子關係，讓學童有機會給父親一角些許忠告，相信對學生會有非常積極的作用。另外，還有一名老師表示，該學區前一陣子有一些近似NF黨派的遊行，很多居民經常會收到NF的傳單，導致少數族群因身受威脅而搬家；這齣戲於此際適時演出，相信會帶給學生很大的影響力。至此，我們看到教習劇場所引燃的激辯火花如何地在迸射；而此類劇場活動對於青少年在生活、學習上的助益也就不言可喻了。

《流光如潮》以非常直接的方式和學童進行種族議題的討論，因此深具震撼性。許瑞芳自始至終參與此一製作，並在每場校園演出中親驗教習劇場引領學生積極投入劇境所產生的巨大力量：由於每場演出均要面對不同的學童，其引發的問題和參與的角度也往往截然不同；因此，身為演教員的她必須在整個過程中反覆思索不同的施力點，以回應觀眾多元、複雜的挑戰。雖然許瑞芳的英文仍不甚靈光，但由於其所扮演的角色美儀及華英是剛到英國不久的台灣人，因此她那帶著台灣口音的英文演出也就變得極為自然了。當然，學童在挑戰母親美儀時，也要學習如何與「外國人」講話，如何放慢速度、清楚地表白自己的意圖，好讓美儀了解他們的意思。在這相互學習的過程中，許瑞芳深刻體會到教習劇場如何利用劇場力量，自然地帶領、完成某一設定的教育目標，收穫真可謂不小。

（三）二○○○年

　　台南人劇團在藝術總監許瑞芳自英國取經返國後，於一九九九年歲末策劃推出一部同樣以討論族群議題為本的教習劇場製作《大厝落定》。這齣戲在南部各大專院校、高中共巡演了十場[4]； 而為了提供社區青年參與的機會，劇團也在社區演出五場，但觀眾得要事先報名，每場人數控制在五十人左右。

　　《大厝落定》的故事乃是藉著一位原住民女子月蘭和她丈夫台生間的關係來探討台灣本地的族群認同問題，最後更藉著月蘭想改回原住民本名來思索「名字」與「身分認同」的關係。本劇由許瑞芳擔任導演及協調者，高祀昭（飾演敘述者及美美）、邱書峰（飾演台生）、沈玲玲（飾演月蘭）及李維睦（飾演建忠及司機）擔任演教員。劇本則由瑞芳統籌編寫，部分由演員集體即興完成。在一起發展、創作的過程中，演教員們曾多次造訪台南神學院的「原民社」，社裡的原住民青年都很熱心地提供他們族人的故事給劇團做參考，其中姿佈魯（武小鳳）、勒格安（陳恩惠）、李佩娟還多次參與即興排練的工作，是完成此劇的最大助力。在許瑞芳完成初稿時，甚且還捧著劇本請姿佈魯指教，檢視劇本是否兼顧到原住民的觀點，以求公平客觀、面面俱到（《大厝落定》劇本請參「附錄二」）。

[4] 巡演學校包括：文藻外語技術學院、協同中學、南英商工、台南海事水產高職、長榮中學、國立成功大學中文系、國立政治大學心理諮商中心、高苑技術學院、國立第一科技大學等。

[5] 社區公演在台南誠品書店演出兩場、華燈藝術中心演出三場。

　　和《流光如潮》一樣，這齣戲亦企圖以「情感聯繫」為手段，藉著同窗好友／情人間因時空變化所產生的思想差距來點燃族群間的衝突，凸顯人際關係中的矛盾與無奈。因此，節目一開始便以「靜像劇面」做為暖身活動，藉由雙人劇面兩兩對應的關係（如：好朋友／仇敵，關心的／冷漠的，情人／怨偶），來讓學生體會對比情緒間的轉變，並藉此感受劇中人所處的情境，以做為最後論壇的心理動力。

　　族群議題的討論重點，在於人與人之間如何打破成見、相互尊重；但在台灣此一議題則因選舉熱潮而被過度地「政治化」，無形中使得許多人對此心生排拒，尤其是年輕的e世代。《大厝落定》是針對十七歲至二十二歲青年所製作的節目，為了吸引年輕人的積極參與，及避免演出過於沉重，編導許瑞芳便以男女情感作為糖衣，透過戀人／夫妻間的衝突，逐漸地將族群議題揭露。這個策略基本上是成功的，但卻也有模糊本劇教育目標的危險。因為年輕學生（高中生為多）很容易把故事焦點放在兩性關係或家庭和諧上面，而忽略掉同等重要的族群議題；這可從「論壇」進行之前演教員與學生間的問答略知其況：當演教員詢問學生「如果你是月蘭，在台生的壓力下，你是否還會堅持改回原住民的本名？」時，選擇不改名字的同學幾乎都是以「家庭和諧」為由，覺得沒有改名字的必要。有趣的是，在《大厝落定》中，族群的自覺亦是女性的自覺；而如何在此多層、繁複的辯證網路中進一步和學生討論周圍相關議題（如：家庭和諧的溝通誰該讓步？讓步的背後是「委曲求全」還是「善意的了解」？），頗值得身為節目設計者的我們再做規劃。

　　《大厝落定》最後的「論壇」一段，可說是整個活動的高潮；

上台取代月蘭向台生挑戰的學生，多半能將自己的意見、想法表達清楚，並且在與台生的一番激辯中親身感受到弱勢族群為自己爭取權益的艱辛。雖然在挑戰的過程中時常會經歷到遭受強者壓制的挫折，但多數挑戰者還是同意「把想法說清楚來爭取權益，是很重要的」。此外，他們也樂觀地認為，假以時日，環境改變了，台生也許很自然就會讓步了，「最重要的是不能輕言放棄」。一旦論壇結束，演教員請在場同學重新再做一次是否要更改名字的決定，然後分坐兩邊進行討論。很多同學表示做這個決定很難，但在彼此傾聽、分享個人所思所感的過程裡，不同的立場、觀點泉湧而出，無形中打開參與者的視野與胸襟，使議題的討論得以在過眾人理性祥和的溝通中進行，跳脫口號、宣教式的單一性。在此，「以『劇場』為媒介來製造學習機會」的教習劇場理念確實是被徹底踐揚了。

　　《大厝落定》在設計上多少援用了GYPT經常使用的工作技巧。而如何將西方的戲劇創作概念「本土化」，乃是台南人劇團此次製作教習劇場節目時所需誠懇面對的問題。另外，整體教育環境的配合，也是我們在做完《大》劇後最為摯切的期待。由於台灣的教育體制向來鮮有戲劇活動的安排，因此劇團到學校演出，除非是全校性的活動，否則校方很難主動規劃、參與——何況教習劇場對教育界來說，還是一個非常陌生的概念。為了顧及教師／校方調課的方便，《大厝落定》的創作群早已事先將節目長度嚴密地控制於九十分鐘（約兩節課的時間）內；而參與活動的教師們事後在劇團所做的問卷調查中也都表示，往後的活動設計還是以「兩節課」為宜，因為這樣比較容易掌握、調配時間。由此觀之，囿於學校表定課程的僵化及戲劇教育概念的薄弱，目前想

在台灣推行全天候或半天制的教習劇場製作，其可能性是微乎其微。其次，由於台灣學生平日在校少有獨立思考、發表意見的機會，是以在強調觀眾參與的劇場活動中，「暖身活動」對他們來說便顯得格外重要。舉例而言，《大厝落定》曾至某一高中演出，此高中是學生參與狀況較差的一所學校，該校老師在活動結束後曾向劇團致意並致歉，她說：「我們的學生都是蔣光超（講光抄）、貝多芬（背多分）訓練出來的，要他們發表意見很難。」面對這樣的學生，如果整體活動時間能夠拉長一點，讓他們多做點暖身活動，那麼情況也許會稍有改善。

　　再者，為了配合《大厝落定》的演出，台南人劇團特意編寫了一本「教師手冊」，內容含括了一些劇團訪演前後校方級任導師可與班上學生一同進行的戲劇遊戲（如「非語言的溝通」、「貼標籤」等）、歌曲教唱（排灣族的「歡送歌」，準備在「婚禮」那場戲中由同學扮演族人一起歌唱）、後續追蹤活動（如「寫一封信給劇中人」、「返鄉」一幕的論壇練習等），以及一些有關族群議題的文章、剪報等。但也許是因為教師本身趕課壓力過重的緣故，並非每位老師都能配合執行教師手冊的內容；如婚禮一段中的「歡送歌」，雖然我們印了譜，也製作了錄音帶送給老師，但僅有三所學校教唱。在此我們必須強調，教習劇場的整體內容之所以被稱為「一套節目」，乃因其不僅是場由劇團擔綱演出的單一活動，一旦學校／教師方面無法貫徹相關活動的進行，那麼劇團原先所設定的教育目標自然也就會跟著打折扣。當然了，如果劇團的演出主題能夠配合某一科目的課程單元（小學、國中較有可能）來設計，則學校教師理應會有較為充裕的時間來從事相關的前置作業或後續活動，如此也能稍減教習劇場飄洋來台「水土不服」

的情形。

　　在《大厝落定》的巡演過程中，曾有老師質疑族群議題對學生是否太難了？也有某校的系主任要劇團保證演出「不涉政治」[6]才准演。但老師們似乎都忽略了每天報紙、電視新聞及call in節目中有多少尖銳的社會、政治議題？e世代青年每天又可從網路上獲得多少另類、多元的生活訊息？如果這些話題也能在教育課程中被公開地討論，讓從事教育工作與接受教育的兩造可以彼此聆聽、激盪，學習相互尊重，那麼我們的社會是否就能多些耐心，少點兒暴力與衝突？如果《流光如潮》的族群議題討論對九歲到十一歲的英國孩童不成問題，那麼《大厝落定》的議題對十七歲到二十二歲的台灣青年應該也不會造成什麼理解上的困難才是，更別提那類擔心年輕學子會被政治議題所污染的無謂憂慮了！

　　台南人劇團初試啼聲的教習劇場製作《大厝落定》雖有一些執行上的瑕疵，但整體上劇團的製作水平及演員的表現均備受讚譽。活動結束後有許多學校希望劇團能再加演，甚至還積極地預約了劇團的下一個教習劇場製作；學生問卷中更給予教習劇場高度的肯定。由於教習劇場是一種強調由專業劇場演出帶有強烈教育目標的戲劇活動，因此劇團的執行能力乃是決定節目成功與否的一大關鍵；而評估教習劇場的成效更需要教育單位與劇團本身的相互配合。希望未來國家的教育文化政策在九年國教的藝術學程中能夠真正落實，並且可以結合民間力量多元進行。如此一來，台南人劇團對於台灣未來教習劇場的發展將更具信心。

[6] 雖然「政治是眾人之事」，但每個人對「政治」的解讀不同，因此劇團無法向任何單位保證演出議題的「非政治性」。台南人劇團最後並沒有到這間院校演出，改而邀請該班師生參加劇團所另外安排的「社區演出」。

把表演的權力還原給民眾

文／賴淑雅

（鳥鷲社區教育劇場劇團團長）

「劇場」原指人們自由自在於戶外高歌歡唱；劇場表演是人民大眾為了自己之所需而創造出來的活動，因此可稱之為酒神歌舞祭，它是人人都可自由參與的慶典。爾後，貴族政制來臨、人為界分也跟著誕生；於是，只有某些特定人士才可以上舞台表演，其餘的則只能被動地坐在台下，靜靜接受台上的演出──這些人就是觀賞者、群眾、普羅人民。

── 奧古斯托‧波瓦，《被壓迫者劇場》

　　觀眾作為劇場景象之重要一員，在布萊希特提出「疏離劇場」之前，並不曾以主體角色出現在傳統的劇場史書寫當中。

　　布萊希特直指了觀眾與表演者之間的支配關係，主張觀眾要帶著清醒的腦袋觀察、批判舞台演出，不教表演者利用劇場的擬真實恍惚效果左右觀眾之思想與情緒。而延續發展布氏的劇場階級結構的，是巴西導演波瓦。在他的「被壓迫者劇場」體系中，觀眾的被動收受者位置獲得完全翻轉，不僅拒絕舞台演出左右其思想意識，更要扮演劇場的主角，以實際行動重新佔有劇場。這種以民眾為主體的劇場論述與實踐，打破了表演者與觀眾之間的人為藩籬，鼓勵觀眾透過劇場表達對社會不公的看法，並在劇場

中演練具體解決之道。六〇年代末於菲律賓、泰國、巴西等地發展而出的「民眾劇場」（people's theatre）即是實例。

九〇年代初期，台灣亦開始發展民眾劇場，在「民眾劇團」的積極運作下，試圖透過政治史實的演出，以及國際聯結的交流（主要即菲、泰等東南亞國家），建構本地的民眾劇場實踐。可惜，民眾劇場先行者的熱情壯志並未在其早期的發展成果中完全展現，甚至每下愈況。

在菲、泰等國的案例中，民眾劇場的發展與內外交雜之政經壓迫現實息息相關；反觀台灣民眾劇場先行者所面對的環境條件，一來因政治解嚴後的表面民主，社會矛盾隱沒不顯，劇場與社會議題之附著性不明確，二來是拓荒時期主流劇場環境對改革性劇場發展空間極為壓縮。而民眾劇團自身發展策略的侷限，也在其幾次演出及交流活動後，逐漸凸顯了問題：白色恐怖等政治議題的戲劇表演不再能滿足人們對它的期待，而跨國性聯合匯演（例如九五年的《大風吹》、《亞洲的吶喊2》等）也不再令人對其保持相同的新鮮感，於是，演出上綱甚高、著重國際交流、缺乏與本地民眾互動……等諸多水土不服的症狀，也就讓人開始思考民眾劇場在台灣著根的實際困境與發展瓶頸，並且不得不認為它是一項自我侷限的小眾藝術，與民眾之間的距離漸行漸遠。

九〇年代中期後，「民眾劇團」幾乎停止運作，但以劇場為媒介從事社會改革、把表演權力還原給民眾的理念與理想依然未消失。九七年九月，包括筆者在內的三位曾受過民眾劇場訓練的劇場工作者，從波瓦及菲律賓民眾戲劇中擷取部分技巧，在「雲林新故鄉」文史研習營中，主持了一個小型的戲劇工作坊，這一堂課，是她們嘗試把過去民眾劇場的訓練放到社區民眾身上的首

次實驗，出乎意料的是，向來習慣於接受靜態講座課程的營隊成員，在短短的劇場練習後，用自己的身體演出了自己雲林的故事……

　　地方文史是當時「社區總體營造」風潮中雨後春筍般出現的工作之一，而「雲林新故鄉」的劇場實驗，可以說是劇場與文史工作首次結合的例子。這項結合除豐富了文史工作的動態特質，也開啓了戲劇與民眾參與、戲劇與社區發展之間連結的可能性，更爲長久以來無法突破瓶頸的台灣民眾劇場找到一個施力點：從社區做起。於是，「雲林新故鄉」實驗後的九八年四月，這幾位劇場工作者便正式成立了「烏鶖社區教育劇場劇團」。

　　「烏鶖」成立第一年的目標，是積極與各地社區團體、社群團體、教育團體合作，針對每個異質的社區設計、主持不同課程的戲劇「工作坊」（workshop）。工作坊的內容主要融合了波瓦的「被壓迫者劇場」訓練系統、菲律賓民眾劇場的技巧、格林威治青少年劇團的教習劇場、美國「一人一故事劇場」（Playback Theatre），以及針對本地民眾特殊屬性而自創的其他劇場訓練方法。

　　來自民眾劇場背景的「烏鶖」成員，不以演出作爲劇團主要工作內容，屬性較接近教育團體，她們對「社區劇場」的想法，是透過互動式教學，讓劇場的集體性格落實在民眾身上，嘗試將戲劇活動更紮實地與社區工作結合，成爲人人都可以使用的表達工具。因此在其所主持的工作坊中，也明顯地朝向激發一般民眾的潛能、建立個人與團體的連結、引導個人與生活環境的關係發展等方向進行；希望透過戲劇媒介的牽引，凝聚群眾的社區意識，提高他們主動參與公共事務的意願。換言之，民眾才是社區

劇場裡的主角；他們才是自己社區事務中的「生活演員」。

　　以九七年九月「雲林新故鄉」文史研習營爲例，該活動的目的，主要是在了解雲林的歷史特質、文化資源與城鄉景觀；透過民眾參與的角度，探討生活議題的各種可能性。經過兩天的劇場練習與身體開發後，成員們以小組集體工作方式，分別就其生活經驗討論並排演出三齣戲：黑金政治、六輕隔離水道問題，以及當時發生的一則雲林子弟在軍中冤死的新聞。爲結合舊建物保存再生的目的，學員們在已廢棄不用的雲林虎尾郡役所（警察局）中排演，並在郡役所前廣場搬演給附近居民及路過行人觀賞。

　　九八年三月，烏鶩與高雄美濃愛鄉協進會的成員共同發展一齣傀儡戲劇，在國際反水庫日中演出，嘗試開發劇場與社會運動議題結合之可能性。延續此實驗，同年八月再次與協進會合作舉辦環保劇場研習營，利用一週的時間與關心環保與水庫議題的民眾和學生發展出另一齣戶外演出，在美濃黃蝶祭中表演。

　　類似上述的短期工作坊，是「烏鶩」成立第一年的實驗裡的主要工作，每次二至五天不等，並配合每個團體的個別需求和目的調整工作坊內容，這種移動式的社區劇場模式，很快地在許多地方播下種子；然而，我們在這些工作經驗中，也慢慢反省到短暫性停留必然帶來的諸多問題。舉例而言，對社區劇場有強烈預期的「社群團體」，幾乎都能快速準確地抓住其實用性與目的性，並在實際生活中予以轉化運用；然而，未經組織化的「社區居民」，同樣的工作坊卻無法依此類推、快速奏效。

　　因此，九八年底，烏鶩與新竹縣北埔鄉的在地團體「大隘文化生活圈協進社」合作，參與由文建會委託的「北埔下街美化活化」造街計畫，負責設計執行民眾參與活動與文史資料蒐集彙整

工作，烏鶖的工作方向至此有了些許的調整。

　　烏鶖在北埔的參與方式，並非直接進入當地帶領戲劇工作坊；相反的，主要成員們以大約兩週一次、每次五天左右的時間在北埔生活，熟識當地居民，並參與大隘社舉辦的部分社區活動：製作社區刊物、開會討論造街活動，甚至喝酒唱歌……，希望經由這樣的方式，慢慢融入居民的生活倫理當中。再於適當時機加入戲劇活動：社區小朋友的面具工作坊、配合社區造街計畫演出戶外行動劇等等。

　　除了北埔之外，烏鶖也在新竹市的孟竹國宅社區裡進行；首先以兩個月的時間，主持每週一次的劇場工作坊，同時，劇團部分成員在課程進行期間，也參與當地常態性的社區媽媽聚會活動。孟竹國宅社區結業時，工作坊成員在社區公園內演出公園設施危及孩童嬉戲安全的短劇給自己社區人觀賞，激起大家對公共安全問題的重視。

　　烏鶖嘗試透過在北埔及孟竹社區的長期生活工作過程，尋找劇場工作者與社區居民之間互信的互動關係，再進一步利用劇場作社區改造的理念。當然，這樣的實驗，需要挹注的是一般劇場工作者無法想像的長時間投入，以及對其他非劇場性的社區活動的參與。這些經驗，為烏鶖成立初期以目的性或議題性強烈的短時機動式工作坊，擴展了更長遠、與社區互動的工作方向與視野，也挑戰了烏鶖自身作為劇場專業者在社區工作中與民眾之間的相對權力關係，思考使用劇場作為社區／社會發展的媒介時，民眾的生活經驗與專業者的理念之間的對話關係。

　　二〇〇〇年三月筆者於英國修習劇場教育碩士期間，參與了曾經前來台灣主持「教習劇場」（theatre-in-education）工作坊的英

國格林威治青少年劇團的演出工作，四個多月的工作過程，幾乎
將教習劇場從頭到尾完整地學了一遍，包括資料研究、主題發
展、排練、巡迴學校演出、交流（該齣戲曾到德國柏林參加歐洲
青少年劇場藝術節表演）以及計畫結束後的總體評鑑。這一套教
育色彩濃厚的劇場機制，與英國的教育傳統與教育政策有著深厚
的連結關係，不盡然完全適合移栽台灣，但對烏鷺未來的社區劇
場工作有極大的啓發，並因此刺激烏鷺轉化教習劇場在台灣的脈
絡中使用。

　　「烏鷺社區教育劇場劇團」創新的實驗性作法，將民眾劇場過
去的經驗予以重新調整運用在社區工作上，並不斷增添新式的劇
場實踐方法以擴充原來的侷限，以期達到透過劇場作為社會改革
及民主教育的目的，以及把表演權力還原給民眾的理念。雖然她
仍在實驗階段，未臻成熟境地，卻多少為台灣「社區劇場」的發
展開啓新的模式，也在百花齊放的社區工作中注入一項新的媒
介。

附錄一
「綠潮——互動劇場研習營」檔案庫
上篇：課程表及內容檔案

記錄／許瑞芳・于善祿
彙編／許瑞芳・蔡奇璋

　　（使用方法：本單元乃依「綠潮」研習營的活動日程表編輯而成。凡是表格內「序編」欄中標有♥者，皆可於當日課程表後找到更為詳盡的內容說明。）

第一天

序編	課程單元	課程內容	課程目標
1-1	課程簡介	GYPT簡介、教習劇場簡介、研習營課程目標等	◎建立基本共識
1-2♥	戲劇遊戲	1.填補空間、漫步、打招呼 2.吸引、拒斥 3.手掌牽引	◎熟悉空間 ◎認識彼此 ◎暖身
1-3♥	靜像劇面	1.單人劇面 2.雙人劇面	◎劇面技巧的介紹 ◎引發成員對劇面相關概念的討論
1-4♥	劇面轉化劇面論壇I	五人一組，分別討論造成「學習阻力」及「學習助力」之因，並以劇面表達之	◎技巧的運用 ◎分享彼此的學習經驗與教育理念
1-5	休息	喝茶	◎解渴
1-6	劇面轉化劇面論壇II	五人一組，討論台灣社會目前所面臨的問題（如：婚姻暴力、公共安全、族群衝突等），並自其中選出一項，以劇面表達、討論之（如：「劇面中誰最有權力、誰最弱勢？」、「此劇面中各角色的主要困境為何？」），然後為這個劇面加上標題	◎以自我經驗檢視台灣社會現狀 ◎在小組中學習理念的溝通與協調
1-7	午餐	吃飯	◎滿足食慾
1-8	劇面轉化劇面論壇III	重演上午所製作的「問題」劇面（1-6），並針對其主題設計出另一「理想」劇面，然後依照十個鼓點完成由「問題劇面」轉至「理想劇面」的過程，並自此過程中感受角色心境的變化，以找尋突破現狀的轉捩點	◎探究現狀改變的可能性

序編	課程單元	課程內容	課程目標
1-9♥	故事／《白蛇傳》	朗讀故事內容；聽者試著想像故事的畫面	◎用畫面來串組某一個故事
1-10	故事畫面	將故事分成八段，由八個小組分別以三個劇面表達其所負責的段落，然後把每一小組所做的三個畫面串接起來	◎小組的協調 ◎觀點的選擇
1-11	休息	吃點心	◎增強體力
1-12♥	坐針氈	自《白蛇傳》中選出一個最令學員感興趣的角色，然後由GYPT的演教員示範坐針氈的技巧	◎「坐針氈」之技巧與功能的介紹
1-13	綜合檢討	總論今天的活動	◎反應、評估

1-2　戲劇遊戲

1. 填補空間、漫步、打招呼：這個遊戲主要是讓參加研習營的學員，在最短的時間內認識彼此。

 (1)找一個張開雙臂都不會碰到別人的空間，隨著引導人的鼓聲或指令，所有學員以不碰撞到其他人為原則，在活動空間裡隨意漫步，並儘量與人保持適當的距離。

 (2)第二次漫走的時候，只要經過他人身邊，就要和他打招呼（如早安、你好、午安等等）。其餘的原則均與(1)同。

2. 吸引／拒斥

 (1)在心裡選定一個對象甲，隨著引導人的鼓聲或指令，在活動空間裡自由移動，但要儘可能地在人群中接近甲。

 (2)承(1)，再另外選定一個你要遠躲的對象乙，隨著引導人的鼓聲或指令，你一方面要接近甲，同時也要閃躲乙；並且在此吸引／拒斥的張力下，儘量去和甲、乙組構成

等邊三角形的對應關係。

(3)在人群中擴展肢體，設法去碰觸到最多的人。（圖3）

(4)承(3)，固定一隻腳不動，利用身體的其餘部分，去碰觸最多的人。

3.手掌牽引：

(1)兩兩一組，甲先當引導者，伸出他的右掌；乙則必須用臉貼近甲的手掌，並以十公分左右的距離（圖4），隨著甲的手掌移動。然後兩人互換。

(2)承(1)，四人一組，甲為總引導，伸出兩手掌導引同組中的乙與丙；乙或丙中一人則伸出一隻手掌去導引丁。（圖5）

(3)承(1)、(2)，參與的人數可以繼續增加，引導與被引導的關係則可自行設定。（圖6）

圖3　吸引／拒斥：在人群中擴展肢體，設法去碰觸到最多的人

圖4　手掌牽引之一

圖5　手掌牽引之二

圖6　手掌牽引之三

1-3　靜像劇面

1.單人劇面：

(1)主持人說一名詞（如：猴子、蟑螂）、形容詞（如：快樂的、悲傷的）或動詞（如：開車、打網球），學員則必須在主持人數了三秒之後，做出與此詞彙相關的靜止畫面，停格不動。活動進行間，主持人有時可以從學員的停格中挑選一位，然後問其他學員他所要表達的可能是什麼樣的狀況或情緒（如：「他看到什麼東西如此快樂？」或「你們認為，他心裡在想什麼？」），其他學員則可依自己的揣想來回答。

(2)主持人將學員分爲兩組，然後給予他們兩個概念上相對的詞彙（如：老師／學生，或演員／觀衆），並要求兩組成員分別依據所給的詞彙各自做出靜止畫面，好讓學員一同探究此二詞彙間的權力結構與對應關係。

2.雙人劇面：承1-(2)，兩人一組，一起做出概念上具有對比性的A、B兩個詞彙（如：情人／敵人；希望／恐懼；控制／自由）之劇面，然後以三拍的速度由A轉B，B轉A。

1-4　劇面轉化、劇面論壇I

1.演教員先給學員幾個問題：

(1)什麼是學習的阻力？

(2)什麼是學習的助力？

(3)什麼是台灣的社會問題？

(4)在你的工作範疇中，人們所關心、憂慮和掙扎的是什麼？

2.將學員分成五人一組，給予五分鐘時間討論(1)與(2)兩個問題，然後以簽字筆將討論所得寫在海報紙上。

※以本研習營學員之討論結果爲例：

學習阻力——老師無趣、心情不佳、身體不適、學習環境不良……。

學習助力——課程有趣、同學互助、放鬆情緒、學習目標明確……。

3.承2，小組從討論所得的阻力與助力中各選一項，並嘗試以靜像劇面表達之；然後各組輪流呈現。

4.觀看組針對呈現組所設計的劇面進行討論，並思考以下的問
　題：
　(1)劇面中各角色的關係配置與權力結構（如：劇面裡誰是
　　　老師、誰是學生）為何？
　(2)劇面中是否有某一角色所傳達出來的情緒是你曾經歷過
　　　的？
　(3)劇面予人的整體感覺為何？
　(4)如何為此劇面立一標題？

1-9　《白蛇傳》故事大綱

　　西湖景致，山水鮮明。有一俊俏青年名喚許仙，父母早逝，
姊姊、姊夫將其撫養成人。一日趁清明掃墓之際，許仙順道至西
湖遊玩。不料遇見大雨，遂急忙搭船返家，在岸邊巧遇化名為白
素貞的白蛇精與她的丫嬛小青，她們央求與許仙共舟渡河；三人
遂同行過河。抵達對岸時，天仍下著雨，許仙便借了把傘給白娘
子遮雨返家。

　　隔日一早許仙前來取傘；白娘子見許仙老實可靠，便以身相
許，並協助許仙經營藥鋪的生意。

　　一日菩薩生日，街上熱鬧，許仙亦來遊街，一道士見他印堂
發黑，猜必有妖魔纏身，遂拿符咒與符水給許仙。白娘子看到許
仙拿著符咒回來，非常生氣，怪他不顧夫妻情義，寧可信任陌生
人。許仙自覺理虧，再不提此事。

　　端午節將至，家家掛起榕樹葉和艾草，並到處燻煙以避妖魔
蟲害。白娘子已略感不舒服，早叫小青到郊外避災，免露原形。

端陽節當日，許仙見白娘子臉色發白，執意要她喝雄黃酒避風寒，白娘子雄黃酒一喝，便不支倒地，露出原形，嚇死了許仙。待白娘子恢復人形，見許仙已昏死在地，便登崑崙山偷取靈芝草救活許仙。

白娘子歷經千辛萬苦好不容易才救回許仙，為了平息這麼一段「現形風波」，她只好與小青合演雙簧，讓小青現形為蛇，白娘子則假意被嚇昏，以證實這附近確實有大蛇，許仙亦不疑有他，這場風波總算落幕了。

金山寺的住持法海道行高深，其來此地便是為了要收伏白蛇精，拆散許仙夫妻。金山寺開光這天，法海趁許仙的到訪，將白娘子修煉因果之種種情事對許仙說明。白娘子見許仙久久未返家，屈指一算，知道是法海在搞鬼，便與小青駕著一葉扁舟，前來金寺山要人。法海哪肯放人，白娘子怒而水漫金山寺，長江沿岸盡成澤國，滿城百姓皆逢浩劫。法海見狀，想此時尚不是收伏白蛇的時候，況且白蛇已懷有身孕，還是等她生產後再來了結此事。

許仙返家後，對白娘子自是十分冷淡，白娘子知道分別的時刻即將到來，孩子也無緣親自撫養，便打開衣箱，為孩子縫製衣裳，從一歲到七歲，共做了七套樣樣齊全的衣物。孩子滿月，法海如期出現，將金缽交給許仙；許仙遂將金缽罩在白娘子頭上，白娘子頓時覺得泰山壓頂，痛得淒厲地叫著。許仙見狀，十分不忍，便用力試著推開金缽，但金缽只似生了根，如何也推不開。白娘子流著淚，心碎地責備許仙何以置夫妻之情不顧，忍心做出此事；許仙雖感懊悔，但為時已晚。此時，金缽忽然飛起又落地，白娘子亦隨之不見。許仙拿起金缽一看，一條小白蛇正哀哀

圖7　《白蛇傳》靜像劇面之一：白娘子與小青到金山寺向法海要人

地看著他。

　　白娘子因為引海水倒灌金山，害了無辜百姓，因此要在雷鋒塔關二十年。許仙經歷此事，頓覺人生到頭來一場空，遂將小孩交給姊姊，出家去了。（圖7）

1-12　《白蛇傳》角色坐針氈

　　學員投票決定故事中他們最感興趣的角色（結果法海得到最高票）；GYPT演教員Jan扮演法海，以坐針氈的方式與學員一同探究法海的心路歷程。以下是法海與學員間的部分對話：（圖8）

　　　　學員：你是個出家人，為什麼會用這麼激烈的手段介入許仙與
　　　　　　　白蛇的愛情？

圖8　法海「坐針氈」

法海：你說的沒錯，我想我是做錯了。雖然我是個和尚，但我
　　　也是個人；人都會犯錯的，不是嗎？

學員：可不可以告訴我們你的內心世界？

法海：我感到愧疚、害怕，但是我有我的職責，如果有人受苦
　　　我就該出面幫他們解決困難，白蛇最後一定會帶給許仙
　　　痛苦，所以我一定要站出來幫忙。

學員：你說白蛇欺騙許仙，請問什麼叫做欺騙？如果欺騙可以
　　　帶給一個人快樂，那為什麼你要阻止它？人與人之間也
　　　常會互相欺騙，不是嗎？

法海：曾經被人家欺騙過的，請把手舉起來（幾乎所有的學員都
　　　舉手）。那你覺得被騙的感覺怎麼樣？（有學員回答「很糟」）

　　那不就得了，沒有人喜歡被騙。

學員：那是不是要阻止所有的愛情？愛情包含太多的欺騙了！

法海：難道我們就只能默默接受這些欺騙，不能做點什麼嗎？

學員：那就看這個欺騙是不是善意的？

法海：照你這麼說，欺騙還有好、壞之分囉？

學員：重點是在事後的坦白。

法海：那麼我們要等多久才能等到事情的眞相？

學員：你之所以懲罰白蛇，是因爲她欺騙許仙，還是因爲她是
　　　異類？

法海：都有。當你看到蛇，你會有什麼反應？

學員：如果牠攻擊我，我就拿棍子打牠。

法海：沒錯，誰看到蛇都會怕，很自然的就想要保護自己。所
　　　以如果你是我，你也會做出和我一樣的決定（起身與該
　　　學員握手）。

學員：如果時光倒流，你還會做出同樣的決定嗎？

法海：不知道，我那時候還年輕。不過如果時間可以倒流的
　　　話，我想我會從一開始就阻止白蛇與許仙認識，因爲人
　　　與蛇不是同類，本來就不應該在一起。

第二天

序編	課程單元	課程內容	課程目標
2-1	複習及今日課程簡介	塑造「面臨困境之角色」（character with dilemma）的技巧	◎溫故知新

序編	課程單元	課程內容	課程目標
2-2♥	戲劇遊戲	權力遊戲	◎專注力的凝聚 ◎體會壓迫者與被壓迫者間的關係互動
2-3♥	論壇劇場示範演出	演出《天際循環》(*Circle in the Sky*)	◎以實例讓學員直接參與互動劇場的進行方式，以增進其對「困境」塑造的理解
2-4	休息	八卦	◎聯絡感情
2-5	創造角色	學員各自從一堆人物照片中選出一張，然後依其所見，賦予照片中的人物具體的血肉（如：年齡、性別、職業、嗜好、家庭背景及生活態度等等）	◎讓學員學習塑造角色及角色扮演
2-6	坐針氈	承2-5，利用自己所塑造出來的角色，進行坐針氈的練習，二人一組互相問答	◎「坐針氈」的初步演練
2-7	檢討	對以上的嘗試覺得容易或者困難？一般所謂的「矛盾」或「困境」指的是什麼？	◎釐清所學
2-8	午休	用膳、閉目養神	◎為了走更遠的路
2-9♥	老師入戲（「坐針氈」的具體運用）	GYPT演教員扮演Joy一角，敘述其面對婚姻、種族等問題的困境，並以坐針氈的方式接受學員的質疑與建議	◎實例示範學校教師如何運用坐針氈的技巧，在教室裡與學生互動，引導他們針對某一議題或情境做進一步的思考
2-10	創造一位面臨困境的角色	學員分為八組，各自從第一天上午所列舉的台灣現象中尋找靈感，塑造一位面臨困境的角色	◎給學員演練的機會

序編	課程單元	課程內容	課程目標
2-11	總結	說明隔日的課程及學員該準備的功課： 1.演練先前所設計的「面臨困境的角色」 2.想想看在不得已的情況下被迫倉促離家時，你會隨身攜帶哪三樣東西？	◎「明天」會更好

2-2　戲劇遊戲

　　權力遊戲：此遊戲的目的是要讓參與者以肢體去感受波瓦「被壓迫者劇場」體系中「施壓者」與「被壓迫者」二者間的權力結構與心理互動。

1. 握手／活人像：兩兩一組，相互握手。其中A先保持不動，B的手開始脫離A的手，然後隨性地改變姿勢，以身體去碰觸A，做一停格動作；接著由A以同樣的方式去碰觸B，然後停格。兩人輪流持續下去，原則是要儘量維持某一節奏、韻律，並且把停格的部分表達清楚，好讓雙方感受到「碰觸人」與「被人碰觸」時的心理狀態。
 GYPT的演教員挑選一組停格，邀請學員一同分析、討論畫面中兩人的權力關係。
2. 呼吸／溶化：一邊深呼吸，一邊將雙臂高舉過頭，吐氣的時候，雙臂也隨之放下，同時整個人放鬆骨架，像溶化的冰淇淋一樣地攤在地上。
3. 呼吸／抵靠：兩人一組，背對背進行呼吸練習（承2），但在

圖9　呼吸／抵靠

雙臂放下之際，以身體互抵互靠，在找到彼此支撐的平衡點後，放鬆協調。（圖9）

4.呼吸／互推：兩人一組，面對面進行呼吸練習（承2），但在雙臂放下之際以掌心互推，並且在互推的過程中找尋彼此的施力點與平衡點，以體會「施壓者」與「受迫者」間的對應、互動關係。（圖10）

註：兩人互推時，任何一方皆不可過度用力，以免另一方立即失去平衡，跌倒在地；如同在論壇劇場中，施壓者不可以「君臨天下」之姿作威作福，讓受迫者毫無反擊的餘地，否則論壇便無法進行，也沒有進行的必要了。

圖10　呼吸／互推

2-3　論壇劇場示範演出：《天際循環》(Circle in the Sky)

◆背景說明

　　這齣戲是以一家坐落在格林威治附近，專為英軍製造武器與軍品的兵工廠為背景。GYPT利用此劇的演出來呈介互動劇場的基本技巧。

　　在演出之前，學員先看了一系列的幻燈片；這些幻燈片的內容全部都與該兵工廠的地理形勢及運作狀況有關。最後一張幻燈片則停在兵工廠大門。

◆洛伯的憤怒

　　演教員甲出場，以工廠工人洛伯的身分對群眾（參與學員）
發表一段獨白。（圖11）

　　洛伯：我在這個兵工廠工作已經有二十年了，每天走同一條
　　　　　街，穿過貝勒佛市場，（手指著兵工廠大門）進入這個大
　　　　　門。早上我通常都會停在同一個小攤前買個蘋果。唉！
　　　　　現在只能買蘋果。在戰前他們甚至還會賣一些你看都沒
　　　　　看過的熱帶水果，像……榴槤！這地方一直沒什麼變，
　　　　　但是人們已經變了。自從一年前大戰爆發後，數以千計
　　　　　的工人被徵召到這裡工作，有些人甚至還遠從蘇格蘭下
　　　　　來，為的都是替我們正在前線作戰的孩子們製造一些他

圖11　《天際循環》洛伯的憤怒

們所需要的東西。當然了，大夥也可以正正當當地賺一點錢。（停頓）現在我們可都得好好地團結在一起了，是吧?!整個狀況與戰爭剛開始時那種歡欣鼓舞的氣氛已經大不相同了。就拿今天來說吧，我接到一封我弟弟從前線寫來的信，裡頭有一半的內容都被塗掉了。（略頓）再拿格林威治這個地方來說，兵工廠裡一天到晚都在測試炸彈，可是有時候這些炸彈卻會突然意外地爆開。像昨天就發生了一次很大的爆炸，這附近所有商店的窗戶都被震破了，滿地都是碎玻璃。我有個朋友住在三哩外的一個小丘上，他說，那個聲響大得讓他以為爆炸就發生在自己家的前院。就在這裡（指著兵工廠的門），在這個大門外，有一大群人聚集在一起等候消息。當時的氣氛凝肅得幾乎可以用刀劃破，就好像所有的人全都停止呼吸一樣。

◆群眾的等待

演教員乙透過靜像劇面的方式，帶領學員模擬：

1.群眾在門外等候消息的情形。
2.群眾目睹工人屍體被抬出兵工廠時的反應。

演教員乙：工廠剛剛才又發生爆炸事件，可能又有意外傷亡。
　　　　　許多群眾聚集在工廠大門口（請學員扮演）；有的只是正好路過，等著看熱鬧；有的則是親友在工廠裡工作，焦急地等待廠方出面說明爆炸事件的始末。
　　　　　（請參與者做出靜止畫面，並抽樣性地詢問參與者）爆炸

發生時，你人在哪裡？你為什麼到這裡來？……

一小時過去了，廠方並沒有人出面處理（要求學員做出等待一小時的靜止畫面）。

兩小時過去了，廠方仍然沒有人出面處理（要求學員做出等待兩小時的靜止畫面）（圖12）。

三小時過去了，廠方還是沒有人出面處理（要求學員做出等待三小時的靜止畫面（圖13），並抽樣性地詢問參與者）你在這裡等誰？你現在的心情如何？……

（要求學員轉過身去。）

（學員轉回身時，兵工廠大門慢慢打開，一名工人抬出一具屍體。）

（學員依本能做出反應。）（圖14）

圖12　《天際循環》兵工廠大門前等候消息的群衆之一

圖13　《天際循環》兵工廠大門前等候消息的群象之二

圖14　《天際循環》屍體被抬出兵工廠大門時群象的反應

◆杜少校的說明

　　演教員丙飾演兵工廠總指揮杜少校，出面向群眾說明爆炸事件的處理方式。（圖15）

　　杜少校：在這裡有幾件事情要向大家宣佈。今天廠裡所發生的事，是一件悲劇。我可以肯定地告訴大家，我現在內心和你們一樣沉痛。對於罹難者的家屬，我要致上最深的歉意。不過，我們絕對不能忘記一件重要的事，那就是我們不能讓這個爆炸事件影響我們的工作效率。我們一定要更努力地為那些在前線作戰的孩子們製造更多的子彈、大砲，好讓他們打贏這場仗！畢竟，我們都希望我們的孩子能夠早一點回到我們的故

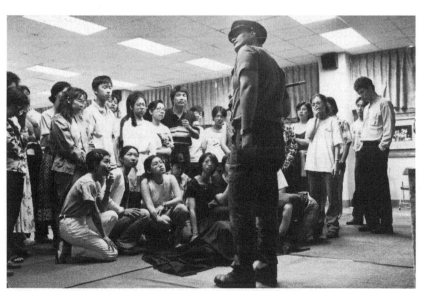

圖15　《天際循環》杜少校向群眾說明爆炸事件的處理方式

鄉來。在此，我向大家保證，我一定會針對這次爆炸事件做一個全面的調查，幾天內應該就可以把結果公佈出來。謝謝大家，回去工作吧！

（群眾散離。學員回復自我，暫停角色扮演。）

◆吉蒂的困境

角色介紹

吉蒂（Kitty）：三十來歲，是個年輕的寡婦，帶著兩個小孩，她在兵工廠裡工作，雖然兵工廠的待遇比起其他工作來說要好很多，但是由於她必須支撐整個家庭，所以她的負擔還是很重。

洛伯（Robert）：吉蒂的哥哥，也在兵工廠裡工作。

杜少校（Major Dawson）：英軍少校，是兵工廠的總指揮。

第一場：吉蒂家的客廳

吉　蒂：你們兩個小鬼快點啊！你們老早就該準備好了！我一定會被你們害得遲到！

洛　伯：妳別擔心嘛，我一定會準時把他們送到學校去的。耶，今天看起來挺漂亮的嘛！

吉　蒂：今天早上杜少校要見我。

洛　伯：啊，是為了升遷的事啊。

吉　蒂：我可是努力工作了好久，才有這次機會的。

洛　伯：是啊，這麼一來，我們的手頭就會寬裕些了。

吉　蒂：*（看了一眼洛伯手中弟弟自前線寫來的信）* 他沒說什麼，是吧？大概是不許說太多。我想要是他回來，知道我

　　的薪水調高了，一定會很高興。當然了，我們得先把
　　欠債還清。

洛　伯：希望他會儘快回來。（略作沉吟）妳昨天有聽見爆炸
　　的聲音嗎？

吉　蒂：有啊，下班以後。

洛　伯：當時三廠裡還有一些工人，整個地方幾乎都被炸掉
　　了。幸好沒有死更多人。

吉　蒂：是啊。

洛　伯：都是因為工時拉長的關係，說是什麼「非常時期」！
　　人們要是太累了，意外就很容易發生。

吉　蒂：沒錯。

洛　伯：今天下午，我要召開一個會議。

吉　蒂：不會吧？

洛　伯：大夥一定得聚在一起盤算盤算，看看可以做些什麼。

吉　蒂：這是違法的。

洛　伯：怎麼會？不過是幾個朋友聊聊天罷了！四點鐘，妳能
　　來吧？

吉　蒂：我想可以。好了，我一定得去見杜少校了。祝我好運
　　吧！

洛　伯：好，好，祝妳好運。吉蒂，別忘了來開會！（圖16）

第二場：杜少校的辦公室

杜少校：啊，吉蒂，很高興看到妳這麼準時。

吉　蒂：長官，我上班是從不遲到的。

杜少校：我想，妳該知道我今天早上為什麼要見妳吧？

圖16　《天際循環》洛伯叮嚀吉蒂要記得來開會

吉　蒂：是為了談空出來的那份督導缺。

杜少校：沒錯。我相信妳是接任的最佳人選。

吉　蒂：謝謝您，長官。我一定不會讓您失望的。

杜少校：希望不會。妳知道，我可是花了好大的功夫，才說服
　　　　將軍讓妳接這份工作的。想想看，妳可是兵工廠成立
　　　　以來第一位女性的督導員喔。

吉　蒂：我保證一定不會讓您失望的，長官。非常謝謝您。

杜少校：當然了，我們還會提供宿舍給你，薪水也會大幅地調
　　　　漲。妳覺得怎麼樣啊？

吉　蒂：這會讓我跟孩子們的生活過得好一點。長官，您一定
　　　　不會後悔。我認識三廠所有的工人，我一定可以把事
　　　　情管理好。

杜少校：很好，妳在前線的弟弟一定會以妳為榮。不過，吉
　　　　蒂，最近廠裡還有一些事情讓我煩心。

吉　蒂：什麼事呢？

杜少校：聽說最近有些工人在製造騷亂，真是叫人頭痛。妳知
　　　　不知道他們在搞什麼？

吉　蒂：不太曉得耶，長官。我倒是知道有些工人挺擔心廠裡
　　　　的安全問題。

杜少校：只是這樣嗎？雖然我不在底下工作，但是我聽說有些
　　　　人正在籌組一個秘密會議，是真的嗎？一個小小的會
　　　　議？

吉　蒂：那不是一個會議，那只是……

杜少校：只是什麼？……在哪裡？

吉　蒂：在十二廠。

杜少校：時間呢？

吉　蒂：四點鐘。

杜少校：※ 啊哈，真有意思。好。這樣吧，吉蒂，我們來做
　　　　個小小的測驗。我要妳去參加那個會議，把這本冊子
　　　　帶去，記下所有與會者的姓名，然後明天早上八點整
　　　　把名冊帶回來給我。這只是個小小的測驗，看看我是
　　　　不是選對了人。應該不會太難吧？（圖17）

吉　蒂：嗯（遲疑狀）——

杜少校：好，拿去吧！（將冊子交給吉蒂）（圖18）

導引觀眾思考

協調者喊停，入場，導引觀眾思考下列問題：

圖17　《天際循環》杜少校：「這只是個小小的測驗，應該不會太難吧！」

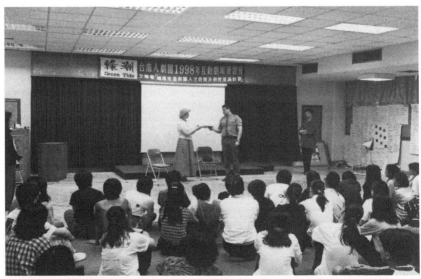

圖18　《天際循環》杜少校：「把名冊拿去，明天早上八點整交回來給我。」

‧吉蒂被要求做什麼？

‧她應該怎麼做？

‧她可以怎麼做？

‧如果你是她，你會怎麼做？

‧你會跟杜少校說什麼？

‧你會把冊子拿走，還是還給杜少校？

‧如果吉蒂拒絕合作，結果會如何？

‧杜少校心裡有什麼不安？他如何利用自己的權力掌控他人？

論壇劇場

協調者邀請觀眾上台取代吉蒂一角，戲回到杜少校將冊子交給吉蒂處（見前頁打※一段）；上台挑戰者依本身的想法與飾演杜少校的演教員周旋，並嘗試化解吉蒂的困境。論壇劇場展開。（圖19，圖20，圖21）

◆**工人集會現場**

地點：洛伯所召開的會議現場。

演教員要求學員想像自己是兵工廠的工人，並且明確地設定出自己的背景、職位、性別，以及與會動機等等。待學員準備就緒後，兩名飾演立場迥異之工人的演教員亦落坐其中，以鼓動會議現場的討論氣氛。

洛伯入場，以籌備人的身分主持會議（圖22），帶領工人討論下列問題：

‧廠裡的安全問題如何改善？

圖19　《天際循環》論壇之一：觀眾上台取代吉蒂一角

圖20　《天際循環》論壇之二：觀眾上台取代吉蒂一角

圖21　《天際循環》論壇之三：觀眾上台取代吉蒂一角

圖22　《天際循環》洛伯以會議籌備人的身分，帶領工人針對兵工廠的安全問題進行討論

· 如何爭取廠方給予工人必要的機器操作訓練，以避免意外
　事故的發生？

· 應該派誰去與管理階層溝通？

· 是否該以罷工做為抗爭手段？

　　正當工人因立場分歧而自亂陣腳之際，杜少校進入會議現場
（圖23），威脅工人在限定時間之內離開會場，否則場外大批全副
武裝的警衛人員就會採取行動，將他們逮捕。參與者在此必須做
出自己的抉擇：要留在場內繼續對抗，以爭取更安全的工作環
境；或是與廠方妥協，離開現場，回到工作崗位，一切如常。

　　最後協調者出場，詢問學員參與《天際循環》的心得（「你為
什麼決定留在會議現場繼續抗爭？」、「是什麼理由讓你決定與廠
方妥協，離開現場？」）。整套節目在綜合討論後結束。

圖23　《天際循環》杜少校進入會議現場，威脅工人在限定時間內離開

2-9　老師入戲——坐針氈的具體運用

演教員：等一下我要扮演的角色是一個年輕的女人。這個女人
　　　　她面臨一個難題，想要和大家討論，希望大家可以給
　　　　她忠告。等一下只要我坐在這把椅子上，我就是這個
　　　　角色；一旦離座後，我就變回我自己。

　　　　（演教員坐下）我的名字是喬伊，我十九歲，再幾個禮
　　　　拜我就要結婚了。我的未婚夫叫馬丁，我們有一個很
　　　　大的婚禮計畫，我想一定會很棒。我以前從沒想過要
　　　　有一個很大的婚禮，可是一旦要結婚了，就盼望自己
　　　　能有一個很大的婚禮，一定要很完美，這會是我這一
　　　　生中最快樂的時光。我還沒有拿到我的戒指，因為我
　　　　太興奮了，體重就一直下降，所以很多珠寶的尺寸樣
　　　　式都得改小些。我想問你們一些事情，你們認為新娘
　　　　的父親是不是一定要參加婚禮？如果我的父親沒有來
　　　　參加，那麼我的婚禮算不算完美？（觀眾回答）這是
　　　　我最擔心的事情。剛開始我覺得這也沒有什麼大不了
　　　　的，但是當婚禮越來越近，我的心裡就越來越煩。我
　　　　大概已經有七年沒有跟我爸爸聯絡過了，而且我身邊
　　　　也沒有人知道他是誰。現在我真的不知道該怎麼做。
　　　　（問觀眾）你們覺得我是不是應該請他來？（觀眾回答，
　　　　並提出一些有關他們父女關係的問題）我很愛我父親，我
　　　　也很希望可以跟他常見面，但是基本上我們過著非常
　　　　不同的生活。有一件事是我剛才沒有告訴大家的：我

周遭的親友對於我父親的認知是與事實不符的；如果他真的來參加婚禮，大家就會知道他並不像我口中所說的那個樣子。（問觀眾）你們可不可以告訴我，我該怎麼做？（觀眾回答，並提出疑問：「妳和妳父親之間到底發生了什麼事？」）我七歲的時候，我的父母就離異了，我們也搬家了，但是我跟父親還是有見面，因為他會來看我們。但後來我們又搬家了，這次搬家之後，父親就再也沒有到家裡來看過我們。（停頓）雖然我看起來不像，但其實我是個混血兒。我的母親是英國籍的白人，我的父親是巴基斯坦人。在我就讀第二所學校的時候，同學們常常譏笑我，說我是個混血兒，所以我們又搬了一次家。在我轉學到第三所學校後，我媽媽就決定把我們的巴基斯坦姓全部改成她的英國姓，這樣學校裡的同學比較能夠接納、認同我們。有一天我的父親到學校來接我，同學問我，那個巴基斯坦鬼是誰，我就說我不知道（圖24）。從此以後，我就跟人家說我是義大利裔。所以你們現在可以告訴我，我應該怎麼做？我真的很希望父親能來參加我的婚禮，但是馬丁和他的家人都以為我是義大利人。唉，看起來我是不會有一個很完美的婚禮了，是不是？

◆學員提出問題

學　員：妳父親知道妳的問題、處境嗎？

演教員：應該知道吧。當我們還住在一起的時候，我們那一區

圖24　老師入戲：喬伊的困境

就有很多種族歧視的事情發生。記得有一天人們對著
我們住的地方丟雞蛋，還有人曾經在我家門口寫髒
話，我想我父親應該了解這些狀況。

學　　員：可以談談妳父母親的關係嗎？

演教員：我不是很清楚，他們分開時我只有七歲。我母親曾經
說過他們兩人的生活方式很不同，所以不得不離婚。
我想我媽媽應該不至於會仇恨我的父親吧。

學　　員：妳的國家現在還有很嚴重的種族問題嗎？

演教員：那要看是在什麼地方。

學　　員：妳已經是個成人了，妳可以接受自己是巴基斯坦人
嗎？

演教員：我不是巴基斯坦人！我是英國人，我是要在教堂結婚
的。

學　員：妳是否嘗試過跟妳的未婚夫討論這個問題？

演教員：沒有。我們在學校就認識了，當時我們只有十五歲，他一直認為我是義大利人，我們從來沒有討論過這個。

學　員：妳未婚夫之所以會愛妳，是因為妳是義大利人嗎？

演教員：你這樣想真是太可怕了！我們的愛情不是這樣的。

學　員：妳有沒有考慮過先跟父親討論妳的困境，也許你們可以一起解決這個問題。

演教員：如果我跟父親談，你們想他會不會很沮喪（問觀眾）。我怎麼開得了口？

學　員：那麼，妳是不是可以跟馬丁討論這件事？

演教員：你們認為呢？如果你在結婚前夕，發現你的對象對你撒了一個大謊，你會覺得怎麼樣？

學　員：如果他真的愛妳，就應該會諒解。

演教員：萬一他一氣之下把婚禮取消了，那怎麼辦？我不能冒這個險。

學　員：如果妳嘗試讓父親和馬丁了解，當時的妳只有十二歲，為了讓社會比較容易接受妳，所以才說自己是義大利人，這樣他們應該能夠體諒吧。

演教員：可是我真的很怕，這對他們兩人來說，都會是一個很大的驚嚇。

學　員：婚姻對妳的意義是什麼？

演教員：是一輩子的事。我希望有三個小孩。

學　員：妳覺得誠實是不是婚姻中很重要的事？

演教員：是的，假如誠實不會傷害到對方。

學　員：妳認爲謊言可以持續多久？

演教員：不知道。你的意思是說，如果我不告訴馬丁眞相的話，事情會變得更糟嗎？（觀眾點頭）難道你們不覺得等婚禮過後再告訴他會比較好？

學　員：我想會更糟，因爲這是一種陷阱。

演教員：可是我不覺得。因爲婚禮中我們會在神的面前發誓，而誓言是不容許輕易改變的。馬丁知道眞相後，剛開始可能會生氣，不過最後一定會冷靜下來。

學　員：對，我想愛會克服一切，如果他眞愛妳，這一切都不是問題，像我這樣的男孩子就不會在乎。

演教員：你眞好。

學　員：其實也沒什麼大不了，如果馬丁不能諒解，就離開他，再找一個。

演教員：妳到底有沒有談過戀愛？

學　員：有啊，可是如果我的未婚夫因爲這樣就離開我，我也不覺得有什麼可惜的。

演教員：妳很堅強。

學　員：我想結了婚再離婚也沒什麼大不了的。

演教員：我覺得這是最糟糕的事。因爲我的父母離婚了，所以我非常希望自己能夠擁有一個完美的家庭。我想在座的各位很難理解身爲混血兒的困擾，這跟近視眼戴著眼鏡在學校被嘲笑爲四眼田雞完全是兩碼子事，至少同學不會指著戴眼鏡的人說，滾回你的國家去！我想我現在應該試著讓馬丁了解當初我爲什麼要說謊，你們可以告訴我怎麼做比較恰當嗎？

學　員：帶馬丁到一個混血家庭，或是跟他談一些混血兒所面臨的問題，藉此討論妳自己的問題。

演教員：你想他會了解嗎？你們覺得我應該要試試？

（學員點頭。）

演教員：我想我該試試，另外也該打通電話跟我父親談談，也許他們會了解，謝謝你們。

◆討論

1.這個技巧呈現最吸引你的是什麼？

2.這個故事的主題是什麼？

3.以Joy的故事為例，討論「老師入戲備忘錄」（teacher in role-check list）。

◆老師入戲備忘錄

Decide　先決定

1.What you want to teach about

所欲傳授者為何

2.What the important concepts are

關鍵理念為何

3.What role and story you can use to illustrate your themes

什麼樣的角色和故事適合用來呈現你所設定的主題

4.What (open) questions you can use to guide your educational aims

可以用哪些（開放性的）問題來引述你的教育目標

5.What problem will make the participants think

哪些問題可以引領參與者思考

Then　然後再思考

　1.How to introduce the role to the participants

　　如何將這個角色介紹給參與者

　2.What is the participant 's role

　　參與者的角色（職責）為何

　3.How to begin

　　如何開始

　4.What questions to ask

　　要提出哪些問題

　5.How to end

　　怎麼結束

　6.What you want the participants to do next

　　你希望參與者下一步做些什麼

第三天

　　第三天的課程設計如下：當一半學員在華燈藝術中心參與TIE節目《承諾滿袋》（*A Pocketful of Promises*）的演出時，另一半學員則留在研習營現場（台南勞工中心），依據前一日所創造的「面臨困境的角色」（見2-10）進行坐針氈的練習。

（一）「面臨困境的角色」

學員所設計的角色包括：

1. 情緒諮商的廣播叩應（call-in）節目主持人：該不該在女聽眾於接受其建議後，反遭男友拋棄，憤而自殺的情況下，公開向全國的聽眾道歉？
2. 後天就要剃度當尼姑的台大三年級學生：該不該將這個決定告訴可能會大發雷霆，甚至斷絕親子關係的父母？
3. 面臨婆媳關係、經濟壓力及事業發展等問題的懷孕少婦：是否該抗拒婆婆的壓力，拿掉小孩，繼續在職場奮鬥，以保有本身在經濟上的自主權？
4. 為女兒婚事備感焦慮的母親：不希望大學畢業的女兒嫁給國中畢業、只會雕刻的屏東魯凱族青年。
5. 因照顧智障的孩子而感到身心俱疲的母親：想要一走了之，卻又放心不下。
6. 泡沫紅茶店辣妹：懷了男友的孩子，卻得知自己的好友與男友有染，不知是否該用孩子來做為挽回男友的籌碼。

（二）教習劇場實例示範《承諾滿袋》

《承諾滿袋》是GYPT針對八至十二歲的學童所設計的一套教習劇場節目，其目的是為了讓參與者有主動探索身為難民之種種經驗的機會，並從中討論認同感、歸屬感、文化及社區等概念。

學童在參與演出前，必須先為自己製作一張身分證，並且思考
「當你被迫倉促離家時，你會隨身攜帶哪三樣東西？」這個問題，
藉以揣摩逃難時的心境。

◆角色介紹

汪達（Vanda Kowalski）：來自波蘭洛夫，二十四歲，在一片
戰火的歐洲旅行了兩年，想要找到一個安全的落腳處。

羅培先生（Senor Lopez）：墨西哥來昂人，三十出頭。受聘
於墨西哥政府，在墨西哥的一個小村莊裡籌辦聖羅莎難民營。他
對工作十分投入，喜歡討好別人，也學會講難童的語言。他必須
對在隔壁村工作的阿布拉先生（Snr. Albras）負責。

甘柴（Gonzalez）：三十出頭，住在難民營隔壁村的農夫，有
一個九歲的女兒。他很窮，對住在難民營的波蘭人十分反感。他
不懂他們的語言，所以有點怕他們。

皮卓（Pedro）：卡車司機。受僱於墨西哥政府，負責將難童
們由美國護送到墨西哥。他不會說波蘭文，但對難童深感興趣，
也很熱心助人。羅培先生是他的直屬上司。

◆第一場：教室

演教員：我想對於「被迫倉促離家時你會隨身攜帶哪三樣東西」
　　　　這個問題，你們都已經想過了（請參與者提供答案）。
　　　　所以當我走進來的時候，你們大概也已經注意到我手
　　　　上提的這個皮箱。這個皮箱的所有人，會出現在我們
　　　　稍後演出的故事裡。故事裡的這些人物，都被迫在倉
　　　　惶中離開他們的家庭，因此他們得在提箱裡放進一些

他們覺得有用，或者是有紀念價值的東西。你們想要看一下這個皮箱裡面放了些什麼嗎？（打開提箱，讓參與者檢視提箱內的東西）今天我們所要講的，是有關一群被迫倉促離家的波蘭孩童的故事。這個故事發生在二次大戰期間，也就是大約五十年前。那個時代沒有電視，也沒有電腦，你必須自己想像那是一個什麼樣的年代。這群波蘭孩童為了逃離戰爭和炸彈的威脅，不辭勞苦地跋涉了幾千里，最後終於登上一艘可以帶領他們安全抵達美國的蒸汽船。我們今天的故事，就是從這些難童在美國邊境等待一輛即將接送他們前往墨西哥新家的卡車開始的。（圖25）

圖25　《承諾滿袋》演教員做前置說明，引導參與者進入波蘭難童一角

好，在這裡我想先問大家，你們以前有沒有看過什麼表演？（參與者回答）今天我們的演出，和你們一般到劇院看戲的經驗不太一樣，因為我們不希望你們只是安靜地坐在那裡看一齣戲，而是要你們直接參與我們的演出。當然了，你們並不需要做什麼專業的表演，只要用你們的想像力，把自己當成是那群目前正在一所老校舍裡耐心等候卡車來臨的波蘭孩童就可以了。另外，我們也希望你們把稍後我們要去的地方，想像成是烈日當空、黃沙滾滾的墨西哥。最後，在故事中，這群波蘭孩童必須做出許多的選擇和決定，我們也希望你們能夠根據自己的判斷，為他們做出這些選擇或決定。

（參與者自此以難童身分加入演出。）

當這群難童坐在一所位於美國邊境的老校舍裡耐心地等候時，熾熱的陽光毫不留情地從窗戶穿透進來，蒼蠅嗡嗡地繞著燈罩飛，難童各自想著自己的心事。我很好奇這些離家千百哩的難童們此刻的感受是什麼。

（演教員帶領參與者以「靜像劇面」表達難童們此刻的感受。）

（演教員進入敘述者的角色，故事由此展開。）

敘述者：當這群難童安靜地坐在教室裡等待卡車來接他們的時候，一個他們從來沒有見過的人突然闖了進來。

（汪達提著皮箱走進教室。）

汪　達：要去墨西哥就要在這間教室等，對吧？你們全都要去

那裡嗎？有沒有負責人帶你們去？應該有吧?!嗯，我大概跑錯地方了，我應該再到另外一間教室看看，我想我一定是搞錯了。（靜止不動）

敘述者：當汪達正對著這群難童喋喋不休的時候，突然又闖進另一個陌生人。當時的情況就像……（轉身帶上軍帽，進入美國大兵的角色）

大　兵：好了，好了，你們就是那群波蘭小鬼吧！你們是不是在等一輛要來接你們到墨西哥去的卡車啊？很好，出發前你們一定要檢查身分證是不是都帶了，否則他們是不會讓你們入境的（檢查參與者事先準備好的身分證）。好極了，這會兒卡車司機皮卓正急著要上路，所以你們最好趕快跟我來。

（在大兵講話的時候，汪達不斷地插嘴，表示要坐下一輛卡車，但最後她還是跟著走了，因為大兵告訴她，這是最後一輛卡車了。）

大　兵：（帶領大家走向卡車）你們有人會說西班牙文嗎？在墨西哥大家都說西班牙文。Adios！知道這是什麼意思嗎？這是「再見」的意思，記住了，也許以後會派上用場。

（難童們坐上卡車。）

大　兵：最後，再提醒你們一次，這會是一趟漫長的旅途，少說也要坐個一天半載，所以你們路上要小心。車裡頭很熱，你們最好忍著點。好了，一路平安，Adios！

◆第二場：卡車上

敘述者：難民們坐在陰暗的卡車後廂，濕冷的晨露浸透廂頂的
帆布，滴落在他們的頸背上；寒涼的晨風從帆布破洞
吹灌進來。突然間引擎啟動了，卡車上路了。卡車在
崎嶇的石子路上顛簸前進，難童們緊緊地抓握住他們
的座椅。突然間，有人注意到車板上有個小洞；透過
這個小洞，他們看見石子路像溪水般地往後滑逝。不
久，這群難童就開始感到全身痠痛，精疲力竭。為了
打發時間，他們就唱起歌來。我在想他們會唱什麼
歌？（參與者回應）嗯，他們應該會唱這些歌，不過他
們的聲音很快就沙啞了，引擎的聲音也把他們的歌聲
給淹沒了。這時候有人突然聽到了一個奇怪的聲音…
…（汪達打鼾的聲音）難民們輕輕地把汪達推醒。雖然
只是幾個小時的旅程，感覺像是過了好幾天。突然間
引擎熄了，卡車停了。寂靜中，難童感到一陣耳鳴。
在他們還來不及會意之前，卡車的帆布突然被掀開，
刺眼的陽光就這麼射了進來……（皮卓掀開帆布）

◆第三場：聖羅莎難民營

皮　卓：Hola, Mi nombre es Pedro.

汪　達：他說什麼啊，你們知道他在說什麼嗎？

　　　　（汪達和難民被帶到聖羅莎難民營，並且依指示到休息區坐
　　　　下來。）（圖26）

汪　達：這是什麼地方啊？你們知道這是什麼地方嗎？你們懂

圖26　《承諾滿袋》卡車司機皮卓把汪達和難童們帶到聖羅莎難民營

不懂他說的話，我們要不要學這種語言啊？我想八成
很難。

（汪達跟難童們試著讓皮卓了解他們是從哪來的，並想弄清
楚他們現在所在的地方。）

（圍牆外出現了另外一個人，他就是羅培先生。）

（皮卓前去迎接羅培先生。他們在圍牆外交談了一會兒。）

（圖27）

（皮卓離開。）

（羅培先生進入休息區，順手把門鎖起來。）

羅　培：嗯，你們就是從波蘭來的難童吧？一路上都還好嗎？
Bueno! Bueno! 我等了很久，很高興你們終於平安抵達
了。歡迎到聖羅莎來，這裡是你們的新家。我想你們

圖27　《承諾滿袋》皮卓與羅培在難民營圍牆外交談

至少還得在這裡待上一段時間，希望很快就可以幫你
們找到認養家庭。現在你們就暫時在這裡安頓下來。
我的名字是Senor Salvador Lopez。來，你們說一遍。
（難童試著用西班牙文叫他的名字；之後羅培也問了幾位難童
的名字）希望我能很快地記住你們的名字，然後我們
就可以做好朋友了（圖28）。我是替墨西哥政府工作
的，政府現在撥出這個地方做為你們的新家，我們唯
一的要求是，請你們尊重墨西哥的風俗，不要隨便離
開聖羅莎難民營，反正你們也沒必要踏出這個地方。
如果你們有任何需要的話，都可以來找我。只要我能
解決，我一定會幫忙，我……是你們的朋友，對吧?!
（如果參與者沒有提及的話，汪達此時就表示她對門上的鎖

圖28　《承諾滿袋》羅培試著和難童們打交道

（感到憂慮。）

羅　培：啊，那個鎖呀，我知道你們在擔心什麼。不用怕，這
　　　　是爲了保護你們的安全。（指著門外）在墨西哥有些
　　　　人可能並不喜歡你們待在這裡，所以這麼做比較好。
　　　　請不用擔心，忍著點，也許幾個星期以後我就可以把
　　　　鎖拿掉了。（停）天氣很熱，que calor, que calor，我
　　　　現在要給你們一個驚喜，我帶你們去看你們的房間，
　　　　來，別待在太陽底下，跟著我，我想你們一定會很喜
　　　　歡你們的房間的。那裡有你們所需要的一切東西，你
　　　　們一定會很喜歡。

　　　（羅培帶著他們經過他的辦公室，並且告訴他們一旦發生了
　　　什麼緊急狀況，或者有任何疑難雜症都可以到這裡來找他。

他驕傲地帶難童到他們的房間裡。事實上這是個亂七八糟的房間，什麼設備也沒有。）

◆ 第四場：房間

（羅培先生把難童帶進他們的房間，並叫他們不要拘束。）

（房間的裝置：木箱子、相框、兩條毯子、枕頭套、金屬的水罐、碗和兩塊木板。）

汪　達：這就是我們的房間啊！怎麼會這樣呢？一定是搞錯了吧?!

羅　培：真對不起，我真的有請助理阿瓦先生為你們準備房間。實在不好意思，我會再請他來打理一下。不過現在還是請你們暫時把這裡當成自己的家，有問題隨時到辦公室來找我。

（羅培先生離開。）

（汪達帶領參與者討論「家」的概念。例如：我們需要什麼才能建立一個家庭？什麼東西會讓我們有「家」的感覺？你認為一般的墨西哥家庭是什麼樣子？）

◆ 第五場：羅培的辦公室

（汪達和難童列出他們所需要的東西，然後去找羅培溝通。羅培請他們進辦公室，再一次地向他們致歉。他把他們所需要的物品記錄下來，然後問他們為什麼需要這些東西，並且表示他沒有能力全部買齊，因此他們必須決定什麼才是他們目前最需要的。）

（羅培與難童一起討論什麼才是他們目前迫切需要的東西。）

（圖29）

　　（汪達說，她希望能有花來佈置房間。最後他們投票決定他
們要什麼。）

　　（羅培離開辦公室。）

◆第六場：甘柴和花

汪　達：來！我有話要跟你們講。我有個點子，但是需要你們
　　　　的幫忙。羅培先生剛剛出去的時候忘了把門鎖上，我
　　　　想到外面去摘一些花，應該不會很久。幫幫忙，安靜
　　　　地待在這裡，替我看著點。

　　　　（大夥一起討論汪達的點子，並且對破壞規定一事表達他們
　　　　的看法。）

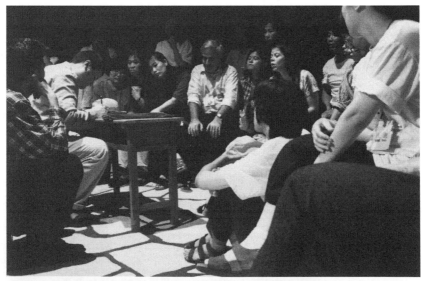

圖29　《承諾滿袋》羅培記下難童們目前迫切需要的東西

敘述者：難童們決定幫汪達的忙，並且躲在窗簾後面替她把
　　　　風。他們看著汪達走過休息區，推開大門。突然間他
　　　　們聽到一陣腳步聲，所有的人都噤聲地待在原地。讓
　　　　我來告訴你們接下來所發生的事。

　　　　（敘述者穿上村民的服裝，走向圍牆的另外一頭。汪達正在
　　　　那裡摘花。）

甘　柴：Ola, Buenos Dias, Senora, Que tal?

汪　達：嗯，……您早！你們墨西哥的野花眞漂亮。

甘　柴：走開！妳走啊！

汪　達：我們……只是想要用這些花來佈置房間。

　　　　（甘柴驚懼地看著她。）

汪　達：我們是從波蘭來的，我的名字叫汪達，你看（從手提
　　　　包裡拿出身分證給他看）！

　　　　（甘柴用手杖將汪達的手推開。）

甘　柴：走開啊，陌生人，滾回你們的地方去！你們這群討厭
　　　　鬼，快滾！

　　　　（汪達很害怕，也很生氣，她拿起皮包，掉頭走回難民營，
　　　　快速地把門鎖上。甘柴看著她離開，往地上吐口水，然後轉
　　　　身離去。汪達感到非常沮喪，便朝著留在辦公室裡的難童走
　　　　去。）

　　　　（汪達與難童討論這樁村民事件：他幹嘛對我吼，我做錯了
　　　　什麼事嗎？他爲什麼叫我陌生人？生爲波蘭人有什麼不對
　　　　嗎？是不是所有的墨西哥人都跟他一樣？我們得待上多久才
　　　　能變成他們的一份子？我們該不該告訴羅培先生剛才所發生
　　　　的事？）（圖30）

圖30　《承諾滿袋》難童們安慰因摘花而遭村民羞辱的汪達

◆**第七場：甘柴和藥**

敘述者：汪達和難童們一直討論到天黑，他們想了解為什麼那個村民會這樣對待汪達。不久，羅培先生返回聖羅莎，並且帶回來滿滿的一箱食物。這些食物大部分是這些難童們不曾看過、吃過的；因為他們實在很餓，也不管自己是不是喜歡，很快地就把這些東西吃完了，每個人都吃得很撐。那一晚就寢前，他們想了很多關於未來在聖羅莎的事，心中憂喜參半。突然間，在熹微的晨光中，汪達一一把難童搖醒。

（汪達把難童聚集在羅培的辦公室裡，甘柴也再度出現在圍牆外，他大聲地喊叫著。）

汪　達：噓，你們聽，那是什麼怪聲音？

（難童推派代表去和甘柴交談。）

甘　柴：El doktor！El doktor！趕快幫我找個醫生。（圖31）

（參與者反應。）

（甘柴表達出高度的不信任感。）

甘　柴：你們這裡一定有醫生，你們這些陌生人什麼都有，有
舒適的房子可以住，有營養的食物可以吃，而我們村
落裡卻什麼都沒有。你們現在趕快幫我找個醫生，要
不然給我一點藥也好。我女兒得了瘧疾，病得很厲
害，已經躺在床上兩天兩夜了。快拿藥給我，否則就
來不及了。Presto！快，她可能會死！

（汪達從皮箱拿出急救箱，跟難童討論以下的問題：該不該

圖31　《承諾滿袋》村民：「你們這些陌生人什麼都有，趕快幫我找個醫
生！」

把治療瘧疾的藥丸給這個村民？我為什麼要幫他？誰比較重要，是墨西哥人還是波蘭人？如果以後父母得知我們曾幫過一個討厭波蘭人的人，他們會做何感想？）

（如果難童們決定要幫的話……）

甘　柴：（接過藥丸）我怎麼知道這些藥丸會不會害死我女兒？我怎樣才能相信你們？

（甘柴帶走藥丸，臨走前順手丟了一束花給難童。）

（如果難童決定不給他藥丸的話……）

（甘柴了然地點點頭，面帶輕蔑地看著難童們。接著他拿起花，緊握在胸前，慢慢地離去。他的面容沉重而憂傷，因為他可以預見他女兒不久人世的命運。）

汪　達：你們想他會怎麼跟其他的村民說？

◆第八場：時光飛逝，汪達想家

敘述者：光陰似箭，歲月如梭，幾個月下來，這群波蘭難童已經非常習慣他們在聖羅莎的新家了。

（如果剛才難童們同意幫助村民的話。）

難童們後來還見過這個村民好幾次；有一回他在圍牆外放了一個紙箱，當他們打開這個紙箱的時候，他們發現裡面有很多新鮮的水果和飲料，他們想，這一定是村民給他們的禮物。還有一次，他們發現有人在大門內放了一個小盒子（指示難童之一前去取回盒子），打開後才知道原來是村民送給他們的巧克力。

（如果難童們沒有幫助村民的話。）

不過他們再也沒有看過那個村民。

在這段期間裡，羅培先生每次到聖羅莎來看他們的時候，就只會說「耐心點、耐心點」，而他們要的東西一樣也沒有送來。不久，雨季開始了，滾滾的黃沙變成濕黏的爛泥。難民們多半留在營區內唱歌、玩遊戲，就像當初他們坐在卡車上一樣。有一天，烏雲消失了，天氣又濕熱起來。有人突然注意到汪達看起來心情很不好，所以他們小心翼翼地問她：「妳怎麼啦？」

（汪達看著父親的照片，難過地表示，今天是她父親的生日，她很想家。）

汪　達：你們最想念家裡的什麼？

（參與者討論。）

◆第九場：墨西哥名字

（就在難童們進行討論之際，羅培先生快樂地吹著口哨走過來。他有一個重大的消息要告訴這些波蘭難童。）

羅　培：嗨，孩子們！天氣這麼好，真高興看到你們出來曬太陽。現在請你們暫時留在原地，讓我來加入你們（他從辦公室拿出座椅來）。好，現在我有一個重大的消息要宣佈，我想你們一定會很高興。今天我跟阿瓦先生交換過意見，決定在明天把以前你們要我們買的那些東西都送過來，好讓你們整整齊齊地到城市裡去接受好人家的認養，不錯吧?!這些家庭都很急著要見你們，你們將會認識很多新的兄弟姊妹、叔叔伯伯。我想過不了多久，你們就會喜歡上你們的新家。雖然你

們快要分手了，但以後還是可以每天在學校裡見面！嗯，就連汪達也有個新家，（對汪達）而且我還在學校裡幫妳安插了一份工作。這樣一來所有的問題都解決了！（圖32）

（羅培打開他的手提箱，取出一些標籤貼紙，上面印滿了墨西哥人常用的名字。）

羅　培：我這裡有你們所有認養家庭的姓氏，來（指著一位難童），請到這裡來，把你的身分證給我（拿走這名難童的身分證），好，你要去的認養家庭姓Hernandez。從今天開始，你的新名字叫荷西，你能說一遍嗎？Bueno，請把這個新名牌貼在你的舊名牌上，舊名牌再也派不上用場了。Bueno，Gracias！謝謝！荷西，

圖32　《承諾滿袋》羅培：「把名字改掉，你們就可以到城裡去接受好人家的認養了。」

siente se，請坐。

（羅培連續給了幾位難童他們的新名字。）

（此際汪達提出她的質疑：改名字是否是個好主意？汪達最後表示反對。）

汪　達：羅培先生，請等一下。

羅　培：啊，這位女士有點等不及了。別急，妳也有妳的認養家庭。來，把妳的身分證給我，這是妳的新名字……

汪　達：謝謝，我自己有名字，我叫汪達‧可娃斯基，這張身分證可以證明。

羅　培：拜託，別這樣。我知道妳心裡在想什麼。大概是我以前沒有把事情解釋清楚吧！就我的經驗來說，要學習你們的語言、記住你們的名字，是很困難的。所以我想，既然你們現在住在墨西哥，就該把你們的波蘭名字改掉，這麼一來不僅可以省掉很多麻煩，還可以幫助你們適應新的環境。

汪　達：你聽著，我們住在聖羅莎已經很久了，我想要留在這兒。

羅　培：小姐，這是不可能的，明天聖羅莎就要關起來了，政府要把它改建成醫院，就連羅培先生我都不能留下來，我們全都得離開。所以目前最安全、最保險的作法就是，你們全都到城裡跟你們可愛的認養家庭同住。我知道你們永遠也不會忘記那些留在波蘭的家人，但是現在你們一定要重新開始。我要說的就這麼多。你們現在都得做出決定來，因為天黑以前我就得向阿瓦先生回報。你們有兩個選擇，第一，把名字改

掉，換上新的身分證，搬到城市裡去和你們的認養家庭住在一起；第二，保留你們原來的名字，然後搬到墨西哥境內的另一個難民營去。我不知道那一個難民營在哪裡，而且我也不會跟你們去，所以現在請做出你們的決定。要把名字改掉搬到新家去的，請到我的左手邊來；不想改名字，要到另一個難民營去的，站到我的右手邊來。

（演教員帶領難童進行討論。）

（劇終。）

劇終後，演教員與參與者以各自原來的身分進行座談，討論主題包括下列各項：

1.最後做這個決定難不難？

2.是什麼原因使你做出這樣的決定？

3.改名字會對你造成傷害嗎？為什麼？

4.對你而言，搬到一個新國家後，所要面對的最大難題是什麼？

5.你會給一個被迫住在異國的人什麼樣的建議？

第四天：教習劇場的設計與呈現

學員分為八組，每組五人，綜合運用前三天所習得的互動劇場之概念與技巧，準備一套四十五分鐘的教習劇場節目。在設計的過程裡，學員應該仔細斟酌下面幾個問題：你的觀眾是誰？你

的教育目標為何？什麼樣的故事可以用來表達你的主題？節目怎麼開始？怎麼引領觀眾參與？怎麼結束？

在此我們提供三組設計成果的文字紀錄：

第一組

◆概述

台南經過國民黨多年執政，現在終於換民進黨當家，這個變動是很大的。面對如此巨大的變遷，本地居民在生活上會出現什麼樣的困境？而同時又是什麼力量牽絆住我們，使我們不敢貿然地追求改變？

◆流程

1. 暖身：呼吸練習。
2. 靜像劇面：五人一組，以家庭關係為題做靜像劇面，表現家人間的衝突。然後由此慢慢進入一個台南家庭的故事（用台南的南管音樂和老照片等來製造地方氛圍，並襯以新建築、新人類的對比，藉此強調台南整體環境已變的事實）。
3. 故事：台南某一望族的三兒子於聯考獲得高分，家長宴客慶賀。參與者扮演赴宴的客人；宴會地點是在舊城門邊一個鳳凰花盛開的地方。表演現場佈滿了台南的老照片，讓參與者一進入即能感受到台南的氣息。
4. 坐針氈：兒子上台談他的困境，與觀眾互動；接著再請父親上台談他的困境，藉以凸顯新舊文化衝突的問題。

◆內容摘要

第一場

敘述者：歡迎各位來到這裡，你們有沒有感受到這個鳳凰花盛
　　　　開的八月氣息？還有鳥叫的聲音？今天是聯考放榜的
　　　　日子，台南望族吳家小兒子考得高分，他的父親非常
　　　　高興，準備宴請大家來祝賀。待會兒你們從這個門進
　　　　來，就算是踏入吳家大門。好，現在請大家到這裡
　　　　來。

　　　　（邀請參與者扮演賀客，落坐於一桌一桌的酒席間。）

　　　　（父親帶領兒子出來逐桌敬酒。）

父　親：這阮子。

客　人：恭喜！恭喜！

　　　　（吳老帶著兒子入席。）

長　者：咱大家替吳先生乾一杯。

　　　　（眾人舉杯祝賀。）

父　親：我有三個兒子，老大已經在做建築師，老二在拿博
　　　　士，剩這個予我煩惱，今天考這高分五百分，我非常
　　　　的歡喜。

客人甲：那他是要讀哪一所學校啊？

父　親：當然是成大企管。

女　友：怎麼會是成大？（轉身對男友）你不是說要跟我到台北
　　　　唸書。

　　　　（眾人沉默。）

長　者：大家別客氣，快吃。

第二場

父　親：你是安怎不歡喜？台南不好是嗎？

兒　子：可是我要讀哲學系啊。

父　親：讀企管出來接我的事業有什麼不好？

兒　子：我不恰意布店的工作。

父　親：沒什麼恰意不恰意，我十歲你阿公就叫我去布店湊相
　　　　工〔湊相工：幫忙〕，我哪可以講恰意不恰意，你現在
　　　　跟我講這種話。

兒　子：時代不相款了。

父　親：什麼在不相款，你嫌我臭老了？

兒　子：我已經二十歲了，應該要有自己的想法，我想要去台
　　　　北讀冊。

父　親：布店有什麼不好，從你阿祖那一代到你阿公到我……

兒　子：我就不恰意布店的工作，自小漢你也不曾跟我參詳
　　　　〔參詳：商量〕過代誌〔代誌：事情〕……

父　親：你大兄在做建築，你二兄在讀博士，厝裡的事業你不
　　　　繼承誰要繼承啊？

兒　子：我想要讀哲學系。

父　親：哲學系出來要做啥，免吃飯啦，是要安怎娶某〔娶
　　　　某：討老婆〕，你跟我講哲學系出來要做啥。

兒　子：時代不同了。

父　親：好啊，那你講你以後要怎樣養某子？你不要布店，我
　　　　就拿去送別人。

兒　子：你都沒有在聽我講什麼。

父　親：沒錢就無路用，接布店有什麼不好，布店毀掉咱吳家

164

的根就斷掉。

坐針氈

兒　子：我是要怎麼辦，我父親養我二十多年，我也很喜歡台
　　　　南，但我渴望自由，你們認為我該怎麼辦？

參與者：離家出走。

兒　子：我無法這樣做。

參與者：你女朋友已經在台北唸書了？

兒　子：是。

參與者：你們不可以一起在台南唸書嗎？

兒　子：我想要自由，我想要離開台南。有誰還能給我不同的
　　　　意見？

參與者：很簡單，選擇父親就留下來；選擇女朋友就去台北。
　　　　你跟父親只有二十年的生活；跟你的女朋友也許會有
　　　　三十年的生活。

參與者：我想你應該自己做決定，不管你選擇去哪裡，你都可
　　　　以做你自己的主角。

兒　子：我不知道若我離開，事情會變得怎樣？

參與者：你已經是成人，你應該自己負責任來面對你的選擇。

兒　子：我應該到安平走走，我想我是會離開這裡了。

◆講評

1.概念清楚。一開始先介紹環境，讓我們進入台南生活的底
　部，參與者很快就能進入狀況。邀請參與者進入城門是很好
　的安排，而敘述者描繪的圖像也很清楚，像鳳凰花開、鳥叫

聲等等。

2.論壇部分做得不是很清楚。參與者也許會很希望和父親談一談，將其親子間的困境拿出來討論。在此演出片段中，應該再找出父親的弱點（困境），好讓大家在問他問題時，他都有理由可以答辯。這麼一來，戲的內容就不會只是吵架。壓迫者除了擁有權力之外，也一定有他個人脆弱的地方；藉著人們對他的同情、憐憫，戲劇才有衝突性。這兩個角色應該都是有困境的；年紀稍大的觀眾多半會比較認同父親這個角色。

3.兒子希望去讀哲學，基本上就是在挑戰父親單線思考的價值觀。關於新、舊思想的衝突，你們做得很清楚。目前歐美地區對於新舊思想衝突的探討也很多，年紀稍大的人通常會對環境的變遷有很大的感觸。

4.對於場景的設計（組員已先回答此設計乃以城門、三合院為主），除了城門、三合院等傳統建築外，也該有些新建築，以形成對比，如此參與者將能更快地進入故事的氛圍裡。

第二組

◆概述

　　我們的社會之所以會有這麼多衝突，其實是因為群眾互不關心所致。今天我們的節目是以台灣的原住民問題為主軸，重點是想要探討漢人及原住民對各自文化所抱持的態度：一般人對種族歧視的觀點為何？有權力的團體對弱勢團體是否關心？主流團體

與弱勢團體間的互動狀況如何？

◆流程

1.原住民的慶典舞蹈：邀請參與者與演教員共舞，從中體會漢族女孩小美與原住民青年達古間的濃厚感情；達古則利用慶典的機會，向族人說明原住民權益遭政府漠視的情況。
2.街頭抗議：達古向立法委員呈遞請願書，以靜像劇面呈現。
3.記者會：以論壇方式呈現。

◆內容摘要

角色介紹

此劇中有三位主要角色：

王委員：他是原住民協調委員會的委員，五十歲，是名政務官，他反對女兒小美與原住民交往。

王小美：王委員的女兒，今年二十八歲；她是藝術學院的美術碩士，深愛其原住民男朋友達古。

達　古：今年二十六歲，排灣族，高職畢業，是雕刻家；他覺得自己是排灣族的最後一位獵人，同時也是原住民社會運動的領導者。

演出

1.街頭抗議

敘述者：（邀請參與者扮演抗議的群眾）抗議的隊伍在烈日下於立法院門口守候多時，卻不見任何一名官員出來。此時是下午四點多，官員都準備要下班，達古與小美帶領

群眾大喊「開門、開門」，鎮暴警察戍守在立法院門前。（圖33）

（協調者喊停，分別詢問劇中人及參與者此刻的心情爲何。）

2.記者會

會議主持人：王委員

（參與者可以自行設定身分，如：媒體記者、原住民或其他關心此事之民眾，來參加記者會。）

參與者：我是中國時報的記者。原住民的抗議行動已經不只一次了，請問你到底爲原住民做了哪些事？

王委員：我們已經多次協調政府相關單位，做了很多改進。

參與者：請問接下來政府對原住民生活的改善有何具體措施？（圖34）

王委員：政府已經提撥了一千億，做爲未來改善原住民生活的經費……

參與者：我是英國守衛報女性版的記者。聽說在台灣你們漢人很反對女性與原住民交往，是眞的嗎？

王委員：嗯……

（參與者大笑。）

王委員：你們覺得很好笑是不是？如果在場各位有女兒要嫁給原住民，你會作何感想？

參與者：王委員，聽說你的女兒就要嫁給原住民了，你應該覺得很榮幸，身爲原住民協調會的委員，你能夠這樣以身作則，我們大家應該給你熱烈的掌聲（鼓動在場人士拍手）。

王委員：很抱歉，這件事我還要跟我太太商量，我不能自己決

圖33　學員呈現：原住民達古帶領女友和群眾到立法院門口抗議

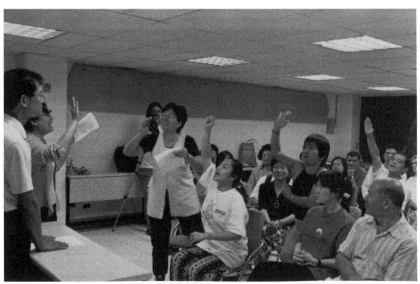

圖34　學員呈現：原住民協調委員會召開記者會

定。

參與者：所以你是沒有答應？

王委員：我是說我要跟我太太商量……

參與者：我們想知道，你個人是贊成還是反對？

王委員：嗯……

　　　　（節目至此打住。）

◆講評

1. 某些設計頗具效果；參與者在劇中有相當多的施力點。

2. 「警民衝突」的設計若用在小學生身上則須十分小心，因為他們有可能會亂打一通，甚至真的打起來，一發不可收拾。另外，設計者應該給參與者一個更好的理由，讓他們知道自己到立法院來抗爭的目的，幫助他們順利進入「抗議者」的角色。同時，演教員的功能也要充分發揮；他們要能夠適時地在衝突現場提出狀況說明，並且隨時給予參與者指令，如此示威抗議的步驟才能清楚進行，不至於太混亂。
教習劇場的節目設計，應該儘量避免打架的場面，除非設計者有充分的理由。如果節目中真有打架的場面，可視情況要求參與者以慢動作模擬，以避免激烈的身體碰觸。

3. 以舞蹈做開場是很好的設計，舞蹈具有戲劇性，而且可以很快地帶動全場的氣氛。

4. 記者會中可以再運用一些其他的道具，如錄放影機、投影機等。

第三組

◆概述

名字對一個人有什麼意義？它只是一個符號，抑或是對你個人、家族、種族另有特殊涵義？這個節目將藉著一位想要恢復其族人姓名，不再使用漢名的原住民，來探討名字對人的意義及其與社群、文化間的關係。

◆流程

1.暖身：藉由「名字接龍」、「呼喊名字」兩項遊戲，讓「名字」有意識地進入參與者腦海裡。

2.問題討論：演教員詢問參與者一些與「名字」、「工作」有關的問題，以協助參與者進入本節目主題的探討，其問題如下：

　(1)別人喊你名字的當下，你的感受是什麼？

　(2)你認爲你能順利謀得某項工作，是因爲你具備了什麼條件？

　(3)在你得到一份夢寐以求的工作後，卻又被迫離職，你想會是什麼原因？

3.故事：原住民少女瑞寶・斯美文（潘春美）的父親長期致力於原住民的尋根工作。臨終時，他叮嚀家人要記住自己的名字，如此後代子孫才能記得祖先，死後靈魂也才會回來。父親並告訴斯美文，她的名字象徵春天的花朵，是受到山神的

保護，亦代表著萬物的滋長。斯美文研究所畢業後，以優秀成績擊敗三百多位競爭者，進入一家外商公司。當公司要為斯美文印製名片時，她要求印上本名瑞寶・斯美文，不料遭到老闆的反對及不悅，並以辭退其工作做要脅。

4.論壇：演出內容重新回到斯美文向老闆爭取名片上要印製本名的段落，並邀請參與者上台取代斯美文一角向老闆挑戰。

◆內容摘要

瑞寶・斯美文（潘春美）第一天上班，向經理報到

（主任帶著潘春美入。）

主　任：（對經理）經理，這位就是我們新進的專員潘春美小姐。

經　理：潘小姐請坐，妳不簡單，可以擊敗三百多名競爭者進入我們公司。

（主任離去；潘春美坐下。）

經　理：（翻閱潘的履歷表）潘小姐，我看過妳的履歷表，妳大學、研究所的成績都很好，妳的指導教授也極力推薦妳，公司一定會好好借重妳的長才。（停）進到公司來，妳有沒有什麼特別的期許？

潘春美：我想先好好認識一下環境，我一定會好好努力。

經　理：公司最近接了一個非常大的案子，這個案子非常的重要，我想先安排妳加入這項工作，這是非常難得的實習機會，對妳的未來會有很大的幫助，你可要好好表現，不要讓我們失望了。（停）對了，妳待會兒到人事室去請他們趕快幫妳印名片，以後用名片的機會會

很多。（停）名片上面要有妳的英文名字，妳有英文
名字吧？

潘春美：我叫Pauline。

經　理：Pauline。

潘春美：對了，經理，名片上面可不可以印上我的本名。

經　理：當然可以，妳的名字叫做潘……潘春美。

潘春美：不，不，我是說我的本名瑞寶‧斯美文……

經　理：瑞寶‧斯美文……瑞寶‧斯美文……這是什麼名字？

潘春美：這是我鄒族的本名。

經　理：妳……妳是原住民啊？

潘春美：是啊。

經　理：我不是反對妳用本名，但是站在公司聯絡上的方便，
　　　　我還是希望妳使用潘春美這個名字。

潘春美：但是潘春美不能夠代表我原住民的身分啊。

經　理：在公司上班為什麼要特別強調妳原住民的身分？

潘春美：我想你不會了解的，我們原住民文化已漸漸消失，我
　　　　們現在要儘可能地去維護它，要不就來不及了。

經　理：我們都很尊重你們原住民的文化，但是妳要站在公司
　　　　的立場想，妳那個……什麼……什麼名字的，在聯絡
　　　　上多麼不方便；話又說回來，妳使用潘春美也二十多
　　　　年了，難道這個名字給你造成什麼困擾嗎？

潘春美：我想你是漢人，你絕對不會了解的。自從我們原住民
　　　　的名字被改成漢名後，造成許多近親結婚，也因此產
　　　　生許多後遺症，這個傷害是很深的。經理，我想要問
　　　　你，一個人的名字是不是很重要，如果現在有人隨隨

便便就要改你的名字，你會作何感想？

經　理：我想妳自己要做個決定，如果妳還是堅持要使用妳那
個……什麼……本名，很抱歉，公司無法接受，也就
無法錄用妳了，我想妳自己看著辦好了。

（協調者上台打斷演出，要求演教員將戲重新帶回到衝突
點，並邀請參與者上台取代斯美文向經理挑戰。）

◆論壇

（第一位上台挑戰者甲。）

甲　：你們漢民族現在都在強調本土化，我們原住民也一樣
啊，你應該更能了解我的立場。

經理：可是公司有公司的制度，你用那個奇怪的名字會造成大
家溝通上的麻煩，如果你還想要這份工作，你就要決定
你要用哪一個名字。

甲　：可是這份工作的確是我夢寐以求的。我想我在公司就用
潘春美這個名字，方便大家溝通；但是對外，我的身分
證或者名片上還是用我族裡的本名瑞實・斯美文。

經理：這太好笑了，客戶拿到你的名片是要叫你潘小姐還是斯
美文小姐？我們還要跟他們解釋半天說斯美文才是你的
本名，不是綽號。

甲　：你的意思是我一定不能用我的本名……

經理：沒有說不行，只是工作的時候有不同的考量，這是為了
大家的方便……

（第二位上台挑戰的參與者乙切斷甲的挑戰。）

乙　：我們公司是很大的公司吧?!

經理：那當然。

乙　：那我們一定要維護這個公司的國際形象，所以我們更不
　　　能用英文名字。

經理：可是我們是外商公司，我們跟英國、法國、德國、美
　　　國、南美等好多外國公司都有聯絡，英文名字方便大家
　　　稱呼。

乙　：所以我們更應該使用本名，好讓他們尊重我們。我不懂
　　　為什麼我們要使用英文名字？

經理：你是新來的沒有經驗，你不知道在國際往來上英文名字
　　　的重要性，你還這麼年輕，你根本不懂。

乙　：可是我們需要有自己的尊嚴。

經理：小毛頭，在商言商……

乙　：但是我們不需要去跟美國叩頭……（圖35）

經理：這哪裡是跟美國叩頭？英文、英文是世界語言，你懂不
　　　懂啊?!這個世界已經越來越小了，我們靠著世界語言來
　　　彼此溝通，這跟向美國叩頭一點都扯不上關係……

　　　（節目至此打住。）

◆講評

1.這組的步驟、結構設計完善，可以很清楚地帶領參與者走進
　命題。「論壇」的進行具有劇場性，使討論變得有趣，讓參
　與者能夠很主動地置身其中。你們將參與者與角色間的關係
　帶領得非常好。
　過程中關於角色使用二十多年的漢名，為何一夕之間堅持要
　恢復使用本名的原委應該交代得更清楚些。

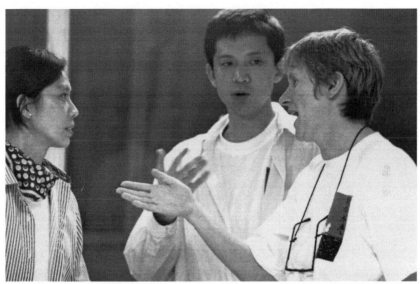

圖35　學員呈現（論壇）──挑戰者：「我們應該使用我們的中文本名，
不需要向美國叩頭！」

2.一般使用「論壇」劇場有兩種方式：

(1)故事一路推展演出，直到困境非常清楚的那個點，戲倏
　　然停止。協調者和參與者討論此時的困境究竟為何？這
　　個困境要如何解決？

(2)將故事一直說到角色即將「放棄」的那個點（指其最大
　　的衝突點），試著讓故事進行得更長一點，我們看到角色
　　經過多方嘗試，最後還是沒有成功地說服經理讓她保留
　　自己的原名，於是我們將這個故事重新說一遍，讓參與
　　者重新思考看看，是否可以在故事進行中的某一個點幫
　　助角色將其身分（名字）保留下來；如果是的話，則參
　　與者可以上台取代原角色，向經理一角挑戰。

第二種方式中，參與者選擇介入的點是非常自由的，但要注意與戲劇表演間的整體性。在這種方式中，觀眾與受迫者是一體的，如果她（指受迫者一角）真的要放棄了，觀眾會焦急地說：「不，不，不要放棄……」。這即是波瓦「論壇劇場」的技巧。

3.參與者甲並未準備好要上台，協調者應該給他更多的時間準備，或者問他：「你要做什麼？」

◆**參考書目**

在研習營最後一天，GYPT提供給學員一份書單，可資有興趣者進一步探索教習劇場及其相關領域的奧妙：

Barker, Clive (1977) *Theatre Games,* London: Methuen Paperback.

Belgrade Coventry TIE Co. (1976) *Rare Earth,* London: Methuen Young Drama Paperback.

Boal, Augusto (1979) *Theatre of the Oppressed*, London: Pluto Press.

—— (1992) *Games for Actors & Non-Actors,* London: Routledge.

Bolton, Gavin, *Towards a Theory of Drama in Education,* Longman.

Chapman, Roger (1978) *Snap Out of It,* London: Methuen Young Drama Paperback.

Craig, S. (ed.) (1980) *Dreams and Deconstructions,* London: Amber Lane Press.

Crucible TIE Co. (1988) *Home Movies,* Sheffield: Academic Press.

Hasemann, B. & O'Toole, J. (1988) *Dramawise,* England: Heinemann.

Heathcote, Dorothy (1984) *Drama for Learning,* Heinemann USA.

Jackson, T. (ed.) (1993) *Learning Through Theatre: New Perspectives*

附錄一 「綠潮——互動劇場研習營」檔案庫 177
上篇：課程表及內容檔案

on *Theatre-in-Education*, London: Routledge.

Johnson, Keith (1987) *Impro.*, London: Methuen Paperback.

Neelands, J. (1984) *Making Sense of Drama*, England: Heinemann Ed. Books.

——(1990) *Structuring Drama Work*, Cambridge University Press.

——(1992) *Learning Through Imagined Experience*, London: Hodder & Stoughton.

Oddey, Alison (1996) *Devising Theatre*, London: Routledge.

O'Neill, C. & Lambert, A. (1982) *Drama Structures*, London: Hutchinson.

O'Neill, C., Lambert, A., Linnell, R. & Warr-Wood, J., *Drama Guidelines*, Heinemann.

O'Toole, J. (1976) *Theatre-in-Education*, London: Hodder & Stoughton.

Readman, Geoff & Lamont, Gordon (1994) *DRAMA, A Handbook for Primary Teachers*, BBC Educational Publishers.

Redington, Christine (1983) *Can Theatre Teach?*, Oxford: Pergamon Press.

——(1987) *Six T.I.E. Programmes*, London: Methuen Paperback.

Schweitzer, Pam (1980) *Theatre in Education: Five Infant Programmes*, London: Eyre Methuen.

——(1980) *Theatre in Education: Five Junior Programmes*, London: Eyre Methuen.

——(1980) *Theatre in Education: Four Secondary Programmes*, London: Eyre Methuen.

Standing Conference of Young Peoples Theatre, *SCYPT Journal,* Nos
6, 12, &15.

附錄一
「綠潮——互動劇場研習營」檔案庫
下篇：參與者心得

劇場／教育與教育劇場

文／黃美序
（戲劇教授、評論者）

　　自「劇場」（theatre）這「東西」在東西方誕生以後，除了給我們娛樂外，即同時具有教育的功能。古希臘悲劇中的道德教訓因素和為人之道，不是教育是什麼？喜劇似乎只是為了逗笑，但是仍有教育，不過用的方法和悲劇不同而已：試想取笑愚蠢不也是教人之道嗎？莎士比亞的戲劇中也有甚多教育的因素。舉個似乎很少人注意的例子：在《羅蜜歐與茱麗葉》中，當羅蜜歐得知茱麗葉死亡時便去買毒藥準備自殺，在他付錢給藥店老闆的剎那，就在他對毒藥說「來吧，我的靈藥，你不是毒藥，跟我一起／到茱麗葉的墳墓去吧，因為在那裡我必須用到你」的前一剎那，竟然會對老闆說：「這是給你的金子……對人的靈魂來說它比毒藥更兇／在這個討厭的世界上它比你這些／不准販賣的便宜貨會做更多的殺害。」就戲劇情況與羅蜜歐的個性、背景而言，他沒有任何理由在此時此地說這些話。這只是莎士比亞「把握時機」的「借題發揮」，給觀眾一點教育。

　　我們的傳統戲劇中也不乏類似的例子……雖然我個人並不贊同傳統國劇都有「教忠教孝」的「載道」精神，也不贊同國劇中所有的那些「教忠教孝」就是教育。

　　既然戲劇或劇場中都有教育的因素，什麼是「教育劇場」

（TIE—theatre-in-education）？什麼又是DIE—drama-in-education
呢？（這次台南人劇團請英國GYPT來台的研習譯theatre-in-
education為「教習劇場」亦見巧思，不過，「教育劇場」的譯法
似已為國內大眾接受，並且也非誤譯，有沒有另加新譯的必要，
值得相關人士思考。到底以何者為宜，最好能早加確定，方便大
眾讀者。）簡單地說，他們的目的都在教育（education），企圖結
合劇場的技巧、現代心理學和教育原理與實踐方法，來創造出一
種「媒介」，給參與的觀眾一種感情和理性上的直接衝擊，幫助或
引發他們對某特定問題產生思考與行動。中華戲劇學會曾在一九
九二年二月十二日至三十日請美國紐約大學的Swortzell夫婦來台作
過一次研習營（關於該次的研習經過，有興趣者可參閱拙作〈教
育劇場：理論與實踐〉《表演藝術》1993年3月）。很高興台南人劇
團能繼續來推廣這種劇場與教育結合的概念與方法，希望它很快
地能在國內生根、發枝、開花、結果，相信它對我們的劇場與教
育都會有所助益。

　　劇場與教育原是一體，在戲劇史上，有數度劇場似有專以娛
樂為目的的走向。在西方現代劇場中，布萊希特（Brecht）似是特
別強調恢復戲劇功能的一位（不過，他在〈論實驗劇場〉一文中
仍將娛樂列為戲的第一要素）。當然，他的「史詩劇場」雖然也旨
在引導觀眾去思考、行動，並不是我們現在所謂的教育劇場。我
之最後提出這位大師，是因為當我在作以上關於劇場／教育的思
考時，想到一個警示，就是：在以劇場做為教育的媒介或工具
時，千萬不能忘記劇場的原始因素之一——娛樂。

　　「寓教於樂」雖是一句老生常談，但是對於從事教育與戲劇的
工作者，它是永遠新鮮的至理名言。

淺談觀衆參與

文／于善祿

（國立藝術學院戲劇系專任講師、戲劇評論者）

　　在一場演出當中，觀衆的參與（participation of audience）似乎一直被某些執著的劇場藝術創作者所標榜，似乎有了觀衆的參與，打破了「第四面牆」，台上與台下同樂共演，共同經歷一段戲劇性的時刻，整個演出會變得更與衆不同，更能夠得到觀衆的認同。

　　然而，這前述只是做為一種假設值，或者說是一種期望值；因為事實上，觀衆參與一旦被列為編導創作的某一種技法之後，經常會被濫用／誤用，甚至於成了某一場演出對外行銷宣傳時的一項噱頭；但是，實際上卻不見得能夠達到效果，因為觀衆的意志是各自為政的，創作者怎可能去預算觀衆參與和反應的大小、深淺程度，或許只能規劃出一個觀衆情緒反應可能歸諸的大方向。

　　一般說來，在演出與觀衆參與之間，概略可分為以下幾種樣態：

一、台上／台下，或者演出／觀看

　　這就是一般所熟悉的鏡框舞台式演出，在表演和觀眾之間其實是有一道無形的牆的。這種劇場關係，其實也正是許多現、當代的劇場藝術工作者極欲弭除的。

二、假性的觀眾參與

　　像表演區融入觀眾區，但表演仍是表演，觀看仍是觀看，就像油分子浮在水面上一樣，雖有相接鄰的點或線，或面或體，但二者仍然無法融合在一起。另外像觀眾被強迫參與（投票、被點名回答某項問題……），這些都並非觀眾的真正意志（事實上也沒有真正統一的意志），而是劇場藝術工作者在正式演出前，預先模擬演出實況所設想或安排的橋段罷了；基本上，主控權仍然在表演者身上，甚至於整個劇本的結構性，會將欲做出軌反撲動作的觀眾反應給壓制下來，最後仍然依循既定劇情方向。所以，假性的觀眾參與基本上就是前文所提及的「噱頭」，甚至只是一些外行人不了解的「花招」、「技倆」罷了。

三、引導式的觀眾參與

在台灣，就筆者所知的劇場經驗，應屬一九九八年四月底，由文建會主辦、台南人劇團承辦的「綠潮——英國GYPT互動劇場研習營」，所引介的模式，最為典型（細節在本書篇章均有詳細介紹，此處不再贅述），因為透過這種模式的觀眾參與，觀眾不再處於被動，演教員（actor-teacher）也不再絕對主動，而是達到一種互動（interactive）的交融，幾乎所有戲劇動作（action, or plot）的推展，都需要觀眾和演教員的合作與努力。

透過引導式的觀眾參與，其最合適的成效對象或劇場型態，應該就是教育劇場和社區劇場。像GYPT這樣的組織，在英國扮演的角色其實已經是「寓教於戲」的教育工作者，他們經常和英國當地的學校單位進行建教合作的課程規劃，把欲教育學童的理念和主題安排在學期課程進度當中，一方面學校的老師要在學期當中經常引導學生進行與主題相關的資料蒐集、分組討論，以及觀念導正；一方面由GYPT的成員到校帶領學生，透過精心籌畫過的劇場參與（這當中當然運用到很多技巧，均在本書有詳盡的介紹），讓學生在整個參與的過程中，不斷地學習與成長。

對於社區劇場的運用，其實也是相同道理，參與的成員變成了某一社區的居民。這套GYPT所帶來的技巧，目前在台灣已被台南的「烏鶖社區教育劇場劇團」選擇性地運用當中，經過幾個案例證明，成效還不錯。

再回過頭講觀眾參與，做為一種戲劇演出的手段，若使用得

　　當，的確可以帶給觀眾莫大的樂趣；但若運用失當，則會導致現場失控，氣氛尷尬，貽笑大方。筆者曾聽友人提及：有個來台演出的團體，刻意安排了觀眾參與的橋段，演員很努力地邀請觀眾加入他們的行列，但是效果不彰，反應不熱烈，因為觀眾在來觀賞之前，原本就抱持著「我就是來看戲」的心態，根本很少有人會是打定主意就是來參與演出的。甚至有部分戲劇團體在廣告宣傳的時候，直接言明該演出就安排有觀眾參與的橋段，對某些保守、被動的觀眾而言，他／她便可能選擇不去看這齣戲（至少筆者就曾有這樣的做法）。

　　前述的這個劇團演員在嘗試了一段時間之後，仍然沒有什麼觀眾加入他們的演出；這時，突然有個小孩在他們設定之下的「觀眾參與」中，玩得不亦樂乎，甚至已經超乎他們原先設計的掌控；到最後，他們竟然把這名兒童觀眾請出場外。這不是自相矛盾，又自掌嘴巴嗎？

　　其實追本溯源，「觀眾參與」並不是個新技巧，君不見四川的目蓮戲、雲貴地區的儺戲、台灣的媽祖繞境……幾乎都可以算是廣義的觀眾參與。這種趨近於「儀式的」身體（ritual body）在介入「社會化」之後（socialized body），很多原欲性、激爆的、直真的身體質素逐漸受到遮蔽；透過觀眾參與，或許只能小部分地喚回觀眾的集體潛意識，真正能達到多少預期的效果，實是各有千秋，各展所長了。

參與教習劇場有感——教習劇場與
其他相關戲劇教學法之異同

文／林玫君

（台南師範學院幼教系副教授）

> 戲劇是每個人一生中最先體驗的一種藝術型態。從幼兒期開
> 始，我們就試著去模仿身邊聽到的聲音及周遭所見的事物，
> 而且百玩不厭，樂於其中。總之，我們不時地在進行這種
> 「假裝扮演」的活動。當這種天性被鼓勵時，它就能發展成
> 「戲劇」——一種藝術的形式、社交的活動和學習的方式。

> ——乃莉・麥卡索琳（Nellie McCaslin）

　　誠如麥卡索琳女士所言，「假裝扮演」的遊戲本能存在於每
個人的細胞中。而這種本能最早的見證就是幼兒的戲劇扮演遊戲
（dramatic play 或 pretend play）。透過這種「假扮」（pretend）的過
程，幼兒把自己經驗中所觀察到的人、時、地、事、物，重新組
合，「轉換」（transfer）為遊戲中的角色、情節、道具及想像中的
時間與場景。在這個過程中，每位參與者都必須運用自己的身體
和語言去表達、溝通自己的想法與感覺；同時，他們也需利用一
些社會技巧（如輪流、等待、協商等方法）來維持遊戲的進行。
透過這種戲劇性的「替代經驗」，幼兒能在自我建構的安全堡壘
中，想像、試驗且反省自己與他人的生活經驗。

　　從幼兒遊戲中，可以了解這類的「戲劇扮演」模式，實為人

類利用本能去學習的一項利器。因此許多教育學者或戲劇工作者逐漸將「戲劇藝術」應用於教育的體系中。在美國，早在二○年代就有杜威及派克等人倡導的「進步主義」及「全人教育」等理念；他們認為戲劇活動能鼓勵兒童運用同理心去了解自己與他人的處境，並能從實際操作中學習利用創造性思考能力去解決所面臨的「人際困境」。因此，當時有很多學校著手把戲劇教育推廣至校園中；其中又以伊文斯登小學所邀請的西北大學戲劇系教師溫妮佛・吳兒德（Winifred Word）女士最具代表性。她是第一位把「創造性戲劇」與舞台式兒童劇分開的人；並且有系統地分類、整理出適合兒童身心發展的戲劇活動。此後，七十餘年來，在許多專家積極的提倡下，教室中的「創造性戲劇」（creative drama，簡稱C.D.）已自成一格，且被應用在不同的團體中。

　　在英國，戲劇也被廣泛地運用在教育體系中。一九九八年台南人劇團所引進的「教習劇場」（theatre-in-education）與其姊妹「教育戲劇」（drama-in-education），就是最具代表的典範。由於它們在本質上與美式的「創造性戲劇」有關，而且也都運用了「角色扮演」的戲劇形式。是以筆者在此將依教育目標、進行方式、參與成員及媒介物等項，就此三類戲劇活動加以分析，做為戲劇教育工作者的參考：

一、教育目標

　　一般劇場的演出目標，著重於戲劇工作者本身對自我美感經驗的表現與傳達。而「教習劇場」或「教育戲劇」的工作重點，

則特別強調對某一「中心議題」的深入探討；其目的乃在誘發觀眾參與一些由社會議題所轉化成的劇境，並且從中引導他們對自己與他人的生活立場進行反省與重建。在美國，「創造性戲劇」從二○年代開始就已被運用在教育領域中，當時「戲劇」被當成是一種教育的工具，其目標乃在輔助「全人教育」或延展與「教學內容」有關的主題（如透過戲劇來學習歷史、語文等課程）。到了八○年代，一群學院派的資深戲劇學者認為「戲劇」本身就是一項重要的學習主題，「創造性戲劇」的教育目標應該回歸本源，以引導參與者從戲劇創作的過程中去了解、建構、學習並欣賞戲劇藝術（theatre art）。因此，「創造性戲劇」應該如美術或音樂一樣成為國民基礎教育的一部分。為了達成這個目的，有些學者長期進行實證研究，希望能夠證明戲劇對兒童身心發展的影響力；另外，也有一群學者著手於教科書編撰的工作，把幼稚園至國小六年級的課程整理成冊，以利教師進行戲劇教學之用。

二、進行方式

　　綜合論之，戲劇教學的進行方式有兩大類：綜觀主題法（holistic approach）和循序漸進法（linear approach）。英國的「教習劇場」與「教育戲劇」的進行模式，就是典型的綜觀主題法。通常在活動一開始，參與者就被放入一段戲劇的情境中；在演出者以「劇中人」及「教師」雙重身分的引導下，他們隨著情節的發展與情境的轉換，進行角色扮演與問題討論。在此過程中，參與者必須對演出者所設定的議題當下做出反應或決定，其邏輯通

常不一定按時間或事件的順序而發生。演出者利用「論壇劇場」、「坐針氈」等技巧，把片斷的劇情或關鍵時刻接連起來，以加深參與者對主要議題的省思。循序漸進法多爲美國戲劇專家所採用。通常領導者會先以「教師」的身分出現，藉由暖身活動去引發動機或介紹主題（故事）；在經過肢體練習或口語的討論後，大家一起進行戲劇呈現的計畫。由於有部分學者認爲參與者除了「了解戲劇活動的內容」（knowing what）外，還必須「知道怎麼做」（knowing how）；因此，在循序漸進的方法中，他們就特別強調參與者對「戲劇藝術概念」的形成，以及透過實作過程所養成的「執行」或「欣賞」戲劇藝術之能力。

三、領導者與參與者

　　「教習劇場」的工作組織雖不若「正式劇場」分工之細密與複雜，但其從事者基本上都必須具備專業的戲劇知能與經驗，透過這些藝術家精心的設計與安排，觀眾被引入各種戲劇情境中去體驗不同的角色與人生經歷。除了具備藝術家的能力外，演出者還必須同時扮演「教師」的角色，準備隨時「走出劇情」，利用問話的技巧，達到引發觀眾深入思考主題的目的。「教習劇場」中的參與成員即是「觀眾」，與傳統劇場中被動式的觀眾角色不同。在演教員的引導下，觀眾必須主動參與戲劇推展的過程，而劇情的發展也會隨著觀眾與演教員的互動產生不一樣的結果。

　　「教育戲劇」或美式「創造性戲劇」的領導者則比較單純，通常只需一位或二位懂得帶領戲劇活動的專家或教師即可。由於這

類的戲劇活動多應用於教學或教室中，因此領導者不一定要像教習劇場的從事者那般擁有專業的戲劇製作能力，只要具備基本的戲劇概念、組織技巧及教學經驗，就可以進行這類的活動。尤其近年來，坊間有不少相關的參考書籍與教師手冊，只要有心就可以參考書中的內容，循序漸進而成為一位專業的帶領者。至於參與者方面，由於教室戲劇與創造性戲劇多半以教室為活動場所，因此「學生」就是主要的參與者。他們除了是「扮演者」（player）外，還需兼任「製作人」（play-maker）。然而在「教習劇場」中，觀眾通常只是「扮演者」，無須參與設計的過程。所以兩者在參與的程度上還是有所差別的。

四、媒介物

因為「教習劇場」的媒介物就是「劇場」，因此所有的劇場元素（如：演員、道具、燈光等等）都可予以充分利用，以營造出良好的戲劇氛圍，進而達成引發觀眾積極參與的催化效果；此外，其在場地與技術面的考量上，亦可因地制宜，彈性極大。至於以教室為主要活動空間的「教育戲劇」或「創造性戲劇」的媒介物，則是一些基本的戲劇技能，如：劇本編寫、面具製作或肢體即興等等；由於可用的資源與設備有限，所以帶領者的引導技巧和參與者的想像能力就愈顯重要。

「教習劇場」、「教育戲劇」及「創造性戲劇」被應用在教育的範疇很廣，在歐美也已盛行多年，而在台灣則是起步的階段。

到底哪種方法適用於台灣的戲劇環境與教育系統，是一個值得大家深思的問題。欣見台南人劇團為國內戲劇及教育工作者介紹GYPT這個以教習互動為主的英式劇場，它讓我們有機會一窺英國戲劇專家的帶領技巧與教育意圖，也為國內有心從事戲劇教育的工作者提供一項新的選擇，它更為我們在走向多元的戲劇藝術的工作上，注入一股「鮮綠」的生命「潮流」。

GYPT互動劇場研習心得

文／黃翠華
（九歌兒童劇團活動部主任）

我在九歌兒童劇團服務近十三年。在劇團的工作除了要在舞台上帶給孩子們歡樂外；另一任務，就是帶領兒童「教育戲劇」（DIE），及發展「說故事劇場」（story telling）。在這段演出、發展、帶領的過程中，常問自己這樣的問題：什麼樣的表演形式適合給小朋友觀賞？什麼樣的活動可以幫助孩子快樂的學習？什麼樣的互動方式是孩子所需要的？孩子到底需要什麼樣的學習方式？……基於這些考量，凡對小朋友有幫助的互動模式活動，我都樂意去發現、去嘗試、去學習。一九九八年四月台南人劇團寄來一份GYPT來台研習的訊息，很高興能參加台北的講座及台南四天的研習。我在台南研習的身分是觀察員，也因為是觀察員，得以進出活動裡外，讓我看得更多、學習更多、思考更多，也發現更多與孩子互動的方式。

在研習的過程中，每一項活動、練習都讓我留下了深刻的印象。如「老師入戲」的學習：「老師在入戲之前，必須思考主題是什麼？你要傳達哪些理念？你想與觀眾探討什麼？可以用什麼開放性的問題來引述你要表達的教育目標；然後，你必須知道如何將角色介紹給參與者？你要參與者扮演什麼角色？如何開始？要提出哪些問題？你希望參與者下一步做什麼？要如何結束？…

…」每一個步驟都是學習，每一個決定都是智慧，**引導者的每一個指令都會影響觀眾的判斷與決定，而重要的是你要觀眾看什麼？說什麼？做什麼？而這些所說所作所爲對觀眾的幫助又是什麼?!**

　　另外，在研習中示範演出的兩個範例，亦讓我印象深刻：一是《天際循環》；一是《承諾滿袋》。在《天際循環》示範演出中我深受震撼。GYPT演教人員技巧性地將觀眾帶領至一個兩難的狀況，讓學員思索：如果我是劇中人吉蒂，我該怎麼辦？我要工作？還是要親情？要工作，就必須背信，出賣親友；要顧及親友，我就會失去大好的工作機會。我是一個寡婦，又要撫養兩個小孩，我非常需要一份穩定的工作來維持家計，尤其是在這種物質缺乏、兵荒馬亂的時局，我到底該怎麼辦？

　　在這個示範演出的活動中，我看到眞誠且認眞的思考，看到理性與感性的交戰。學員們上台扮演劇中人吉蒂的角色，有的學員儘量提供兩全其美的辦法，如何不出賣親友又可保有工作；有的學員坐在台下，面色凝重思考。這時我發現，不管是台上或台下全處在兩難的狀況，學員們無不身歷其境地在爲劇中人提出解決的辦法。**我驚訝的是，這個練習帶給觀眾的能量竟有這麼大，做「決定」不是那麼容易，尤其是處於兩難的情況，但唯有做出決定才能跨出去。**經由看戲，我們亦參與了角色的困境；而參與的過程，還可提出自己的想法、看法，甚至提出做法幫助劇中人解決問題，藉著幫助別人解決問題也等於是幫助自己找到出口。

　　在第三、四天的研習中，對於自己非正式學員無法親歷試教的行列原感到很遺憾，但後來反而覺得慶幸，因爲從旁觀看，可以看得更多、學習更多。我可以在一旁觀看學員所設計的題材及

教案試教；更可貴的是，我可以觀察GYPT老師如何有技巧地引導學員進入互動論壇的領域；尤其是從Vivien Harris老師身上學習到：如何創造一個「開始」的氣氛？如何提出具體的問題來幫助演教員了解自己所設計的問題？如何判斷觀眾的問題，哪些問題是問題，哪些問題不是問題……。而這所有的問題都是為了幫助學員了解在設計活動時可能遇到的各種狀況，**如何看問題？如何抓問題？如何引導解決問題？都是我最寶貴的收穫。**

經過台南四天的飽餐，回到自己的工作崗位上，如何把吸收到的營養回饋給小朋友呢？好多的想法在我腦中流動，於是想著「我可以製作一齣適合給兒童看的『教習劇場』節目」。

一九九八年五月與好友鄭黛瓊（德育護專講師）分享參加研習心得，並談及教習劇場培訓課程的想法，一談即合。因為黛瓊在紐約大學學的就是教習劇場，她也極樂意為台灣的兒童教習劇場催生；於是邀請鄭黛瓊擔任九歌TIE顧問，共同策劃主持TIE創作人才培訓計畫，並請她擔任《阿亮的魔術方塊》一劇的導演，這也是九歌第一齣以教習劇場形式所呈現的戲。

這只是個開始而已，還有更多的事等著我們去發現與學習。感謝台南人劇團讓我有分享的機會，讓我們一起為找尋一個更理想的溝通、互動方式而努力，為小朋友、為大朋友、為所有我們關心的人。

一波又一波的綠潮

文／陳姿仰

（南風劇團團長）

　　一九九八年五月，很高興參加台南人劇團邀請英國著名的教習劇場團體GYPT在台南所舉行的四天工作坊；很幸運地，同年九月便有機會將GYPT教學課程轉化運用在一批媽媽身上。

　　南風這幾年，除了每年固定推出年度大戲外，更努力規劃一些培訓課程，以培育高雄創作人才，對象則不拘男女老少。其中，我們與女性團體的合作則分別有「揚帆主婦社」及「高雄婦女新知協會」兩個團體。因緣際會，在「揚帆主婦社」的邀請下，南風遂有機會將GYPT工作坊所學很快地實際運用。

　　「揚帆主婦社」是高雄目前人數最龐大的女性團體，會員有一、二百人，組成分子均為家庭主婦，年齡介於三十歲到五十歲之間。她們以讀書會的形式來聯絡彼此的感情，是一個較中性、平和的團體；近來也漸漸轉型參與關心社會公共事務。這群婦女均是社交、溝通能力很強的女性；她們參與劇場活動，也僅是期待以戲劇來強化她們帶領活動的能力。

　　一九九八年九月南風為「揚帆主婦社」設計的工作坊課程共有十五個小時，課程多是因襲GYPT的教習劇場技巧，只是內容上以突破女性框框，使其能夠大膽呈現自我為目的。課程由我設計、主導，南風演員陳明淑、楊瑾雯負責暖身及示範。為了吸引

這群婦女能夠踴躍參加，課程名稱全以廣告詞代之，於後再附上教習劇場的專有名詞。如第三天課程的標題為「最佳女主角換人做做看」，課程內容則有：上鏡頭（角色塑造）、我有把握（示範）、做個讓人無法掌握的女人（坐針氈）；第五天的呈現則以「相信我，妳可以做得到Trust me, you can make it」做為標題。五天的訓練，揚帆的媽媽都玩瘋了。其中威力最大的莫過於「論壇」一課，我們以想要外出工作的主婦卻受到失意不得志老公的阻擾為主題，並透過老公的無理取鬧，來顯現家庭主婦自我束縛的無奈；最後以「妻」抱著包袱準備離家出走，不巧在門口遇著「丈夫」做為全劇的高潮點，並邀請學員上台扮演「妻」，以論壇方式解決其困境。因為議題貼近這群媽媽的心坎，學員於扮演「妻」的過程中，均不自覺地顯露其個人性格及觀點。由於揚帆的媽媽一向秉持傳統婦女美德，縱使心中有許多不滿，也不敢輕易放棄社會既定的價值觀；面對衝突總顯得裹足不前，尤其是婚姻的枷鎖。因此整個活動期間，我必須不斷顛覆她們的既定想法，挑戰她們最不敢面對的恐懼，並協助她們發展另類思考模式。「論壇」結束，學員雖然沒有一百八十度的顛覆，但透過親身扮演及旁觀，她們已能透視自己的問題。聽說當晚回去，還有人在家痛哭。

「揚帆」的課程由於貼近這批媽媽的需求，她們均感受用，亦將課程中的暖身及教習劇場技巧運用在其讀書會上，並預排了半年後的教習劇場研習課程。

「綠潮」的威力應不在於它是否呈現戲劇藝術性的價值，而在於它能以最快速、最接近同理心的角度直搗人心，讓教育或理念不需要經過口號呼喊即可直接打入人心！

教習劇場之我見

文／陳淑芬
（英國曼徹斯特大學戲劇博士，中正大學外文系助理教授）

一、緣起

筆者很榮幸在一九九八年英國GYPT劇團來台做研習營時擔任口譯的工作，有幸地也在工作同時觀察了整個研習營的訓練課程。雖說在英國讀書時知道TIE劇場是英國戲劇教育最基礎、最根本、也最普及化的一環，但因其非自己的研究範疇，因而始終沒有機會深究之。此次工作坊還是筆者正式接觸，並實地了解教習劇場的開始。

研習營從warm-up、still-image、sculpture這幾種常見的劇場訓練技巧開始，這些技巧都是表演方法中相當基礎的入門，對於戲劇系的學生或者是從事表演的演員而言，應該都不陌生；即使是研習營第一天的《白蛇傳》連環圖畫的靜態呈現[1]，都仍是劇場訓練的基礎。第一天課程結束，筆者不禁納悶「教習劇場」有何值

[1] 將學員分成八組，每組五人，依編排順序，每組以三個畫面演出《白蛇傳》的部分故事，最後呈現時按組別順序，故事先後共二十四個靜止並連續的畫面，串連起整個故事。

得學習之處。課程進行到第二天的「坐針氈」（hot-seating）和「論壇劇場」（forum theatre）的介紹，才讓我體會出「教習劇場」與一般劇場的相異處，其特色即在於教育而非只是戲劇表演，而這也正是「教習劇場」的宗旨所在。

二、「教習劇場」的目的

「hot-seating」設計，是由劇中的一個角色，坐在觀眾面前接受拷問，角色與觀眾一來一往地質問、回答，在互相辯證的過程中，終逼得角色必須面對自己真正的問題根源所在，並往內心諸多層面探討，此亦有助觀眾去深思且參與此角色的困境。而觀眾在協助角色解決困境的同時，也為自己在面對類似處境時提供了多方位的思考角度。更深層次的「論壇劇場」則是呈現一個更複雜的兩難困境。此兩難困境的拉力必須均等，才能凸顯戲劇張力及困境無法解決的難處。學員習得「演教員」的各種技巧，並將自己身邊常見的生活素材運用在「角色困境」的呈現上，為「教習劇場」的本土化預作了許多絕佳的範例。

三、「教習劇場」在台灣

要談到「教習劇場」在台灣發展的可能性，我們不能不重新思考它的定義和目標。「教習劇場」主要是以中小學及社區觀眾為對象，它是一個有特定教育目的的劇場，因此它處理的題材與

家庭和社會息息相關。此次研習營幾天下來，參與的學員都覺得獲益匪淺，整個活動也相當受到肯定，是極為成功的一次國際交流。然而，研習結束之後呢？

「教習劇場」將對象設定於中小學生，是有其意義的。因為這個階段的青少年正要逐漸步入成年期，其心智性格正處於培養期，也是一生最叛逆的青春期；此成長期對人一生的發展，實有不可忽視的重要性，因此英國的「教習劇場」深入各個中小學，參與並協助學校的課程教學。主要著眼點在於鼓勵學生的主動思考，並培養其面對及處理周遭問題的能力。因此像「教習劇場」這樣的工作團體，對台灣聯考制度下的青年學子們，是非常迫切需要的。過去我們一直以「填鴨式」教學來譬喻台灣的教育方法，從小學、中學、大學，整個教育體系鮮少留給學生思考的空間與辯論的訓練。因此成績優秀的學生，未必有能力處理及面對人生各個課題。這幾年EQ理論的盛行，更是彰顯培養青少年獨立思考、處理問題的能力是刻不容緩的當務之急。依筆者淺見，「教習劇場」的理論實是台灣現行教育的一帖良方。這樣的戲劇教育，可納入如「生活與倫理」、「班會」、或「課外活動時間」；而像週三下午的完整時間是很理想的「教習劇場」活動時間，「演教員」可設計我們急切關懷的問題單元，如受虐兒、檳榔西施、蹺家兒童等常見的校園問題。從中、小學生身邊的生活取材、設計、激發青少年參與的興趣，引導彼此爭辯，再不斷地思考檢討問題癥結，研究出最合適的解決問題之道。

教習劇場在台灣

文／許玉玫

（英國Exeter大學戲劇博士，暨南大學外文系助理教授）

英國格林威治青少年劇團（GYPT）應台南人劇團之邀請，於一九九八年四月二十六日至五月三日舉辦兩場講習會及四天的互動劇場研習營，筆者十分榮幸與其他三位口譯人員一同參與整個活動過程，從旁略窺「教習劇場」的理念與技巧所帶給台灣劇場界及教育界的衝擊。雖說一般人常把教習劇場與學校的教育聯想在一起，然而教習劇場的理念乃是挑戰人們原有的思維模式，進而引導參與者，使之深入思考與切身有關的議題，筆者認為在台灣僵硬刻板的教育體制下，大多數人缺乏對身邊事物保持關心或質疑的能力，倘若教習劇場互動的模式能被廣泛運用，實不失為教育大眾培養獨立思考及存疑能力的好機會。

在英國，GYPT所舉辦教習劇場的對象通常是某一特定年齡的兒童或青少年，藉由劇場演劇方式傳達不同故事與主題，並邀請觀眾扮演劇中角色，深入思考某些特定的議題；或者由演教員扮演一陷入困境的角色，邀請觀眾針對角色所面臨的困境給予意見及協助。觀眾名為協助者，然而在協助的過程中，逐漸不知不覺對角色的困境作了很深入且多面性的思考。這樣的模式其實很適合運用於社區劇場。目前台灣社會亂象有越演越烈的趨勢：情殺、亂倫、吸毒、暴力……不勝枚舉，大眾雖感憂心，但眾說紛

絋對實際改善並無助益。誠然，各人因立場的不同而對事物的看法與解決之道有所偏執，然而教習劇場的目的並不在提供一個正確的答案，而是提供不同的思考方向，讓參與者深入思考並做出自認爲合理的決定。

　　這次的互動研習營，雖然傳授學員教習劇場所常用的基本技巧，然而四天的訓練畢竟是不夠的，演教員必須兼具劇場及教育心理的訓練，一個教習劇團更需要長期且有規模的養成。我們樂見教習劇場的互動模式於台灣發芽，更期許台灣有一批人能專注於教習劇場的推廣。

　　據筆者了解，此次活動的前置作業共費時一年之久，而整個活動期間，**GYPT**的導演及工作人員，更與主辦單位和口譯人員不斷進行溝通及彩排，他們的專業精神著實令人敬佩，而他們嚴謹的工作態度也爲台灣劇場界帶來一個良好的模範。至於台南人劇團以有限的人力及經費，以一個業餘團體[1]的身分將國際性的活動辦得面面俱到，雖不能凡事盡善人意，但瑕不掩瑜。由此次活動的成果可見台南人劇團的用心及努力。筆者期待在藝術總監許瑞芳的帶領下，台南人劇團能繼續推動教習劇場在台灣的發展。

　　教習劇場的推動將是一條漫長的路。台南人劇團爲一社區劇團，以推出固定的戲劇演出爲主，限於經費及人力資源，若想兼顧社區演出及教習劇場兩大方向，恐有顧此失彼之憂，非得尋求政府及民間企業的贊助不可。期望此次台南人與GYPT合作的成果，能獲得政府、劇場界及教育界的肯定，使台南人劇團能朝專

[1] 台南人劇團礙於經費只能聘請兩、三位專職人員，因此筆者就劇團的編制將其定義爲業餘團體。

業劇團的編制努力，於不久的將來能提供更豐富的藝文活動，並以教習劇場互動的模式來回饋台灣社會，進而加強與國際間的交流，於提供台灣經驗的同時，藉助其他國家的文化資產更加豐富自己。

附錄二
《大厝落定》演出劇本

編劇／許瑞芳
（部分段落由演員即興完成）

一、導引／暖身活動

1.台南人劇團團員介紹。

2.「台南人劇團」乃由已沿用十年的「華燈劇團」舊名更改而來，以此為話題詢問同學有關「名字」的問題：

　(1)在場是否有同學（或者你認識的人）改過名字？為什麼要改名字？

　(2)新名字給你什麼感覺？要經過多久的時間你才能夠逐漸習慣（你的／他人的）新名字？

　(3)你覺得名字跟你的關係是什麼？

3.活動方式簡介。

4.靜像劇面：

　(1)單人劇面：游泳、活力充沛、精神不濟、快樂的、悲傷的……

　(2)雙人劇面：朋友／仇敵，關心的／冷漠的，情人／怨偶

　　演教員請同學想想做這些活動時，你的情緒告訴你什麼？並請同學記住這些感覺，好用來體會劇中人物的心情變化。

二、演出

　　敘述者：（拿出一本大學畢業紀念冊，翻閱著）這是一本畢業紀念

冊，從國小、國中、高中到大學畢業，我一共有四本畢業紀念冊。（指著畢業紀念冊）好久沒有拿出這本厚冊子出來看了，（看紀念冊）在我們那個LKK的年代，很流行在畢業紀念冊上寫一些至理名言，（指著紀念冊）像這位寫著「好花堪折直須折，莫待無花空折枝」；還有這裡「千山我獨行不必相送」……；看到這些照片就會讓我想起許多老朋友，有些已經很久沒有聯絡了，不知道他們現在都在做什麼？（放下紀念冊）每個人在求學的過程中，或多或少會結交一些好朋友，彼此興趣相投、相知也深，很自然地就會成為死黨。但是天下沒有不散的筵席，到了終點站總要下車，互道珍重，各奔前程。不久，你們也將畢業，離開校園，步入社會；或者繼續深造。無論未來的路是什麼，在畢業前夕，總想跟好朋友說些什麼。（問學生）是你，你會想跟同學說什麼？你希望未來與你的好朋友之間怎樣保持聯繫？雖然大家表達的方式不同，但祝福思念的心意都是一樣的。每個人都希望友情可以細水長流，也許到了年老的時候，還可以攜家帶眷地去參加同學會；但是，人生的境遇很難預料，有可能畢業以後大家就漸行漸遠，也許就不再聯絡了。

下面我們的演出，要講的就是一群好朋友的故事，（演員一一出場）他們四人，台生、月蘭、美美，還有建忠，是大學同社團的好朋友。在畢業前夕他們相邀一起去旅行，時間是一九七九年，也就是民國六十八

年……

（敘述者進入角色，扮演美美一角。）

第一場：畢業旅行

（台生、月蘭、美美背著旅行背包走上舞台，三人像走了一長段路，美美走在後邊；台生、月蘭找了歇腳的地方坐下休息。）

月　蘭：（招呼美美）美美妳快一點。

台　生：休息一下吧。

月　蘭：這裡風景不錯。

月　蘭：建忠怎麼去那麼久？

美　美：他這個人就是這樣，一天沒看報就會死。

台　生：我就不信他買得到報紙。

美　美：他說他有看到一家小店，碰運氣囉，我們先走不要等他。

月　蘭：就等一下嘛。

台　生：（自背包取出水壺）月蘭，要不要喝水？

美　美：好體貼喔。

台　生：美美，妳要不要也喝一杯？

美　美：沒誠意。

台　生：那我自己喝了。

月　蘭：你們看，那是不是圓山？

台　生：我拿望遠鏡。

美　美：從這邊看過去好小喔。

（台生拿望遠鏡朝月蘭指的方向看。）

台　生：我們畢業那天晚上到圓山喝咖啡。

月蘭／美美：好啊。

美　美：我一畢業就要到我舅舅的公司上班。

月　蘭：這麼快。

美　美：正好有個缺，我想學點國貿的東西，這是一個機會。

月　蘭：妳是我們這群第一個上班族。

台　生：圓山咖啡就給妳請了。

美　美：沒問題，領第一份薪水就請大家喝咖啡。

月　蘭：我們如果能夠永遠這樣那該多好，以後還不知道能不
　　　　能常常見面。

（建忠拿著報紙走上來。）

美　美：報紙買到了？

台　生：要看清楚，說不定是昨天的喔？

建　忠：看一下報紙，出代誌〔代誌：事情〕了。

美　美：還要等你？走啦，走啦。

建　忠：等等啦，你們看美麗島雜誌社出事了。

美　美：什麼雜誌社？

建　忠：美麗島啦，沒聽過對不對？

（美美、月蘭、台生圍著建忠看報紙。）

月　蘭：好可怕，打成這樣。

台　生：這些暴民真可惡，把警察打成這樣。

建　忠：報紙都是國民黨在寫，白的都可以說成黑的。

美　美：好啦，你寫最正派。

台　生：有圖為證，還有什麼好說的。

建　忠：我不相信這些人會做這些事，他們是很有理想的一批
　　　　人，這只不過是為了國際人權節所發動的遊行，警察
　　　　幹嘛穿鎮暴衣，還拿棍子？他們又不是暴民，這一定
　　　　是陰謀啦。

台　生：影響國家安全總是不對。

建　忠：我應該到高雄去支援才對。

美　美：你幹嘛，這麼激動？

台　生：建忠，你不要開玩笑。

建　忠：算了，算了。（無奈地闔上報紙）

月　蘭：美美找到工作了。她領薪水要請我們去圓山喝咖啡。

美　美：（台語）唉喲，到時伊已經去做兵了。

建　忠：（台語，對美美）我逃兵都要逃返來予你請。

美　美：（台語）這飫鬼〔飫鬼：餓鬼〕，你是愛阮去「探監」你
　　　　才甘願？

月　蘭：（笑。）

台　生：你們在說什麼啊？

月　蘭：建忠說他就是當兵，也要逃回來喝咖啡。

台　生：你收到兵單了？

建　忠：當然還沒有，真衰，研究所差兩分。

台　生：還是妳們女生好，都不用當兵。

月　蘭：當兵要當多久？

建　忠：兩年。

台　生：我要服四年制預官。

建　忠：拜託好不好，兩年就很多了，還要當四年。

台　生：我爸爸覺得這樣比較好，他比較容易幫我調到涼一點

的單位去，當官嘛，比較不會被操，說不定還會管到
建忠喔。

建　忠：赫衰，予你管。哥哥爸爸眞偉大，有長輩當靠山眞
好，像我都要靠自己。

美　美：（問月蘭）月蘭，那妳呢？

月　蘭：還沒有決定，可能會先回南部。

美　美：回山上去？

月　蘭：回去看看能不能找到教書的工作。

建　忠：月蘭，我聽說你們山上要嫁人都要背轎子喔？

月　蘭：是啊，還要躲起來給新郎找。

美　美：這麼刺激。

月　蘭：不過都會「作弊」啦。

建　忠：月蘭，按呢拜託一咧，回去要少吃一點，要不有人會
被妳壓扁。

美　美：（對台生）你就每天伏地挺身做一百下，慢跑五千公
尺，當兵四年正好拿來儲備體力娶老婆。

建　忠：你應該去野戰部隊，這樣訓練最有效。（拉台生）
來，來，先來背背看。

（美美拉月蘭。）

月　蘭：不要啦。

美　美：加油，加油。

月　蘭：（掙脫美美）你們也扯太遠了吧。建忠，你也要加油
（指著美美）。

建　忠：算命的說，我們兩個八字不合，相剋啦。月蘭，你不
是還有個妹妹嗎？介紹一下嘛。

月　蘭：你要入贅？

建　忠：台生入贅就好了，不用輪到我。

台　生：那我爸會把我打死。

美　美：你們這樣也太不識抬舉了，月蘭可是頭目的女兒，公
　　　　主耶。月蘭，你們的婚禮一定很有意思，是不是頭上
　　　　會戴著百合花，還會跳舞，對不對？我們一定會去參
　　　　加妳的婚禮。月蘭，妳教我們跳山地舞好不好？

月　蘭：不要啦，你們不會有興趣的。

美　美：不會啦，我們駙馬爺還要實習，快快！

月　蘭：就教你們最簡單的。（月蘭教大家跳舞）來，手拉手，
　　　　手要像我這樣打開。（「拜訪春天」音樂漸入）「那年我
　　　　們來到小小的山邊，有雨細細濃濃的山邊，妳吹散髮
　　　　成春天，我們就走進細雨濃濃的春天。妳說我像詩意
　　　　的雨點，輕輕飄向妳的紅顏，啊，我醉了好幾遍，我
　　　　醉了好幾遍……」

　　　　（四人跳著舞漸漸下場。）

敘述者：這首「拜訪春天」是我大學時代非常流行的民歌，那
　　　　時候的大學生喜歡唱自己的歌，當時還有很多很動聽
　　　　的歌，像是：「月琴」、「再別康橋」、「恰似你的溫
　　　　柔」等等，其中有一首特別令我難忘的，歌名叫「渡
　　　　口」，改編自席慕蓉的詩。（停頓）那是我在宿舍的最
　　　　後一夜，我和室友躺在床上睡不著覺，就一起唱這首
　　　　歌，（唱「渡口」）「讓我與你握別，再輕輕抽出我的手
　　　　……」，縱有萬般不捨，終須一別。也許你會想著，
　　　　以後我每年都要回來學校走走，再去大夥以前常去的

冰店、餐廳好好的回味一下，也許再去學校的草坪坐坐，唱唱歌、聊聊天……，總之，有太多太多的事想要說了。劇中主角月蘭即將回到老家，告別這間住了四年的宿舍，這一天台生來幫忙她收拾行李，我們來看看，接下來還會發生什麼事？

第二場：離開宿舍的那一天

（台生幫月蘭整理行李。）

台　生：這些書妳不要了？

月　蘭：我不想都帶回去，看看有沒有你要的？

台　生：書很重，可以用寄的。

月　蘭：這樣很麻煩。

台　生：不會啦，我幫妳。（抽取一本書）這本《異鄉人》給我。

月　蘭：要就拿去。

台　生：錄音帶不要忘了。

月　蘭：東西好多，好難整理。

台　生：慢慢來，（停）明天幾點接妳？

月　蘭：十點的火車，你最好八點就來，這樣比較來得及，我跟爸媽說好了要回去吃晚飯的。

台　生：好，那就八點，我帶燒餅油條過來。

月　蘭：美美打電話來說她不能請假，建忠也要入伍了，看來只有你陪我回去了。

台　生：我要帶什麼禮物？

月　蘭：帶禮物？不用了，你幫我拿這麼多東西，我才應該好好請你一頓才對。

台　生：不行，我不能搞砸的。

月　蘭：好假喔，送什麼禮物，什麼時候跟我這麼客套。

台　生：是聘禮啊。

月　蘭：什麼聘禮啊，說清楚。

台　生：我已經跟我爸媽提過了，他們已經答應了。

月　蘭：什麼啊？

台　生：我們結婚啊！

月　蘭：現在提這個還太早了吧，而且你還要當兵。

台　生：先去提親嘛。我爸媽年紀比較大，他們希望我早點定下來。

月　蘭：你爸媽知道我是山地人嗎？

台　生：知道啊，這沒什麼問題，只要我喜歡，他們就喜歡，何況妳看起來一點都不像山地人，妳不說誰知道。

月　蘭：（拿起一件原住民衣服往身上比劃）穿上這件就像了。你知道我是長女……我爸媽一直希望我嫁給族人，留在山上……

台　生：誰說山地人都要住在山上，妳在平地唸書這麼多年，不早也已經習慣平地的生活了，再說我們在一起也這麼久了……

月　蘭：（套上原住民的衣服）那你說，結婚那天我穿這樣好不好？

台　生：妳穿這樣，那我是不是要光鑿鑿？

月　蘭：什麼光鑿鑿？

台　生：就是打赤膊。

月　蘭：（追打台生）是，要光�，我們還要跳舞。

台　生：不要啦，我這麼瘦排骨的，穿這樣很難看，我看就拍
　　　　婚紗照的時候，拍幾組作紀念就好了。

月　蘭：拍婚紗？

台　生：是啊，拍婚紗做紀念就好了，（停）你不會希望我太
　　　　難堪吧？

月　蘭：有什麼好難堪的？

台　生：我這麼瘦排骨的穿那樣很難看，我的樣子穿這樣會很
　　　　像老外穿旗袍，很不搭。

月　蘭：知道了啦。（停）這樣我Amma、Ina一定會很難過。

台　生：誰啊？

月　蘭：我爸媽啊。

台　生：結婚以後，我們可以接他們過來一起住。

月　蘭：問題不是這樣，我如果跟你結婚……就等於是要放棄
　　　　我公主的身分……你不會懂的。

台　生：有這麼複雜？跟妳爸媽說說看，我這邊都沒問題了，
　　　　沒什麼難的。（過去搭月蘭的肩，安撫她）妳嫁給我，
　　　　妳爸媽一定會很放心，我們外省人疼老婆是有名的。
　　　　（台生、月蘭呈靜像畫面。）

敘述者：看到這對戀人這麼認真甜蜜地討論著他們的婚禮，我
　　　　們也衷心祝福他們有一個幸福的未來。我想每個人都
　　　　會期待有一個完美的婚禮，尤其是待嫁娘，總希望自
　　　　己會是一位最美麗的新娘。（問同學）如果你是月
　　　　蘭，你會期待有一個什麼樣的婚禮？大部分的同學都

認為月蘭會期待有一個原住民的婚禮。（問同學）你
們知道原住民的婚禮會有哪些活動？

台生退伍後的一年，月蘭和台生結婚了。現在婚禮即
將開始，在這裡我要請同學幫忙，和我一起扮演月蘭
的族人，一起為她唱歌祝福；我手上有一些百合花，
同學可以拿著花，為她祝福（分百合花給同學）。好，
婚禮即將舉行，新郎、新娘就要來了，我們一起唱歌
為他們祝福……

（排灣族「歡送歌」的音樂緩緩響起，台生牽著穿著白紗禮
服的月蘭走進來。）

敘述者：月蘭是穿著白紗禮服結婚的。結婚那天，台生坐著大
轎車上山迎娶，沒有背轎，沒有找新娘，也沒有盪鞦
韆，只有月蘭娘家的人站在門口唱著這首「歡送歌」
為她送別。……雖然月蘭歸寧那天，族人們也聚在一
起跳舞為這對新人祈福，但是台生的親友在喜宴以後
就都匆匆地離去，一個也沒有留下來參加這場傳統的
舞蹈盛會。

結婚以後，他們住在高雄，台生在電信局上班，月蘭
在小學教書。婚後一年，他們也生了一個孩子，小名
叫小寶。

第三場：返鄉

（台生讀信。）

（月蘭正在打包一些準備帶回娘家的日常用品。）

月　蘭：（以國語、排灣語講電話）Ina...wi...gaga nedia vavi...wi
〔媽，……弟弟明天回去……嗯……〕，好，我知道，東西
都準備好了，...sau o no maiya〔再見〕！

台　生：（對月蘭）大陸的二叔來信，希望下回妳和孩子可以
跟我們一塊回去探親。

月　蘭：也要等我放寒、暑假才有可能回去。

台　生：怎麼又要帶這麼多東西？

月　蘭：弟弟明天要回去，山上要買這些肥皂、毛巾比較不方
便，就請他帶上去。

台　生：弟弟什麼時候過來？

月　蘭：快到了吧。

台　生：他還好吧？

月　蘭：又想換工作了，這次改開計程車。

台　生：爸爸很希望這次過年可以再回一趟老家。

月　蘭：喔。

台　生：四十年了，這種歸家的心情不是我們能夠體會的。上
回跟爸回去，聽到村子裡的小孩在唸「雞蛋雞蛋殼
殼，裡面坐個哥哥……」，真是太不可思議了，小時
候我媽就教我唸過這個……

月　蘭：好好聽喔，你再唸一次。

台　生：（唸童謠）雞蛋雞蛋殼殼，裡面坐個哥哥，哥哥出來
買菜，裡面坐個奶奶，奶奶出來燒香，裡面坐個姑
娘，姑娘出來點燈，燒了鼻子眼睛……

月　蘭：好好玩喔，這很像我小時候玩的捉迷藏唱的歌
MaLieYaYa，我們是先唱歌，你聽著Aliyan-Aliyan,

simainu-anasu, tarava tarava-simainuanasu, ida, lusa, jolo, siba,dima, vene, beju, alu, hie!（數數歌）

（微微傳來周璇唱的「鍾山春」。）

台　生：我小時候住眷村，鄰居家就跟自己的家一樣，登堂入室都不用打招呼。那時候大家的感情真是好得不得了。我還記得家裡有一台老收音機，就放在高高的衣櫃上，裡頭總是唱著周璇、白光、葛蘭的老歌，她唱她的，我玩的；有時候我也會站在那裡靜靜地聽著，聽著、聽著……，就這樣長大了。

（「鍾山春」的音樂漸收。）

月　蘭：你的傻樣子一定很好玩，我們可就沒收音機了，都要自己唱歌。對了，過年我表妹要結婚，我們一定要回去，她是嫁給族人，到時候一定會唱很多很好聽的歌。（哼歌）

台　生：可是我想過年陪爸爸回去，二叔也來信邀了，他很想看看妳這個台灣媳婦。

月　蘭：你不是已經寄照片過去了？

台　生：這不一樣啊。月蘭，體諒一下，爸媽這幾年身體也不好，再回去也沒有幾次。（停）這次過年我們就帶著小寶陪爸媽一起回去好不好？

月　蘭：下次啦，這次真的不行，我一定要回山上去，我不回去，我爸媽也會很失望。（拿表妹的喜帖給台生看）你看表妹的帖子都寄來了，這帖子很漂亮。

台　生：（看帖子）怎麼是黑色的，挺怪的！（停）月蘭，妳隨時都可以回家，爸媽就不一樣。

月　蘭：這次能不能先請你妹妹陪爸媽回去？

台　生：可是我妹婆家在宜蘭，過年一定回宜蘭。妳知道，他們夫妻在台北一年難得回去幾趟。

月　蘭：我不也一樣……一年難得回去幾趟，何況我爸媽也很久沒有看到小寶了。

台　生：要不這樣，你去參加表妹婚禮，我自己陪爸媽回大陸。

月　蘭：你不跟我回去？

台　生：怎麼回？

月　蘭：我每次邀你回山上，你就有很多理由不跟我回去。

台　生：講理一點，我又不是故意的。

月　蘭：誰知道？本來我還想邀美美、建忠一起去，我表妹的婚禮都遵照傳統進行，很有意思的。

台　生：美美不是在香港？

月　蘭：過年總該回來吧！（停）台生，你是不是因為看不起部落，所以不想跟我回去？

台　生：月蘭，我要是這樣的人當初就不會娶妳了。妳想回去我從來也沒有阻擋過妳，但我沒辦法適應山上的生活，住石板屋、吃野菜，山上的氣候變化又大，小寶上次回去就感冒了好幾天；再說我跟妳的親戚間也沒有什麼話好聊，有時你們嘰哩呱啦講你們的話，我一句話也聽不懂。這完全是「適應」上的問題，勉強不來的。

月　蘭：可是你爸爸的浙江國語我都聽懂了。

　　　　（靜像。）

敘述者：「回家」本來是一件很容易的事，但卻成為月蘭和台
　　　　生之間的難題，（問學生）你們覺得他們之間有沒有
　　　　什麼協調的空間？誰該讓步呢？為什麼？

第四場：喝酒事件

敘述者：這個過年台生和月蘭最後的決定是各自「返鄉」，雖
　　　　然兩人心裡多少不太愉快，但是這樣的結果至少讓雙
　　　　方父母都覺得開心，他們彼此也較能釋懷。當然原本
　　　　月蘭計畫要在山上開的同學會也泡湯了。
　　　　月蘭有一位堂哥，這位堂哥這幾年一直在山上做原住
　　　　民部落重建的工作。這位堂哥給月蘭的影響很大，他
　　　　讓月蘭有機會自覺到身為原住民的意義。由於月蘭不
　　　　能常回山上幫堂哥的忙，她就在高雄協助做一些平地
　　　　原住民的工作。
　　　　小寶上了六年級以後，月蘭在堂哥的協助下也開始籌
　　　　組一些原住民的聚會活動，他們唱唱歌，聊一些生活
　　　　的近況，透過這樣的聚會，月蘭也逐漸找回她失去多
　　　　年的原鄉情懷。
　　　　（敘述者進入角色，扮演原住民麗花一角。）
　　　　（月蘭和麗花一起唱歌回家。）

月　蘭：Ido alajo〔來，隨便坐〕。

麗　花：Balai-soma, malian lian〔你家真漂亮，好高級〕。

月　蘭：Anama,Jaulai-soma, alajo〔包包放下，坐，要不要喝杯
　　　　茶〕？

麗　花：很想再喝一杯小米酒。

　　　　（月蘭、麗花哼著歌。）

台　生：（自內出）回來了。妳們小聲一點，會吵到鄰居。

月　蘭：台生，這是我山上的鄰居林麗花，我們是一起長大
　　　　的，時常一起跳舞。

麗　花：今天要在你們家住一個晚上，明天就回去了，有空要
　　　　來山上玩。

月　蘭：麗花做的小米粽很好吃。

麗　花：是啊，我最喜歡吃Sinavu〔小米粽〕了，包著adalaba
　　　　〔小米粽葉〕，好好吃，平地一定吃不到。

台　生：妳們今天很高興，喝不少酒？

月　蘭：今天很多老朋友見面，大家都很高興。我來泡茶。

麗　花：不用，不用。

台　生：很晚了，早點休息。

月　蘭：小寶睡了？

台　生：早睡了，妳看現在幾點了？

麗　花：小寶，小寶，在哪裡？

月　蘭：小寶睡覺了，我先帶妳去洗澡？

麗　花：我身上很臭，等一下把妳家被子給弄髒了。

　　　　（麗花唱著歌，月蘭攙扶著酒醉的麗花去洗澡。）

月　蘭：來，小心一點。（下場）

　　　　（台生不悅地坐著。）

月　蘭：（出場）麗花是我小時候最要好的朋友。

台　生：妳們真的喝了不少酒。

月　蘭：今天實在太開心了。（拿出雜誌）你看，我們的創刊

號出來了，他們推我當主編，我想以後再說吧。

台　生：（翻雜誌）文章不少嘛，不過議題挺尖銳的。

月　蘭：不會啊，只是我們的一點心聲。

台　生：你們要小心，不要被政治化了。

月　蘭：表達原住民的處境，會有什麼問題？以後我可能還會
　　　　不定期地去開會。

台　生：時間妳自己要安排好，不要讓小寶找不到人。

月　蘭：你也可以幫忙啊。

台　生：今天我不是一整天都待在家。我希望以後你們的聚會
　　　　少喝一點酒。

月　蘭：今天比較例外，慶祝創刊號發行，何況還有這麼多老
　　　　朋友從山上下來。

台　生：要稍微節制一點，像麗花喝成這樣就太不像話，大家
　　　　會說原住民都是酒鬼。

月　蘭：（停）你不喝酒嗎？全世界哪一個民族不喝酒？我剛
　　　　剛不是解釋過了，今天比較例外。

台　生：但是你們尤其要注意啊，在形象上原住民和酒是很難
　　　　分得開的。

月　蘭：上酒廊喝酒的、酒後駕車撞死人的很多都是漢人啊，
　　　　你為什麼不說他們是酒鬼？

台　生：女人喝酒總是不好看，也容易出事，我這樣說是為了
　　　　妳好。（拿報紙給月蘭看）妳看看這則新聞，自己要當
　　　　心一點。

月　蘭：（讀報）一名原住民婦女因為買不到米酒大鬧超級市
　　　　場……，（放下報紙）每次的，每次只要是原住民做

錯事，就會被大大的渲染，還這麼大一版。

台　生：好了，好了，只是個新聞。

美　美：（停）漢人大鬧超級市場的也有，可是他們鬧事就一定不會強調說這是本省人、外省人，還是山東、山西、台北、高雄、廣東、新竹……

台　生：（打斷月蘭）好了，我看妳眞的是酒喝多了。等妳明天酒醒再跟妳說話。（往內走幾步，再回頭）以後那個聚會最好少去。

月　蘭：……

　　　　（靜像。）

敍述者：台生爲什麼這麼生氣？（問學生）你們覺得月蘭還應該去參加那個聚會嗎？是的，類似的衝突，在月蘭和台生之間是越來越多。就不知道他們之間是不是可以找到解決的出路？

第五場：風暴

◆好友美美

敍述者：美美你們還記得嗎？月蘭和台生的大學同學。就是那個要請大家去圓山喝咖啡的美美，畢業後她換了幾家公司，現在自己創業，當起老闆，她的客戶遍及歐美及東南亞。這幾年她一直跟月蘭保持聯絡，雖然彼此不常見面，但是對對方的近況都非常的熟悉。

這天她到高雄來接洽生意，就順道來拜訪月蘭和台

生。時間是一九九九年的歲末，也就是他們畢業後的二十年，大夥都已經是事業有成的中年人了。

（敘述者進入角色，扮演美美一角。）

（美美四處看月蘭的房子。）

月　蘭：（端出茶及水果）美美，吃點水果。

美　美：你們的房子視野很好。

月　蘭：我們這個社區還不錯，會辦很多活動，像兒童讀經班、烹飪班、社區環保……我還教過一次原住民舞蹈。

美　美：妳說的這些社區活動在我聽起來好像天方夜譚。（停）有空妳也應該來台北玩玩，現在捷運都通車了，很不一樣。

月　蘭：是很想去，找大夥再去圓山喝咖啡。（停）妳晚上能留下來就好了。

美　美：沒辦法，事情一堆。

月　蘭：（停）幾點的飛機？

美　美：九點五十分。

月　蘭：台生實在太糗了，沒接到妳，車子還壞在半路上。妳都來半天了，他還不見人影。

美　美：他再不回來，我就要走了，我跟同事還有約。

月　蘭：這麼忙。

美　美：混飯吃。（看著桌上的小孩照片）這是小寶？

月　蘭：是啊。

美　美：長這麼大了！

月　蘭：都國二了。

美　美：怎麼沒看到人？

月　蘭：補習啊，這張照片是在我老家拍的，妳看，這棵聖誕
　　　　紅還在。

美　美：對耶，大三那年去你們山上實在太好玩了。（放回照
　　　　片）妳常帶孩子回去嗎？

月　蘭：不常。

美　美：為什麼？

月　蘭：台生認為會影響功課。（停）他不是很喜歡回去。

美　美：有什麼問題嗎？

月　蘭：我想是台生不喜歡我去參加那些原住民的聚會，他不
　　　　大想了解我在做什麼。

美　美：就是妳堂哥邀妳參加的那個？

月　蘭：是啊，我已經去三、四年了，現在真的覺得很多事情
　　　　不開始做，以後就真的來不及了。

美　美：妳現在變得很積極了嘛。（指著架上的雕刻品）那個很
　　　　漂亮，也是山上的？

月　蘭：這是我弟弟的雕刻品，我弟弟妳還記得吧，大四那年
　　　　到台北跟我住了一陣子。

美　美：記得，記得，他還在台北？

月　蘭：回山上去了。高中畢業留在都市，真的什麼都不能
　　　　做。在新莊電子工廠做了一陣子，當完兵我就把他叫
　　　　回來南部，在我家住了半年，年輕人嘛住不太習慣，
　　　　就又搬出去。後來他又去開了一陣子計程車，很多乘
　　　　客打開車門一看到他是原住民，車門一關就走人。

美　美：他現在還好吧？

月　蘭：跟著一位族裡的長老學雕刻，挺好的。

美　美：我覺得做這個蠻有前途的，哪天妳帶我去山上，讓我
　　　　看看他們的東西。（取出名片給月蘭）叫妳弟弟跟我聯
　　　　絡。（手機響起）喂，我是美美，（台語）什麼貨？不
　　　　行啦，早就講好了，document要送去報關行，船攏訂
　　　　好了，再延就擱一禮拜？……不行，不行，你要加班
　　　　趕，我還要驗貨，是啦，明天早上十點，……十點我
　　　　再跟你聯絡……（掛電話）

　　　　（月蘭拿出一些雜誌來。）

月　蘭：生意很忙?!

美　美：一批貨要delay怎麼可以，很麻煩的……

月　蘭：這是我說的雜誌，都是一些關於原住民議題的。

美　美：妳是編輯？

月　蘭：幫點忙，做點雜務。他們都說我是「晚熟」的原住
　　　　民。

美　美：晚熟？

月　蘭：就是很晚才開始想自己的族群認同問題這叫「晚
　　　　熟」。

美　美：（笑）那像我這種什麼都不想的叫什麼？

月　蘭：叫鴕鳥啦……

　　　　（美美手機再響起。）

美　美：（台語）喂，喔，陳桑，你大頭家找不到人，你是避
　　　　起來？……義大利那邊在complain講那物件跟sample
　　　　差太多，因講要嘎物件寄返來，你們要重做，……你
　　　　幾百萬開下去我哪有法度，物件做壞了……要不5％

的discount好否，好啦，好啦，我再跟義大利那邊講
看麥……

（美美在講手機的同時，舞台另一邊是台生坐上一部計程
車。這名計程車司機只講台語，他與台生之間各以國、台語
來溝通。）

◆計程車司機

司　機：頭仔要去佗位〔佗位：哪裡〕？

台　生：民族路光華社區。

司　機：你是要去楠仔坑〔楠梓〕？

台　生：什麼？

司　機：（放慢速度，以國語講）是不是要去楠仔坑？

台　生：是，你走民族路，我待會再告訴你。

司　機：你台語就還聽有？哪不講？

台　生：聽懂一點點。

司　機：你幾歲人？

台　生：四十幾了。

司　機：是在地生的，還是游水過來？

台　生：當然是在台灣生的。

司　機：在地的喔！這樣講一句台語來鼻芳〔鼻芳：聞香〕一
　　　　咧。

　　　　（閃車。）

台　生：司機你好好開車。

司　機：Kimogi〔Kimogi：日語，性情〕這壞，我做囝仔的時
　　　　陣，講一句台語就予人罰一元，要不就罰站、掛狗牌

仔搵尻川〔搵尻川：打屁股〕；安怎，你沒講台語就沒給你罰一元，Kimogi這壞！

台　生：我要下車，請你靠邊停。

司　機：在這吃台灣米，喝台灣水，叫你講一句台語是會死喔。同住一間厝就要較同心的，要不厝若倒落，你也不用想要反攻大陸。

台　生：我要下車，請你靠邊停。

司　機：放心啦，像我這款小百姓是上蓋安分守己的台灣人啦，我會給你安全送到目的地。

台　生：你停不停車，（拿出手機）你不停車，我要報警了。

司　機：好啦，好啦，嚇得一咧面青筍筍〔青筍筍：蒼白〕，下車啦，返去要去予人收驚。

　　　　（台生丟了錢給他，下車。）

司　機：找錢喔。

◆兩國論

美　美：（講手機）LC月底就到期了，到時陣咱兩個攏拿不到錢，好啦，好啦，知了，知了，……拜六一定喔……（掛電話。）

月　蘭：好了，解解渴，大老闆。

美　美：我剛跟妳提的事，妳要記得。

月　蘭：什麼？

美　美：就是去山上的事啊。

月　蘭：妳當真啊。

美　美：當然，我覺得這很有商機。

月　蘭：我堂哥一直希望我回山上去幫忙，再看看吧。未來我想在山上開一家超級市場。

美　美：超級市場？

月　蘭：在山上創造就業機會，也許可以解決一點問題……

美　美：好啊，好啊，我們一起來做。對了，妳家有沒有電腦，借我用一下，我最好發一封信去義大利。

月　蘭：抱歉沒有，台生用公司的，我用學校的。我放一張CD給妳聽，看妳還記不記得？

　　　　（月蘭播放「歡送歌」。）

美　美：好熟喔，好像在哪裡聽過？

月　蘭：我以前常哼，妳忘了，我結婚那天，我們族人就是唱這首歌跟我道別的。

美　美：難怪這麼熟悉。

月　蘭：現在這些歌在市面上都買得到了。

　　　　（台生進門。）

台　生：（對美美）喔，終於請到大小姐來我家了。

美　美：是啊，是啊。

月　蘭：車修好了？

台　生：還在車廠。（問美美）你帶來的CD？哪一國的？

月　蘭：你看吧，這個人，連我們Paiwan〔Paiwan：排灣族〕的音樂都不知道。

台　生：聽起來就像外國歌，妳知道我音感不好嘛。

美　美：台生是走音大王，我最怕跟他一起唱歌，很怕被他搞得走音。

　　　　（月蘭關音響。）

台　生：剛剛多氣人，叫了一輛計程車回來，那司機非逼著我
　　　　講台語，我不說他就開罵。真倒楣遇到這種流氓司
　　　　機，他有種就不要賺我的錢。

美　美：這是有點過分，你們高雄的司機好可怕，彭婉如命案
　　　　到現在都還沒有破。

月　蘭：也是有好司機。只是命案發生到現在，連個計程車司
　　　　機管理法都還訂不出來，我們的生命安全都沒有保
　　　　障。

台　生：怪不得那麼多人想移民。

美　美：（對台生）台生，你也很鮮，怎麼一句台語都不會，
　　　　你住南部耶。

月　蘭：他懶啊。他如果像他大哥一樣移民，看他還學不學英
　　　　文？

台　生：情況不同。既然在台灣大家都懂國語，為什麼不講
　　　　呢？大家要彼此尊重，語言不過是用來溝通的，妳說
　　　　對不對。

月　蘭：他就是死腦筋，反正我說不過他。

台　生：我和月蘭現在一扯到這個話題就抬槓，現在月蘭算是
　　　　激進派，我是保守派。

美　美：說到激進派，建忠才是激進派。（拿出宣傳單）建忠現
　　　　在在這個人的競選總部幫忙，還是當義工喔。我今天
　　　　在機場遇見他，他趕著要去台中，順手塞了一堆文宣
　　　　品給我，還有問卷。對了，他跟你們問好。

台　生：（看了傳單）他怎麼在幫這種人競選？

美　美：你們有沒有訂他辦的雜誌？他用歷史談政治，我覺得

頗煽動的。

台　生：這是他學歷史的專長。

月　蘭：我幫他寫過稿子，一篇關於排灣族的禮俗。

美　美：妳的雜誌現在跟他的是「姊妹雜誌」啊？

月　蘭：我們比《姊妹》水準高多了。

台　生：什麼《姊妹》雜誌啊？

美　美：你不知道《姊妹》？就是一本很古老的女性雜誌，我
　　　　們去美容院一定看得到，都是一些明星八卦。（學建
　　　　忠口吻）建忠說我大學生看《姊妹》，喔，對啦，他都
　　　　是看什麼《美麗島雜誌》的；那次畢業旅行，他還調
　　　　侃我不懂「美麗島」，他以為他水準有多高？

月　蘭：這真的是好久以前的事了，整整有二十年了。

美　美：你們有聽說建忠回鄉下去搞什麼社區營造的？

月　蘭：有兩、三年了吧，他還是很猛，做事有始有終的。

台　生：不過很多搞社區的人喜歡挑起族群意識，我就很不喜
　　　　歡。你們看看建忠支持的這個候選人，只說台語，完
　　　　全不顧到其他的族群，講話的樣子還很像流氓，也很
　　　　像希特勒，一點素質也沒有，看了就討厭。

月　蘭：可是我覺得他不錯，有氣魄。

美　美：你看看建忠給我的這張傳單。（以台語讀問卷）「台灣
　　　　的前途繪使在咱的手裡丟掉……，台灣是一個獨立的
　　　　國家，咱有咱自己的文化，請支持台灣獨立，予咱的
　　　　文化在世界站起。」傳單還要我們簽署。

台　生：天哪，建忠在搞什麼？他難道不知道兩國論給我們帶
　　　　來多大的危機？沒有多少人要給他簽署的。

美　美：說眞的，大家都知道台灣跟中國不同，眞的不需要這樣叫啊叫的，激怒江澤民可沒有什麼好處，我們現在這樣不是很好嗎？能夠好好維持現狀就已經很了不起了，至少還可以做做生意，對不對（笑）？

月　蘭：那未來呢？就是因爲我們現在生活得很好，所以更要珍惜。如果我們現在無法爲未來做決定，將來就來不及了，什麼都沒有了。

台　生：打起戰來才是什麼都沒了。

月　蘭：如果這麼怕事還談什麼未來？你不過是覺得我們像香港還是澳門一樣回歸也無所謂。

台　生：又來了，又來了，妳就是沒有經歷過戰爭才會說這種風涼話。

月　蘭：什麼風涼話？

台　生：逞英雄、不顧後果，我們可沒有第二個台灣可以退。

美　美：好了，好了，我看以後我們幾個在一起一定要立一個規矩，就是「勿談國事」，否則講沒兩句就談不下去了。（手機響）喂，我是美美……你在樓下，好，我馬上下來。

美　美：我同事來了，我先走了。

月　蘭：請妳同事上來坐。

美　美：不行，我還有約。

台　生：像一陣風來了就走。

美　美：沒辦法。

月　蘭：下次要多留幾天。

美　美：好，妳也要帶小寶來台北玩，再見了。（下場）

（月蘭、台生目送美美離去。）

（月蘭、台生二人整理屋子、收雜誌，彼此沉默了一段時間。）

◆原住民本名

台　生：明天是爸的忌日。

月　蘭：我知道。我明天早上第四堂沒課，我們可以十一點去寺裡祭拜。

台　生：二叔希望我們早點把爸的骨灰送回大陸去。

月　蘭：看你囉，媽的呢？

台　生：要送就一起送。

月　蘭：以後你要每年回去祭拜？

台　生：看情形，家裡還有祖先牌位。

月　蘭：我今天到戶政事務所去改名字，他們給我很多麻煩。

台　生：什麼？

月　蘭：我說，我去戶政事務所申請改回我原住民的本名。

台　生：妳要改名字？

月　蘭：GaraBajuju，這是我祖母傳給我的名字。

台　生：什麼？

月　蘭：GaraBajuju，以前就告訴過你了。（停）事務所的辦事員說，要改就要全家都改。

台　生：這事關重大，妳不要亂搞。

月　蘭：我記得不用這麼麻煩，可能是他們故意刁難我，（停）你可不可以請小張幫忙，他在市政府上班，應該比較容易。

台　生：妳爲什麼要這樣麻煩人家呢？非得搞到大家都知道才
　　　　行。妳好好的名字用了四十年，大家都已經習慣了，
　　　　有什麼改的必要？

月　蘭：這是一種認同，對我們族群的認同。

台　生：一天到晚講認同，那我是不是要通知所有親朋好友妳
　　　　改名字了？還是辦個party慶祝？

月　蘭：你幹嘛講話這麼刻薄？

台　生：我眞的搞不懂妳，不是一天到晚叫叫叫，說別人不把
　　　　原住民當台灣人，可是偏偏你們又不斷要彰顯自己的
　　　　原住民身分，我實在搞不懂你們。

月　蘭：你不會了解，因爲我們使用漢名，造成族群裡面很多
　　　　近親通婚的悲劇。只有恢復原住民本名才能知道我們
　　　　的根源在哪裡，（停）我想你也不會希望別人隨便改
　　　　你的名字吧，每個族群不是都應該有他立足的空間？

台　生：是，是，你們都已經有發言權了，還有什麼不滿意
　　　　的？還成天爭這個，吵那個，搞得這樣鬧哄哄的？

月　蘭：沒有我們這樣爭這樣吵，我們到現在還是被叫做山地
　　　　人，吳鳳還是一樣被當成神，這些都不會改變的。
　　　　（停）如果大家的態度，像你，都能好一點，多給我
　　　　們一點尊重，情形會很不一樣，我們也不用這樣吵吵
　　　　吵……

台　生：說來說去又是我的不對，（停）月蘭，不要成天只想
　　　　著你們原住民的悲情，在台灣人人都有他的悲情，我
　　　　難道沒有嗎？我爸媽沒有嗎？

月　蘭：是啊，人人都有悲情，但這些不應該成爲小寶這一代

　　的負擔，小寶會叫「爺爺、奶奶」，也會叫「VuVu，VuVu」，這樣不是很好嗎？

台　生：妳去搞妳的事，不要把小寶也扯進來了。

月　蘭：你這句話是什麼意思？

台　生：妳千萬不要給我改小寶的名字。

月　蘭：我有這樣說嗎？為什麼每次一提到原住民的事，你就是這種態度。

台　生：是妳一直在製造問題。妳去做妳的事情我從來沒有阻擋過妳，好了，現在妳要改名字，把我跟小寶都扯進來了，以後別人看到我或小寶的身分證上面寫著妳什麼Bar……的，還會以為我娶了一個外國老婆。

月　蘭：你就解釋一下，這有什麼難的。

台　生：不難，但是多此一舉。妳為什麼一定要把事情搞得這樣亂糟糟的？（停）妳喜歡別人怎麼叫妳我不管，可是證件方面牽扯太多，我不希望有什麼變動。

月　蘭：你說什麼？

台　生：月蘭，如果妳還在乎這個家，請妳也尊重一下我的想法，妳改完名字之後，下一步又是什麼？我已經跟不上妳了，但也請妳多為這個家想想，為什麼我們不能再像以前那樣過日子？

　　（靜像。）

協調者：為什麼這一對認識了二十年的夫妻不能再像以前那樣過日子了？

　　你們認為台生最後會同意讓月蘭改名字嗎？

　　如果你是月蘭，在台生的壓力下，你還會堅持改回原

住民本名嗎？為什麼？

如果你是月蘭，你會用什麼樣的方式來說服台生讓你改名字？

◆論壇

　　協調者邀請觀眾上台取代月蘭，向台生挑戰，說服台生讓自己改回原住民本名。

　　論壇結束，協調者請觀眾再重新做一次選擇：如果你是月蘭，在台生的壓力下，你還會堅持改名字嗎？觀眾做完決定後，決定改名字與不改名字的分坐兩邊，彼此分享、討論。

在那湧動的潮音中
　　──教習劇場TIE　　　　　　劇場風景06

編 著 者／蔡奇璋、許瑞芳

出 版 者／揚智文化事業股份有限公司

發 行 人／葉忠賢

執行編輯／晏華璞

美術編輯／周淑惠

登 記 證／局版北市業字第1117號

地　　　址／台北市新生南路三段88號5樓之6

電　　　話／(02)2366-0309　2366-0313

傳　　　眞／(02)2366-0310

E - m a i l ／tn605547@ms6.tisnet.net.tw

網　　　址／http://www.ycrc.com.tw

郵撥帳號／14534976

戶　　　名／揚智文化事業股份有限公司

印　　　刷／偉勵彩色印刷股份有限公司

法律顧問／北辰著作權事務所　蕭雄淋律師

初版一刷／2001年2月

定　　　價／新台幣280元

I S B N／957-818-230-9

國家圖書館出版品預行編目資料

在那湧動的潮音中：教習劇場TIE / 蔡奇璋, 許瑞
芳編著. -- 初版. -- 台北市：揚智文化, 2001[民
90]
　　面；　公分. -- （劇場風景；6）

ISBN 957-818-230-9（平裝）

1. 劇場 2. 表演藝術

981　　　　　　　　　　　　　　　　89018052